人工智能辅助艺术创作与设计应用基础

范凌 凯熹 编著

化学工业出版社
·北京·

内 容 简 介

本书是一部全面探索人工智能生成内容（AIGC）在艺术创作与设计领域应用的实用指南。书中从基础理论到具体工具和技术，全面覆盖了AIGC如何在不同的设计阶段和过程中提供创意支持和自动化解决方案。书中涵盖了AIGC的基本概念、技术原理以及在艺术与设计中的实际应用。从AIGC的定义与历史发展入手，详细阐述了这一技术如何改变艺术创作的方式，并讲解了它在不同场景下的应用形式。同时，本书也揭示了AIGC与传统造型艺术家的关系，展示了人工智能如何协助并扩展艺术家的创造力，读者可以深入理解这一技术如何影响并革新传统创作方式。

书中还对国内外主流的AIGC工具进行了深入分析，包括ChatGPT、DALL-E、Gemini和Midjourney等，帮助读者了解这些工具的功能特点及其在实际创作中的应用潜力。书中通过结合理论与实践，为艺术设计师、产品开发人员和技术研究者，特别是那些希望利用AI技术提升创意工作流程的专业人士，提供了一个全面的指南。无论是理论背景的理解，还是实践操作的指导，本书都为读者如何有效利用AIGC工具提供了宝贵的参考。通过这些内容，读者不仅可以掌握如何有效利用AIGC工具进行艺术创作，还能了解其潜在的技术局限性与解决方案以及未来发展的可能性。

图书在版编目（CIP）数据

人工智能辅助艺术创作与设计应用基础 / 范凌，凯熹编著. -- 北京：化学工业出版社，2025. 4. -- ISBN 978-7-122-47576-3

Ⅰ. J06-39

中国国家版本馆CIP数据核字第20255FH409号

责任编辑：杨　倩	封面设计：王晓宇
责任校对：宋　玮	装帧设计：盟诺文化

出版发行：化学工业出版社（北京市东城区青年湖南街13号　邮政编码100011）
印　　装：北京瑞禾彩色印刷有限公司
710mm×1000mm　1/16　印张17$\frac{1}{2}$　字数341千字　2025年6月北京第1版第1次印刷

购书咨询：010-64518888　　　　　　　　售后服务：010-64518899
网　　址：http://www.cip.com.cn
凡购买本书，如有缺损质量问题，本社销售中心负责调换。

定　　价：99.00元　　　　　　　　　　　　　　　　版权所有　违者必究

推荐序

在当今人工智能迅猛发展的时代，各行各业正经历着前所未有的变革。艺术与设计，作为人类创造力的瑰宝，也在人工智能的支持下开启了全新的篇章。人工智能不仅使艺术创作工具更为多元化，还引发了创作方法与思维方式的深刻变革。作为一名长期致力于科技与艺术融合的研究者，我深刻认识到这场变革将对艺术创作、设计实践乃至整个文化产业产生深远的影响。因此，我倍感荣幸能够为《人工智能辅助艺术创作与设计应用基础》及《人工智能辅助艺术创作与设计应用实战》这两部著作撰写推荐序。

在过去数十年间，人工智能的发展历程是从简单的基础计算机算法开始，逐步演进至复杂的深度学习技术以及生成模型的构建。这一过程中，算法的复杂度和智能化水平不断提升，最终使得人工智能系统在多个应用领域内达到了高度成熟的程度。如今，众多依托于AI的创新技术已在艺术领域得到了广泛的应用。从图像生成、艺术风格迁移，到智能辅助设计与艺术品评估，人工智能正以前所未有的方式拓展着艺术创作与设计的边界。

相较于传统艺术创作方式，AI不仅能精准地再现既有的艺术风格，更能在创作过程中展现出独特的思考和学习能力，从而孕育出新颖的艺术形态。在这个过程中，AI不再仅仅是一个工具，而是成为创作伙伴。借助于机器学习和深度生成模型，艺术家得以运用AI迅速完成创意构思、风格转变及图像处理，从而大幅提升了创作效率，拓宽了创意边界。

尤其是在商业设计领域，AI的应用使设计师能够更加轻松地开展个性化设计、优化用户体验以及定制图像风格等工作，这不仅显著提升了工作效率，还极大地丰富了设计的多样性和独特性。因此，人工智能对艺术创作与设计的影响已从单纯的技术层面，升华至跨学科的融合。

《人工智能辅助艺术创作与设计应用基础》（简称《基础》）与《人工智能辅助艺术创作与设计应用实战》（简称《实战》）两本书紧密衔接，深入探讨了这一前沿领域，内容紧扣当前AI技术在艺术创作与设计中的实际应用。《基础》通过清晰的逻辑结构，帮助读者全面了解人工智能在艺术创作与设计中的应用背景、基本理论和技术手段。无论是图像生成技术、自然语言处理，还是深度学习的基本原理，这本书都为读者奠定了扎实的理论基础。它不仅适合初学者，也能为已经具备一定艺术与设计背景的读者提供新的视角与启发。《实战》则进一步将这些理论应用于实际项目中，使读者能够直接体验并掌握如何运用人工智能技术进行艺术创作与设计实践。两本书相辅相成，从理论到实践，为读者提供了完整的知识体系。

这两部作品聚焦于如何将人工智能应用于实际的艺术创作与设计项目中。通过丰富的案例分析和实际操作技巧，向读者展示了AI技术如何帮助设计师和艺术家解决实际问题，如何借助AI进行图像创作、风格模仿、数据驱动设计等内容。此外，还强调了AI与创作者的协作模式，帮助读者理解AI不仅是工具，更是创作过程中的伙伴。这种实践性的指导，能帮助广大设计师和艺术工作者在日常工作中更加高效地使用AI工具，提升创作水平。两本书的内容既有理论的深度，也有实践的广度。它们系统地介绍了人工智能如何融入艺术创作的每一个环节，并通过详细的案例和技巧，帮助读者掌握并运用这些前沿技术。对于有意进入这一领域的艺术家、设计师以及AI技术爱好者，这无疑是两本宝贵的参考书。

未来，AI将在艺术创作过程中扮演更重要的角色，不仅是创作者的得力助手，还能激发创意和推动艺术创新，但需平衡技术与人文精神的关系。这些变化使得艺术创作与设计超越传统手段，带来前所未有的可能性。《人工智能辅助艺术创作与设计应用基础》和《人工智能辅助艺术创作与设计应用实战》两书，为读者提供了理论与实践的指导，适合艺术家、设计师和技术人员阅读，旨在激发创意与技术结合的新思路，助力艺术创作在新时代背景下绽放光彩。

中国工程院院士
德国国家科学与工程院外籍院士
瑞典皇家工程科学院外籍院士
同济大学原副校长、教授

2025年2月

前言

2019年5月，国家主席习近平在给国际人工智能与教育大会的贺信中指出："人工智能是引领新一轮科技革命和产业变革的重要驱动力，正深刻改变着人们的生产、生活、学习方式，推动人类社会迎来人机协同、跨界融合、共创分享的智能时代。" ❶

把握全球人工智能发展态势，找准突破口和主攻方向，培养大批具有创新能力和合作精神的应用型人工智能高端专业人才，是教育的重要使命。教育部在国际人工智能与教育大会主旨报告中提出："我们将把人工智能知识普及作为前提和基础。及时将人工智能的新技术、新知识、新变化提炼概括为新的话语体系，根据大中小学生的不同认知特点，让人工智能新技术、新知识进学科、进专业、进课程、进教材、进课堂、进教案、进学生头脑，让学生对人工智能有基本的意识、基本的概念、基本的素养、基本的兴趣。"

内容生成式人工智能（Artificial Intelligence Generative Content，简称AIGC）是目前全球最热门的新兴科技，美国著名的商业科技咨询机构Gartner预测，到2025年，生成式人工智能将增强和加速许多领域的设计，它还有可能"发明"人类历史上从未涉足的新颖设计。而内容生成式人工智能是在计算机科学、控制论、信息论、神经生理学、心理学、哲学、语言学等多种学科互相渗透的基础上发展起来的一门新兴技术，主要研究如何使用机器（计算机）来模仿和实现设计的智能行为，使得机器具有智能：能画、能说、能看、能写、长于计算、善于规划、优化设计、严格推理、会思考、会创意、会学习、会决策、会像人类设计师那样解决疑难问题，这就是内容生成式人工智能这门新兴学科学习与研究的任务。在如今的信息时代，人类需要用机器去放大和延伸自己的创意设计智能，实现设计脑力劳动的自动化。因此，内容生成式人工智能的前景十分广阔，同时作为一门新兴学科又是任重道远的。

进入21世纪后，社会对人才的要求越来越高，而现有的教育理念和模式注重基础和技能，对艺术设计行业来说，这些显然不能够满足目前社会对行业人才的需求。在如今的大数据时代，作为设计者不仅要有创新的思维意识，还要有大量的知识储备，这样才能跟得上时代的变化，才能适应市场的需求。在现代的高等设计教育中，设计课程不仅应该具备综合性和复杂性，同时还应该具备学科的交叉性。"跨学科"培养设计人才的趋势已经开始在高校中出现。作为一个设计师，所掌握的知识结构不应只局限于设计理论与设计方法，更应该了解多学科的知识，使其产生交叉运用。例如，一款好的包装设计，除了在平面图中体现出要素以及创意理念，作为设计师还必须掌握包装结构以及材料和印刷技术等知识，因此设计不仅属于狭义上的"设计"范畴，还涉及文化、社会、经济等领域与社会科学、艺术、自然科学、人文等学科的相互交叉。目前许多主流设计院校的战略之一就是"跨学科"的战略调整。我国设计教育若要增强学生的综合素质和创新思维能力，就必须注重与其他学科的交叉合作，打破单一的课程体系，拓展设计专业学生的知识面，让学生从其他学科知识中寻找设计灵感，从而形成个性化的创作理念。

❶《习近平向国际人工智能与教育大会致贺信》，《人民日报》2019-05-16.

"人机协同"意味着要实现人类智慧与机器智能深度结合。当前，人工智能技术在无人驾驶、安防、智慧城市、图像识别、自然语言处理等方面已取得瞩目成果。若把人工智能和人的大脑进行类比，人工智能应用目前大多是追求更高、更快、更强、更准的"左脑"范畴。但要实现人机协同，还需要延展出具有空间感、形象感、想象力、创造力等人工智能的"右脑"，让机器更具善意、更有温度。

20世纪60年代左右，创新创造教育在全世界流行。学者普遍认为，人的创造性是现代人才的基本特征，主动的创造精神和创造能力是现代人才最重要的素质和能力。现代教育的一切手段就是要为培养具有高度创造能力的创造型人才服务，那种认为只有艺术创作设计人才才需要接受艺术创作设计教育的观点，以及儿童才需要学习艺术创作设计的传统教育观念已经过时了。现代艺术创作设计教育不仅要以为社会培养输送一代代设计师为唯一的目的，而且要为发掘人的创造性资源而服务。创造性的启迪和发挥已成为现代艺术创作设计教育的首要任务。它是完整的现代教育不可缺少的组成部分，也是人们把艺术创作设计教育提到新高度的重要原因。一些发达国家的教育家认为，对一般人来说，艺术的教育应当高于文化的教育，只训练科学大脑，没有美的情操和目光，实际上是教育的一种缺陷。日本有些教育家甚至提出没有教育的综合化，就不会产生伟大的文化和伟大的人物。波兰哲学家沙夫预测："今后人类主要从事的工作，首先是以科学和艺术为主体的创造性劳动。随着新技术革命（第三次浪潮）的来临，随着我们的工作方式及对工作看法的改变，无论在工业或商业中，发掘个人创造力都是必不可少的。最有创造性的头脑能找到最好的职业。"❶实行从小学到大学，系统的艺术创作设计普及教育，使其作为创新创造教育的手段之一，在培养未来人才事业中所起的作用是不能低估的，应该把它作为发展未来人才的重要途径。

英国《经济学人》杂志一直秉承这样的观点：技术会摧毁更多旧的工作，但更会创造新的工作。内容生成式人工智能在过去3年间蓬勃发展，可以作为延展人工智能探索的一条有效途径。在人工智能的诸多应用领域中，设计与人工智能的结合近年来越来越受到重视。2017年天猫"双11"期间，阿里巴巴的"鹿班"（原名"鲁班"）智能设计系统在短短7天中针对各商品品牌等自动设计生成4亿张电子商务场景海报，把设计效率提升到前所未有的高度，并以个性化设计实现"千人千面"和视觉延展。如果这些工作由人工制作的话，需要100名设计师工作300年；央视一档综艺节目中"鹿班"现场PK资深设计师取胜的新闻，极大地震撼了整个设计行业。设计师会失业吗？高校的设计教育，尤其是以实用型、技能型人才为培养目标的高校该如何面对人工智能的挑战与机遇？如何在新一轮竞争中占领先机实现逆袭？成为设计师普遍关注的问题。

内容生成式人工智能已从广告设计发展到字体、标志、网页、图表、界面等多方面的设计领域，甚至会向产品、建筑、室内、服装、印刷、游戏、影视等设计领域拓展。随着智能经济的蓬勃发展，艺术创作设计生态发生巨变。以电子商务为代表的互联网产业，在很短的时间内产生300万～400万个设计就业机会，其中主要工作是完成大量、快速、以转化率为导向的平面、视频和交互设计内容。对此，实现人机协同便有着积极的意义。

在学术上，2016年，同济大学设计创意学院与特赞（上海）信息科技有限公司合作，成立

❶ 李宝恒. 新的工业革命和新的社会 [J]. 未来与发展，1983，04.

全球首个"生成式设计人工智能实验室",笔者有幸担任实验室的主任和特聘研究员,率先在全国开展"人工智能与大数据设计"方向的研究生教学和科研。自2017年起,该实验室连续3年发布《生成式设计人工智能报告》,覆盖生成式设计人工智能的理论、教学、科研和实践。之后,浙江大学、清华大学、湖南大学、中央美术学院等国内知名院校纷纷设立相关方向的专业或实验室。

在行业中,2018年,第一个在设计质量上通过"图灵测试"的人工智能系统——应用于房地产营销场景的"月行"系统问世,其任务之一便是基于设计师的设计结果,进行分析和场景衍生,完成线上线下数十个场景的广告创意延展设计工作。在人与机器同时进行平面设计的盲测中,"月行"系统设计的70%作品在质量上已经达到初级设计师的水平,我们在机场、道路、小区门口可能都已经看过"月行"系统设计的作品了。

纵观设计史,其学科演进与技术发展息息相关。100年前,以包豪斯为代表的现代设计开创者们,早就在设想设计的自动化。与很多批判工业标准化大生产的保守声音不同,包豪斯甚至把工业化和标准化奉为一种文化标志和美学。工业化和标准化不仅没有成为创造力的敌人,反而成为具有划时代意义的设计灵感新源泉,包豪斯也因此成为让后人津津乐道的设计经典。

那么,如何推动设计与人工智能的跨界融合?我们提出以下两个关注点。

其一,加大力度建立艺术创作设计的"数据"基础,把设计专业的知识用数据的形式进行结构化沉淀。斯坦福大学李飞飞教授在10年前开始建构的图像数据集,使计算机具有了"视觉",释放了基于视觉的计算机应用,如人脸识别、无人车等。现在,我们也需要在设计领域建立一个图像数据集,从而释放人机协同的设计能力。

其二,更需要在艺术创作设计学科中建构人工智能的能力和知识,引入人工智能辅助设计,让设计师灵活运用新技术,成为更大的创意杠杆。同时,针对应用型设计师的培养,需要把内容生成式人工智能的教育下沉到艺术创作设计的应用型院校,探索人工智能时代设计师角色的更多可能性。

现在,许多高科技企业都在公司内部重新定义设计师的角色,设计线上线下系统闭环反馈的系统设计师、训练计算机进行设计的训机设计师、设计人机协同体验的体验设计师等角色纷纷出现。这是设计教育面临的挑战,也是设计教育面对社会变革的机遇与使命。正在经历智能经济、数字社会深度转型中的中国,具有全球领先的运算能力和数据资源,也许可以在"第四次工业革命"这一轮技术变革中占据一席之地。

对传统设计师、艺术家和其他领域的专业人士来说,内容生成式人工智能虽然是一个新颖的学科,但是本书的目的却是要易于使用、易于理解。"让设计更美、更快、更简单"是人工智能时代设计进化、发展的要求和趋势。这本书将深入浅出地阐述什么是内容生成式人工智能(AIGC)、内容生成式人工智能的历史和技术背景、开源产品和资源,以及开源产品在通用性的文案文本设计、平面媒体设计和立体空间设计等领域,包括文案策划、工艺产品设计、包装设计、环境设计、游戏设计等专业领域里的应用,尤其是为没有人工智能学习经验的设计师讲解清楚AIGC;再结合一些AIGC设计案例,让大家清楚现在和未来我们能做什么、怎么做;通过对一些跨界设计师的采访,给大家带来启发。

本书的重点是从哲学工具论视角出发,阐述AIGC工具辅助和协同艺术创作与设计的重要性,并分析AIGC工具辅助和协同艺术创作与设计的重要性。

古希腊亚里士多德的"工具论",拓展了当时艺术创作与设计的边界。他在《工具论》中提出,工具是人类为了实现特定目的而创造的。他将工具划分为两种类型:自然工具和人为工具。自然工具是指那些天然存在的物体,例如石头和木材,而人为工具是指那些经过加工制造的物体,例如斧头和刀具。亚里士多德认为,工具的作用是扩展人类的能力,使人们能够完成原本无法完成的任务。如今,AIGC工具可以被视为一种新的艺术创作与设计工具,它可以帮助艺术家和设计师突破现有技术的限制,探索新的创意空间。AIGC工具可以生成新的艺术形式,如梦境绘画、声音景观等,也可以帮助艺术家和设计师更有效地完成复杂的任务,如3D建模、特效制作等。

英国培根的"新工具论"继承了亚里士多德的思想,并将其扩展到科学和技术领域,促进了文艺复兴时期艺术创作与设计的知识创新。他在《新工具论》中提出"知识就是力量"。他认为,科学和技术是人类认识自然和改造世界的工具。通过科学、技术和使用工具,人类可以获得新的知识和能力,从而创造更加美好的生活,并以此来改造世界。如今,AIGC工具可以帮助艺术家和设计师从新的角度看待世界,并发现新的知识。AIGC工具可以生成基于大量数据分析的图像和文本,这些图像和文本可以帮助艺术家和设计师发现新的创意灵感,并提出新的设计理念。

工业革命之后,美国凡勃伦的"技术工具论"则从社会学的角度分析了工具的作用,塑造了一种新的艺术创作与设计的社会文化。凡勃伦在《工艺本能与工业技术的现状》中提出,技术不仅是一种工具,而且是一种社会文化力量。他认为,工具不仅是中立的,技术会塑造人们的思维方式和行为方式,而且还具有社会性和意识形态性。不同的工具反映了不同的社会价值观和意识形态。当下,AIGC工具不仅是一种艺术创作与设计工具,更是一种新的社会文化现象。AIGC工具的出现可能会改变人们对艺术和设计的理解方式,并对艺术创作与设计的社会文化产生深远影响。AIGC工具可能会使艺术创作与设计更加民主化,让更多的人参与到艺术创作与设计活动中来。

人类进入信息社会后,拉图尔的"网络工具论"又构建了艺术创作与设计的生态系统。拉图尔在《重组社会:行动者网络理论导论》中提出,工具不是孤立地存在的,而是嵌入特定的社会网络之中的。他认为,工具与人、环境等因素相互作用,共同构成一个复杂的网络系统。工具的使用方式受到网络中其他因素的影响,例如社会规范、文化价值观和权力关系等。例如,在不同的文化背景下,同一工具可能会被用于不同的目的。因此,AIGC工具不是孤立的艺术创作与设计工具,而是与其他工具、平台和资源相互连接的。AIGC工具的出现可能会促进艺术创作与设计的生态系统建设,使艺术家和设计师能够更好地合作和交流。例如,AIGC平台可以为艺术家和设计师提供交流和协作的空间,使他们能够分享创意和资源。

因此,研究和掌握AIGC工具辅助和协同艺术创作与设计,具有重要的现实意义。从哲学工具论视角出发,可以看到AIGC工具不仅可以扩展艺术创作与设计的边界,促进知识创新,塑造社会文化,还可以构建艺术创作与设计的生态系统。随着AIGC技术的不断发展,AIGC工具将对艺术创作与设计领域产生更加深远的影响。

从历史发展视角来看,AIGC工具辅助和协同艺术创作与设计具有重要的意义。

一是AIGC工具可以扩展艺术创作与设计的边界,帮助艺术家和设计师突破传统创作手段的限制,探索新的艺术形式和设计理念。例如,AIGC工具可以生成逼真的图像和视频,这可以使

艺术家和设计师创作出更加让人身临其境的艺术作品。

二是AIGC工具可以提高艺术创作与设计的效率，自动化地完成一些繁琐重复的任务，例如图像编辑和3D建模，这可以使艺术家和设计师腾出更多的时间进行创意思考和探索。

三是AIGC工具可以促进艺术创作与设计的协作，使来自不同地域和背景的艺术家和设计师进行协作，共同创作艺术作品，这可以促进不同文化和艺术形式之间的交流和融合。

四是AIGC工具可以增强艺术作品的社会影响力，使艺术作品更容易被公众理解和接受。

AIGC工具为艺术创作与设计提供了新的可能性，有望推动艺术和设计的创新发展。一些AIGC工具在艺术创作与设计中的应用（例如利用AIGC工具可以生成逼真的图像）可以使艺术家创作出更加让人身临其境的绘画作品。例如，艺术家可以使用Artbreeder（一个基于生成对抗网络算法的AI艺术创作网站）来创作新的肖像画或幻想人物。利用AIGC工具也可以生成音乐片段，从而使音乐家创作出新的音乐作品，例如，使用Mubert（一款一键智能生成原创音乐的软件）来创作新的电子乐曲或为视频配乐。利用Dream by WOMBO（一款基于AI技术的绘画应用）等AIGC工具还可以生成3D模型，从而使设计师设计出新的产品、家具或建筑模型。随着AIGC技术的不断发展，AIGC工具将在艺术创作与设计领域发挥更加重要的作用。

本书可以作为普通高等院校包括设计学类、美术学类本专科专业学生和其他相关专业学生的新兴课程教材。这是一本创新的学术专著，也是一本通俗的教科书，是一本关于内容生成式人工智能应用的综合性的探索与实践教材。它不是从现有界定的设计形式出发的，而是从艺术创作设计与现代科技交叉领域的设计实践需求出发的，采用集人工智能与设计应用于一体的"AIGC+X"课程模式，即内容生成式人工智能概念模块与任选（X）的艺术创作设计应用模块（如视觉媒体设计、立体空间设计等）相结合的形式。

本书是一本工具书，书里包含大量案例，大家可以把它当作一本小词典。本书也是学界第一本关于"AIGC+X"设计的实战书籍。本书的主要读者为普通高等学校设计学类专业的学生、有一定艺术创作设计兴趣和素养的非艺术创作设计类专业的学生，以及在职培训的广大艺术创作设计从业人员、企事业单位的管理和营销人员等。本书能帮助专业和非专业设计从业人员跟上人工智能时代步伐，适应未来社会发展"事事要设计、人人会设计、人人都是设计师"的需要。

2025年2月于上海

目录

第1章　AIGC导论 ··· 1

1.1　AIGC的定义与历史发展脉络 ··· 1
- 1.1.1　人工智能的定义 ··· 1
- 1.1.2　生成式人工智能的定义 ··· 1
- 1.1.3　内容生成式人工智能的定义 ······································· 2
- 1.1.4　生成式设计人工智能的定义 ······································· 3
- 1.1.5　AIGC的发展历程 ··· 4
- 1.1.6　AIGC当前的发展趋势与对未来的展望 ······················· 5

1.2　AIGC协同艺术创作与设计的意义、应用场景和形式 ················ 7
- 1.2.1　AIGC技术应用的意义与价值 ····································· 7
- 1.2.2　AIGC的应用场景 ··· 8
- 1.2.3　AIGC的生成形式 ··· 9

1.3　AIGC与造型艺术家的关系 ·· 10
- 1.3.1　人类为什么要创造艺术 ··· 11
- 1.3.2　AIGC作为艺术家的模拟者 ·· 11
- 1.3.3　AIGC作为艺术家的合作者 ·· 14
- 1.3.4　AIGC作为艺术的创作者 ··· 16

第2章　AIGC技术的理论基础 ··· 17

2.1　AIGC的算法与关键技术 ·· 17
- 2.1.1　生成式对抗网络与深度学习网络 ································ 17
- 2.1.2　变分自编码器 ·· 18
- 2.1.3　大型语言与图像生成模型 ·· 18
- 2.1.4　条件生成模型与语义的强化学习理解 ························· 18

2.2　AIGC内容与形式的转译 ·· 19
- 2.2.1　文化元素到设计形式 ·· 19
- 2.2.2　内容到设计形式 ·· 19

 2.2.3 语音到文本 ··· 19
 2.2.4 从内容到设计形式转译的应用与展示 ··· 20
 2.3 AIGC技术的差异性与局限性 ··· 21
 2.3.1 生成内容类型的差异性 ·· 21
 2.3.2 当前AIGC技术的局限性 ··· 21
 2.3.3 AIGC技术交互性和适应性的挑战 ··· 22

第3章 AIGC国内外热门工具介绍 ·· 23

 3.1 AIGC工具的发展概况与分类 ·· 23
 3.1.1 AIGC工具的发展概况 ·· 23
 3.1.2 AIGC工具的分类 ··· 25
 3.1.3 AIGC工具的快速迭代和延展 ·· 26
 3.2 ChatGPT ··· 28
 3.2.1 ChatGPT的主要功能 ··· 29
 3.2.2 ChatGPT的主要优缺点 ··· 29
 3.2.3 操作程序 ·· 29
 3.2.4 国内目前有效使用ChatGPT的方法 ·· 30
 3.2.5 ChatGPT的学习和开发资源 ··· 31
 3.3 DALL·E 3系统 ··· 32
 3.3.1 DALL·E 3主要功能与插件 ··· 32
 3.3.2 DALL·E 3的优缺点与特色功能 ··· 33
 3.3.3 DALL·E 3的操作程序和方法 ·· 37
 3.3.4 DALL·E 3的实操案例 ·· 39
 3.4 Gemini ··· 40
 3.4.1 Gemini的文本功能 ·· 41
 3.4.2 Gemini的绘图功能 ·· 41
 3.4.3 Gemini 绘图的连接和使用 ··· 42
 3.4.4 Gemini生成双子星海报、标志和网页设计案例 ··························· 43
 3.4.6 Gemini的使用方法 ·· 45
 3.5 Midjourney ·· 48
 3.5.1 Midjourney的优缺点 ··· 49
 3.5.2 Midjourney的使用 ··· 49

3.5.3 使用Midjourney生成三视图 ... 50
3.6 Stable Diffusion ... 52
3.6.1 Stable Diffusion的安装条件 ... 52
3.6.2 Stable Diffusion ControlNet插件的安装 ... 55
3.6.3 Stable Diffusion的使用方法 ... 56
3.7 OpenAI Sora ... 60
3.7.1 Sora的使用场景 ... 60
3.7.2 注册OpenAI账户并申请Sora测试资格 ... 61
3.7.3 Sora的主要功能 ... 62
3.7.4 Sora的使用方法 ... 63
3.8 MuseDAM ... 65
3.8.1 MuseDAM创意素材收集 ... 65
3.8.2 MuseDAM创意素材管理 ... 65
3.8.3 MuseDAM素材分享 ... 65
3.8.4 MuseDAM辅助艺术创作设计功能 ... 66
3.8.5 MuseDAM辅助文案写作功能 ... 71
3.9 智谱清言 ... 72
3.9.1 智谱清言的PC端 ... 73
3.9.2 智谱清言的对话部分 ... 73
3.9.3 智谱清言的文档部分 ... 74
3.9.4 智谱清言的代码部分 ... 74
3.9.5 智谱清言的绘画与文案写作案例 ... 75
3.10 国内外其他AIGC垂直领域艺术创作工具 ... 75
3.10.1 商汤秒画 ... 75
3.10.2 奇域AI ... 77
3.10.3 MewX AI ... 77
3.10.4 DeepArt ... 78
3.10.5 Prisma ... 79
3.10.6 DeepDream ... 81
3.10.7 Paints Chainer ... 82
3.10.8 道子中国画 ... 84

3.11 国内外其他AIGC艺术设计工具 ··········· 86

- 3.11.1 生成标志的AIGC工具 ············ 86
- 3.11.2 设计广告海报的AIGC工具 ············ 94
- 3.11.3 网页设计AIGC工具 ············ 101
- 3.11.4 Flipboard智能排版系统 ············ 104
- 3.11.5 H5的AIGC系统工具 ············ 106
- 3.11.6 一键智能生成App系统 ············ 109
- 3.11.7 "易嗨定制"文创艺术衍生产品设计生成式小程序 ············ 119
- 3.11.8 在线产品样机生成式工具 ············ 120
- 3.11.9 SketchUp中文草图大师 ············ 134
- 3.11.10 Qu+家装BIM云平台 ············ 138
- 3.11.11 Qu+ VR平台 ············ 150

3.12 国内外主要AIGC工具比较 ··········· 154

- 3.12.1 ChatGPT与Gemini 的比较 ············ 154
- 3.12.2 DALL·E 3与Midjourney的比较 ············ 155
- 3.12.3 国内几款AIGC工具的比较 ············ 160
- 3.12.4 DeepSeek与ChatGTP比较 ············ 163
- 3.12.5 国内外AIGC工具和智能体在实际应用方面的比较 ············ 166

第4章 传统成熟的工具与AIGC工具的比较与融合应用 ············ 169

4.1 传统设计软件智能功能的发掘与应用 ··········· 169

- 4.1.1 传统设计软件与AI软件的优势比较 ············ 169
- 4.1.2 传统设计软件与AI软件融合使用的方法 ············ 170
- 4.1.3 传统设计软件与AI融合使用案例 ············ 170

4.2 Adobe 2024全家桶主要软件新增的智能功能 ··········· 171

- 4.2.1 Photoshop软件的人工智能功能与应用 ············ 172
- 4.2.2 Illustrator软件的智能功能与应用 ············ 184
- 4.2.3 Dreamweaver软件的智能功能与应用 ············ 190
- 4.2.4 Premiere软件的智能功能与应用 ············ 191
- 4.2.5 InDesign软件的智能功能与应用 ············ 192
- 4.2.6 After Effects软件的智能功能与应用 ············ 193

4.3 其他传统设计工具新增的智能功能 ··········· 194

4.3.1　CorelDRAW软件的智能功能与应用 ·················194
　　4.3.2　C4D软件的智能功能与应用 ·······················200
　　4.3.3　Rhino软件的智能功能与应用 ·····················203

第5章　AIGC协同艺术创作与设计的流程与方法 ···············205

5.1　AIGC协同艺术创作与设计的流程与方法 ················205
　　5.1.1　AIGC标志设计流程 ·····························206
　　5.1.2　AIGC产品设计流程 ·····························207
　　5.1.3　AIGC室内设计流程 ·····························207
　　5.1.4　AIGC汽车文创衍生品研发设计的流程案例···········208

5.2　AIGC设计提示词思维与训练·························208
　　5.2.1　提示词的结构化思维 ····························209
　　5.2.2　结构化提示词的写作方法 ························210
　　5.2.3　提示词思维的训练 ······························211
　　5.2.4　提示词语法结构及案例分析 ······················212

5.3　几种AIGC绘图工具的提示词写作案例 ·················213
　　5.3.1　ChatGPT与DALL·E 3的提示词思维 ···············213
　　5.3.2　Midjourney和MuseDAM的提示词思维 ··············232

5.4　AIGC 专属（自定义）模型的构建 ····················236
　　5.4.1　专属模型的功能 ································236
　　5.4.2　使用MuseAI生成专属模型的办法 ··················236
　　5.4.3　专属模型设置的案例 ····························237

5.5　设计内容与形态的转译 ····························240
　　5.5.1　设计元素的内容分析 ····························240
　　5.5.2　设计内容转译的思维过程 ························241
　　5.5.3　设计大数据与文化基因传承的模因 ·················242
　　5.5.4　建立设计文化基因库的创新思维和路径 ·············242

5.6　AIGC设计大数据的构建····························243
　　5.6.1　设计大数据的建构 ······························243
　　5.6.2　设计大数据在视觉传播设计中的应用 ···············245
　　5.6.3　设计大数据在产品设计中的应用 ···················247

5.7 AIGC作品后期的二次元三次元优化 249
5.7.1 AIGC设计作品的生成分析 249
5.7.2 人机融合的二次元优化 249
5.7.3 人机融合的三次元迭代与优化 250

第6章 AIGC协同艺术创作与设计的问题和解决方案 251

6.1 AIGC协同艺术创作与设计的主要问题与解决问题的原则 251
6.1.1 AIGC协同艺术创作与设计的主要问题与解决方案 251
6.1.2 AIGC协同设计方案的优化选择 252
6.1.3 选择AIGC协同设计方案的建议 253
6.1.4 AIGC协同设计规避同质化的实战案例 253

6.2 AIGC伦理和知识产权的规避与合理解决方案 256
6.2.1 AI及其案例讨论分析 256
6.2.2 对失业、不平衡问题的思考 257
6.2.3 AI伦理问题建议 257

6.3 艺术AIGC明天的展望和今天的对策 258
6.3.1 AIGC在艺术创作与设计行业发展预测 258
6.3.2 AIGC时代创意设计师期待与需求的10个思考 260
6.3.3 AIGC协同艺术设计的10种研发需求 261
6.3.4 AIGC协同艺术设计开发的重点与难点 261
6.3.5 展望AIGC艺术创作设计的明天 262

主要参考文献 264

第 1 章
AIGC导论

1.1 AIGC的定义与历史发展脉络

1.1.1 人工智能的定义

人工智能是指由人造系统表现出来的智能。它通常是指通过计算机程序或机器（如机器人）来模拟、扩展和增强人类智力的过程。人工智能涵盖了从简单的自动化任务到复杂的决策制定过程的广泛领域。

人工智能可以分为两个主要类型。一是窄域（或弱域）的人工智能：这种类型的人工智能系统用于处理特定任务或问题，例如语音识别、图像识别、搜索引擎优化或自动驾驶汽车。它们在其专门的应用领域内效果很好，但无法超出其编程范围。二是通用（或强域）的人工智能：这是一种更先进的形式，理论上能够执行任何认知任务，与人类智能类似。这种人工智能能够自主学习、理解、计划和应用知识于不同的领域，目前还处于研究和开发阶段。

人工智能这一术语首次出现在1956年在美国新罕布什尔州的达特茅斯学院举行的达特茅斯会议（Dartmouth Conference）的提案中。这次会议通常被认为是人工智能研究领域的正式起点。提案的主要作者是约翰·麦卡锡（John McCarthy），他被认为是人工智能之父。麦卡锡在提案中提出了"人工智能"这一术语，并定义了这个领域的基本目标和愿景。该提案的全名为"达特茅斯夏季研究项目关于人工智能的提案"（*The Dartmouth Summer Research Program Proposal on Artificial Intelligence*），在这份提案中，表达了对使用机器模拟人类智能行为的兴趣和可能性的看法，这为人工智能作为一个独立研究领域的发展奠定了基础。

1.1.2 生成式人工智能的定义

生成式人工智能（Generative Artificial Intelligence，简称GAI）是一种人工智能技术，其核心目标是创建或生成新的内容、数据或信息。与传统的、主要用于分析或处理数据的AI技术不同，GAI侧重于利用算法创造新的输出，这些输出可以是文本、图像、音乐、视频等各种格

式。GAI通常依赖深度学习技术，尤其是生成对抗网络（Generative Adversarial Networks，简称GANs）或变分自编码器（Variational Auto Encoder，简称VAE）这样的机器学习模型。GAI包含内容创造、模式学习和模拟、创新和多样化、适应性和定制化等关键特点。

GAI的概念和实践可以追溯到20世纪末到21世纪初，随着机器学习和神经网络的发展而逐渐成型。特别是21世纪初，随着深度学习的兴起，生成式模型开始受到人们更多的关注。例如，2006年，杰弗里·辛顿（Geoffrey Hinton）和他的同事提出了深度信念网络（Deep Belief Networks，简称DBNs），这是深度学习领域的一个重要突破，对后来的生成式模型产生了重要影响。2023年，GAI在高德纳公司（Gartner）新兴技术成熟度曲线图❶中处于最热门的新兴技术（图1-1-1）。

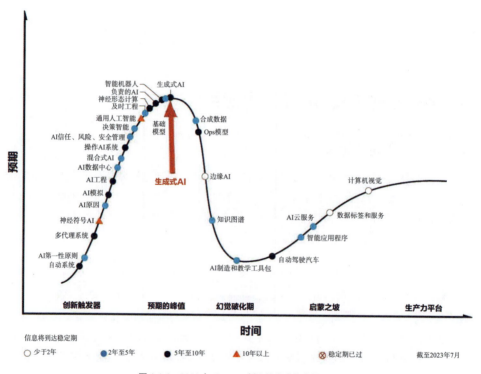

图1-1-1　2023年Gartner新兴技术成熟度曲线图

1.1.3　内容生成式人工智能的定义

内容生成式人工智能（Artificial Intelligence Generated Content，简称AIGC）指的是利用人工智能技术自动创建或生成内容。它包括但不限于文本、图像、音频、视频、代码和多模态等形式。AIGC技术通常基于机器学习和深度学习算法，可以理解和模仿人类创造内容的方式，自

❶ Gartner的新兴技术成熟度曲线图是美国著名的商业科技咨询机构Gartner公司从2006年开始发布的一种广受认可的工具，用于评估新兴技术的成熟度、市场接受度及应用前景，它对人们理解技术发展趋势和预测未来技术路径非常有用。

动产生新的、有创意的作品。AIGC内容可能是完全原创的，也可能是基于现有数据或用户提供的指令进行修改和优化的内容。AIGC的应用范围非常广泛，包括新闻报道、艺术创作、产品设计、媒体设计、娱乐内容、教育材料、营销材料等领域。随着技术的进步，AIGC正逐渐成为内容创作和传播的重要方式之一。

1.1.4 生成式设计人工智能的定义

生成式设计人工智能（Generative Design Artificial Intelligence，简称GDAI）是指利用人工智能算法来自动化和优化设计过程的一种技术。在这个定义中，重点在于生成式设计（Generative Design），这是一种利用算法探索大量设计方案的方法。生成式设计人工智能结合了人工智能的能力，尤其是机器学习和深度学习技术，以自动生成、评估和优化设计。生成式设计人工智能的主要特点是自动化设计探索、优化和迭代、跨领域应用等。它被广泛应用于建筑设计、工业设计、汽车制造、游戏开发等多个领域。生成式设计人工智能的来源可以追溯到计算机辅助设计（Computer-Aided Design，简称CAD）的发展和人工智能技术的进步。随着计算能力的提升和算法的发展，设计过程开始整合更多智能化的元素，使得设计师能够利用AI探索更广泛的创意空间。生成式设计结合了复杂的算法和创造力，为设计师创造出更高效、更创新的设计方案提供了新的可能性。2022年，生成式设计人工智能首次出现于Gartner新兴技术成熟度曲线图（图1-1-2）中。

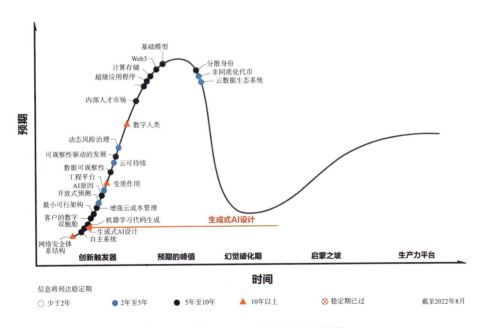

图 1-1-2　2022 年 Gartner 新兴技术成熟度曲线图

1.1.5 AIGC的发展历程

AIGC的发展可以分为几个重要阶段（图1-1-3）。

第一阶段：早期探索阶段（1950—1989年）。

这一时期的人工智能主要集中在理论和基本算法的研究上。艾伦·图灵（Alan Turing）在1950年发表了著名的论文《计算机器与智能》，提出了"图灵测试"，这是评估机器智能的第一个正式标准。约翰·麦卡锡等人在1956年的达特茅斯会议上首次提出了"人工智能"这一术语，标志着AI作为一个独立研究领域的诞生。最早的AI程序尝试解决逻辑问题和简单的游戏，如国际象棋。这个时期的AIGC主要局限于文本和简单图形的生成，依赖基本的规则和算法。由逻辑理论家艾伦·纽厄尔（Allen Newell）、赫伯特·西蒙（Herbert A. Simon）和J.C.肖（J.C.Shaw）开发的程序，被认为是第一个AI程序，能够证明数学定理，被称为通用问题解决器（General Problem Solver），旨在模仿人类解决问题的能力。

类别时间 技术特征	人工智能1.0（弱人工智能）时代 1955—1993—1999年		人工智能2.0（强人工智能）时代 2020—2022年至今	
	早期探索阶段 (1950—1989年)	初步实用化阶段 (1990—1999年)	深度学习阶段 (2000—2019年)	大模型预训练阶段 (2020年至今)
技术模型	知识驱动符号模型	数据驱动图像模型	知识数据算法算力驱动内容模型	内容生成式大规模预训练模型
技术表征	逻辑专家规则狭义定义任务	早期的浅层统计学习方法	深度学习方法人机融合创意	文字、图像、语音、视频、代码的增强转译生成
艺术与设计技术代表性工具与案例	AI概念与简单、规则的符号和几何图形生成（Adobe Photoshop, 1987—1990年）	图像大数据库的图像选择与生成（Google AlphaGo、阿里鹿班, 2016—2017年）	创意内容数据的影像生成、赋能与资产管理（Diffusion、Midjourney, 2020—2022年）	AIGC、GDAI、ChatGPT+X、叠加多模态融合生成（ChatGPT, 2022年至今）

图 1-1-3　AIGC 技术发展的主要阶段

20世纪70年代，以DENDRAL为代表的专家系统崛起，DENDRAL是一个解决化学问题的专家系统，它能够进行化学分析，被认为是第一个成功的知识密集型AI程序。

由于早期过高的期望没有实现，加上技术和理论的局限性，20世纪70年代末至80年代，AI领域经历了资金减少和研究兴趣下降的时期，被称为"AI的冬天"。在这个时期，虽然实际应用受限，但理论研究仍在继续，为后来的AI发展奠定了基础。例如，逻辑编程、知识表示、搜索算法等在这一时期得到了发展和完善。

第二阶段：初步实用化阶段（1990—1999年）。

20世纪90年代的计算技术取得显著进步，特别是在处理速度和存储容量方面。这为复杂AI算法的实现提供了基础。自然语言处理（Natural Language Provessing，简称NLP）技术开始取得实质性进展，能够更好地理解和生成人类语言。早期的聊天机器人如ELIZA和ALICE等开始出现，尽管它们还比较原始，但已能进行基础的对话；内容文本生成技术开始应用于新闻报道、财经数据分析等领域，自动生成简单的报告和文章；在图形设计和游戏开发中，AI开始用于生成简单的图像，尽管这些内容还比较基础；机器学习，特别是决策树、支持向量机等技术，开始被应用于模式识别和数据分析，神经网络技术在这一时期也有所发展，尽管还未达到后来的

深度学习水平。随着互联网的普及和多媒体技术的发展，AIGC开始与网络和多媒体内容相结合，为在线内容的自动化生成和分发提供了新的渠道，学术界和工商界对AI的研发兴趣重新增长，投资和研究在这一时期显著增加。AI开始在语言处理和内容生成方面取得进展，出现了早期的自然语言处理系统，例如聊天机器人和基本的文本生成程序。

第三阶段：深度学习阶段（2000—2019年）。

深度学习的兴起极大地推动了AIGC技术的发展。神经网络开始用于生成更复杂的文本和图像内容。生成对抗网络和循环神经网络（Recument Neural Networks，简称RNNs）等技术开始用于创造逼真的图像和流畅的文本。2016年4月，网络头条被"设计师的末日·谷歌研发出平面生成式设计人工智能AlphaGd"❶的新闻占领，相信无论是正在平面设计这条道路上求知的学生，还是已经成为资深平面设计师的大咖们，都反复仔细地看了这篇报道。谷歌位于伦敦的人工智能开发小组DeepMind首先研发出应用于平面设计领域的新型人工智能程序AlphaGd（Alpha Graphic design），又被称为谷歌的"AI设计师"。AIGC设计机器的出现对平面设计师来说无疑是一个极大的威胁。在如今的大数据时代，信息化的进步带来的不仅仅是人们生活的便捷，同时也促进着设计行业的变革。

人工智能设计机器虽然能够存储全球超千万个设计项目案例资料，并能根据海量数据库，针对客户的需求分析，推导出具备普遍性市场共识与美学认知的设计形式，在网格、字体及色彩上都能做到合理的使用。但幸运的是，人工智能平面设计仍处在一个模仿阶段，虽然可以在5分钟之内编排完一本300页的画册，但这样的设计仅仅限于他的版式模仿，而人工智能设计仍然无法完成创新的平面设计。这也就意味着，在未来的图形图像与影像设计行业，没有创新的传统设计师将会被掌握AIGC技术的人工智能设计师替代。

第四阶段：大规模训练阶段（2020年至今）。

GPT系列、BERT、Transformer等大规模预训练模型的出现，标志着AIGC进入一个新时代。这些模型能够处理复杂的语言任务，生成高质量的文本。图像生成也取得显著进步，例如OpenAI的DALL·E和谷歌的DeepDream等，能够生成高度创造性和详细的图像。

2022年和2023年是AIGC爆火出圈的一年，它不仅被消费者追捧，而且备受投资界关注，更是被技术和产业界竞相追逐。2022年8月，美国Gartner新兴技术成熟度曲线图确定了25种新兴技术，明确提出了加速发展AIGC自动化的两个重要主题：主题一是"发展沉浸式体验"；主题二是"加速AIGC"。

1.1.6 AIGC当前的发展趋势与对未来的展望

当前，AIGC正向更多媒体形式扩展，例如音乐、视频和交互式内容的生成等。未来的发展可能包括提高生成内容的质量和多样性，以及进一步整合人工智能与创意工作流程。AIGC的发展是AI技术进步的一个重要方向，它不仅展示了人工智能的创造力，也对内容创作、媒体和娱乐行业产生了深远影响。随着技术的不断进步，AIGC有望在更多领域发挥重要作用。

2023年9月，全球权威的IT研究与顾问咨询公司Gartner预测，到2025年，生成式人工智能将增强和加速许多领域的设计，它还有可能"发明"人类历史上从来没涉足的新颖设计。2023年10月

❶ 胡丽丽. 基于人工智能 AlphaGd 视角下的平面设计探析 [J]. 艺术研究，2017（3）：2.

17日Gartner发布的《2024年十大战略技术趋势》中，全民化生成式AI（Democratized Generative AI）、AI增强开发（AI-Augmented Development）、智能应用（Intelligent Applications），以及AI信任、风险和安全管理（AI Trust, Risk and Security Management）等4项技术上榜。同月23日，风险投资公司红杉资本的美国分部发表文章《生成式AI：一个创造性的新世界》，标志着AIGC代表新一轮范式转移的开始。

Gartner预测AIGC的发展前景：到2026年，超过80%的企业将在生产环境中使用AIGC模型和支持增强生成式AI的应用程序（图1-1-4），而2023年这一比例还不到5%。

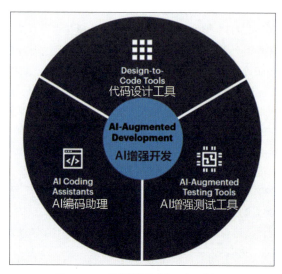

图1-1-4 AI技术增强开发的3个组成部分

AIGC成为主要技术的原因有：

（1）在整个组织中推广生成式AI的使用，将极大地提升自动化范围，有效地提升生产力、降低成本、拉动新的业务增长机会。

（2）生成式AI有能力，改变几乎所有企业的竞争方式和工作方式。

（3）生成式AI有助于信息和技能的民主化，将在广泛的角色和业务中得到推广应用。

（4）通过生成式AI的自然文本模式，可使员工、用户高效利用企业内部、外部的海量数据。

要如何开始应用生成式AI呢？

（1）基于技术和商业价值，创建一个有效的生成式AI应用案例矩阵。

（2）采用一种变革管理方式，优先使用生成式AI工具的知识，将其融入员工的日常工作中，成为业务自动化的助手。

（3）构建一个快速获利、差异化和变革性的生成式AI用例组合，并用硬性投资回报率对企业的财务收益打造竞争优势。

1.2 AIGC协同艺术创作与设计的意义、应用场景和形式

AIGC是一种自动创建设计方案的方法，通常基于特定的参数和规则，使用计算机算法模拟人类智能设计的过程，包括但不限于创意、学习、推理、自主决策、语言理解等。它允许设计师输入某些基本条件和要求，系统则会生成满足这些条件的多种设计方案。AIGC应用人工智能技术，采用计算机模拟人类的设计思维活动，提高计算机的智能水平，从而使人工智能能够更多、更好地承担设计过程中各种复杂的任务，成为设计人员的重要辅助工具。

AIGC开源平台系统的重点应该是在"开放"的基础上接纳、包容和发展，求同存异，互利共赢。

1.2.1 AIGC技术应用的意义与价值

1. 快速原型制作

（1）AIGC工具在艺术创作和设计领域提供了前所未有的灵活性，提高了人们设计和创作的效率，且正在变革创意工作的方式，并为创作者开拓新的可能性。

（2）AIGC可以大大加快初步概念的设计过程。

（3）AIGC工具能够迅速生成视觉概念和设计草图，帮助艺术家和设计师在短时间内探索多种创意方向，减少了传统绘画或建模所需的时间。

2. 激发灵感与创意

AIGC是一种无偏见的艺术创作和设计工具，可以克服主观因素生成艺术作品或设计作品，提供新颖和独特的视觉元素，激发艺术家和设计师的创造力，对克服创意障碍或开发全新概念、解决复杂问题、处理大量数据特别有用。

3. 个性化定制

基于用户的特定需求和偏好，AIGC可以创建定制化的设计，体现设计的多样性。用户可以提供关键词、风格、颜色方案等方面的指导，为设计师提供丰富的选择和灵感，以生成符合特定要求的作品。

4. 自动化迭代

在设计过程中，对初始概念的微调和修改通常既耗时又耗力，而AIGC可以自动化处理这一过程，快速生成多个版本供人们选择。

5. 跨学科融合

AIGC工具能够融合不同艺术和设计学科元素，创造出传统方法难以实现的创新作品。随着时间的推移，许多AIGC系统可以学习用户的偏好和风格，适应艺术设计创作的学习和教学科研模式，从而更有效地协助人们的学习、创作、设计和教学科研过程。

6. 反馈优化与节约资源

通过AIGC生成的设计可以迅速获得反馈，人们可以根据这些反馈进行优化，从而使设计过程更加高效，减少了多次人工修正的人力物力消耗。使用AIGC可以降低人力成本，减少物理材

料的使用，减少艺术创作、设计和教学科研的时间成本和经济成本，特别是在初期设计阶段，有助于节约成本和资源。目前，国内外市场上AIGC开源和半开源的技术平台（如OpenAI）已经层出不穷，基于智能手机App或互联网云端服务器的AIGC平台最明显的特点就是快速、高效、个性化、低成本、扁平化。

1.2.2　AIGC的应用场景

在AIGC时代，大多数艺术创作如绘画、雕塑、工艺美术、设计，在创意概念的视觉表现方面，人工智能已经可以替代，但其内部构造、尺度标注等仍需要人工完成。不过，与传统的手工绘图或数字设计软件绘图不同，AIGC运用提示词可以帮助设计师拓展艺术创作设计思维，发挥无限的想象力，并在各个阶段加速和优化艺术创作和设计流程。因此，使用AIGC技术可以生成高性能、高度复杂的内容，如今它已经开始渗透进艺术创作与设计的方方面面，帮助艺术设计师更快速地实现创意。虽然目前大部分艺术家和设计师都觉得生成式艺术创作与设计是没有价值的，但在设计工作中一些明确、简单、重复、繁杂且有规则的体力性工作基本上甚至完全可以由人工智能生成技术或人机融合的方式替代。

1. 数字内容智能生成与迁移

数字内容智能生成技术通过从海量数据中学习抽象概念，并通过概念的组合生成全新内容。如AI绘画就是AI从海量绘画作品中学习不同的笔法、内容、艺术风格，并基于学习的内容重新生成特定风格的绘画作品。除此之外，AI在文本创作、音乐创作和诗词创作中也有不错的表现。再比如，在跨模态领域，AI可以基于输入的文本来输出特定风格与属性的图像，不仅能够描述图像中主体的数量、形状、颜色等属性信息，而且能够描述主体的行为、动作，以及主体之间的关系。在智能化创意与内容生成式人工智能中，设计师可以给AIGC设置特定的参数（例如颜色、风格、图案、场景等），使用AIGC生成数百幅设计草图供设计师选择和修改（图1-2-1）。

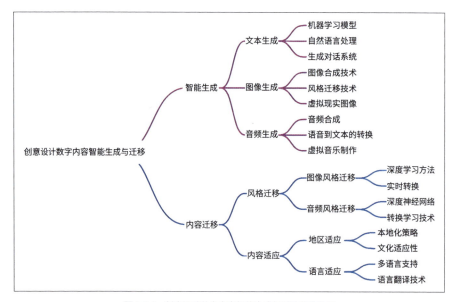

图1-2-1　创意设计数字内容智能生成与迁移思维导图

8

2. 数字内容智能增强与转译

数字内容智能增强与转译，又称数字孪生。增强，即对数字内容进行修复、完善、扩充、去噪、补缺、提升等，如图像的扩图、修图、提高分辨率等；转译，即对数字内容进行转换，如文生图、音生图、静生动、码生图、文字诠释、语种翻译、图像解读、语音转字幕、文字转语音等。数字内容智能增强与转译技术旨在对现实世界中的内容进行智能增强与转译，更好地完成现实世界到数字世界的映射。例如，拍摄一张低分辨率的图片，通过智能增强中的图像超分技术可对低分辨率的图像进行放大，同时增强图像的细节信息，生成高清图；再比如，对于老照片中的像素缺失部分，可通过智能增强技术进行内容复原。而智能转译则更关注不同模态之间的相互转换。例如，录制一段音频，可通过智能转译技术自动生成字幕；再比如，输入一段文字，可以自动生成语音。

3. 数字内容智能编辑与展示

数字内容智能编辑技术主要是通过对内容的理解及属性控制，实现对内容的修改。例如，在计算机视觉领域，数字内容智能编辑技术通过对视频内容的理解实现对不同场景视频片段的剪辑；通过人体部位检测及目标衣服的变形控制与截断处理，将目标衣服覆盖至人体部位，实现虚拟试衣。在语音信号处理领域，数字内容智能编辑技术通过对音频信号进行分析，实现人声与背景声分离，如虚拟视听、人声分离等。

数字内容智能展示技术可以为艺术创作进行流行趋势的预测，例如，使用AIGC可以分析大量的社交媒体数据、销售数据和其他相关数据，预测即将到来的流行趋势；又如，通过建模和AI增强的虚拟现实技术，设计师可以在虚拟环境中看到设计的服装是如何在模特或真实人体上呈现的，从而进行调整。

1.2.3　AIGC的生成形式

AIGC是利用人工智能算法和机器学习技术来自动生成文本、图像、音频、视频、代码、多模态等的新兴技术。该技术可以自动生成多种不同的设计选项，根据预定的要求和限制来评估每个选项的效果，选择最优解。AIGC可以大大加快设计过程，并且可以生成新颖的设计方案。目前，从生成内容层面可将AIGC分为6种形式。

1. 文本生成形式

根据使用场景，基于自然语言处理的文本内容生成可分为非交互式文本生成与交互式文本生成两种形式。非交互式文本生成包括摘要生成、标题生成、文本风格迁移、文章生成、图像生成文本等；交互式文本生成主要包括聊天机器人、文本交互游戏等。

代表性产品或模型：ChatGPT、Gemini、Claude、Bard、Jasper AI、Copy.AI、AI dungeon、MuseDAM、文心一言、讯飞星火、通义千问、DeepSeek、Kimi、豆包等。

2. 图像生成形式

根据使用场景，图像生成可分为图像编辑修改与图像自主生成两种形式。图像编辑修改可应用于图像超分、图像修复、人脸替换、图像去水印、图像背景去除等；图像自主生成包括端到端的生成，如真实图像生成卡通图像、参照图像生成绘画图像、真实图像生成素描图像、文

本生成图像等。

代表性产品或模型：Stable Diffusion、DALL·E 3、Midjourney、ChatGPT、EditGAN、Deepfake、文心一格、讯飞星火、MuseAI、智谱青言等。

3. 音频生成形式

音频生成技术较为成熟，在C端产品中也较常见，如语音克隆、将人声1替换为人声2。除此之外，音频生成技术还可应用于文本生成特定场景语音，如数字人播报、语音客服等。音频生成技术还可基于文本描述、图片内容生成场景化音频、乐曲等。

代表性产品或模型：DeepMusic、WaveNet、DeepVoice、MusicAutoBot等。

4. 视频生成形式

视频生成与图像生成在原理上相似，主要分为视频编辑与视频自主生成两种形式。视频编辑可用于视频超分（视频画质增强）、视频修复（老电影上色、画质修复）、视频画面剪辑（识别画面内容、自动场景剪辑）；视频自主生成可用于图像生成视频（给定参照图像，生成一段运动的视频）、文本生成视频（给定一段描述性文字，生成内容相符的视频）。

代表性产品或模型：Deepfake、VideoGPT、Gliacloud、Make-A-Video、Imagen Video等。

5. 代码生成形式

代码生成是指利用AI技术，特别是机器学习和自然语言处理，来自动编写或辅助编写计算机程序代码。这类工具的出现旨在提高程序员的生产效率，减少编程中的重复性工作，并帮助解决复杂的编程问题。基于不同的大模型（如ChatGPT、Gemini、文心快码等），结合编程现场大数据和外部优秀开源数据，可以生成更符合实际研发场景的优质代码，提升编码效率，释放"10倍"软件生产力。代码生成工具可以从需求到编码全流程辅助程序员，将复杂的任务拆解，通过自然语言及上下文内容，为程序员提供来自AI的编码建议，契合其个人风格和业务需求，使其高效完成生成编码的任务。

代表性产品或模型：ChatGPT、GitHub Copilot、Codex、Kite、DeepCode、Comate等。

6. 多模态生成形式

多模态生成是将以上多种模态进行组合搭配，进行模态间AI转换的生成形式。如文本生成图像（AI绘画：根据提示语生成特定风格的图像）、文本生成音频（AI作曲：根据提示语生成特定的场景音频）、文本生成视频（AI视频制作：根据一段描述性文本生成与语义内容相符的视频片段）、图像生成文本（根据图像生成标题、根据图像生成故事）、图像生成视频。

代表性产品或模型：DALL·E、Midjourney、Stable Diffusion等。

1.3 AIGC与造型艺术家的关系

AIGC与造型艺术的飞速联动，让部分艺术家再度担心自己的职业会被取代，特别是当人们看到AIGC无论是作为艺术家的协同工具，还是作为主创工具，都展示了惊人的潜能时。对广域的艺术而言，AIGC是一种新的思考方式，也是一种新的创造手段。本节进一步利用互利共创的思维模式探讨二者间的关系，实现跨越艺术的边界，开拓创造的无限可能。

1.3.1 人类为什么要创造艺术

人类创造艺术的历史非常悠久。从心理学上讲,人类这样做的主要原因:唤起情感反应。简言之,艺术是人们为了解自己而创造的东西。人们努力想表达这些溢于言表的信息,抓住一个清晰的瞬间或捕捉一种感觉,尝试将这种感觉融入他人的内心或影响他人的视角。

三四万年前,当时的人类一辈子都在狩猎、打仗、取暖、确保自身安全的模式中循环。直到一个新的种族学会了收集食物,他们不再需要接连不断的狩猎到处奔波,而是选择定居下来。当他们燃起篝火看着深邃的洞穴墙壁上投下的倒影时,他们想到的不仅仅是生存的问题,而是捡起烧焦的树枝开始在岩壁上绘制内心的想法(图1-3-1)。

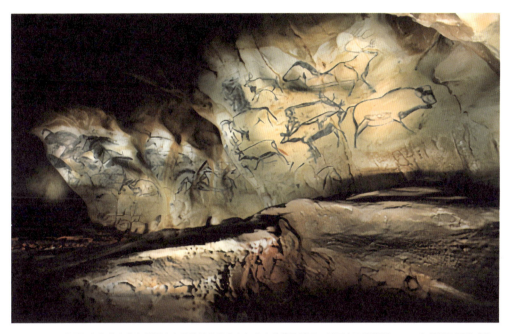

图 1-3-1　法国阿尔代什省的肖维洞穴有着世界上保存完好的史前洞穴壁画,其历史可追溯到 32000 年前的旧石器时代

如果不是他们的祖先通过狩猎发展出这样的认知能力,他们就不可能有这一举动。他们还学会了制造和使用工具、发展记忆力、形成语言、完善表达交流能力,并逐步在当时的世界中发展出他们独有的生存模式。这些都是人们现在试图用机器模拟的能力:记忆能力、语言能力、理解能力、推理能力、学习能力、表达能力和模式识别能力,这也恰恰是AIGC的核心组成部分。

1.3.2　AIGC作为艺术家的模拟者

人们使用AIGC进行艺术创作,首先教它理解和复制人类的艺术,这种方式称为风格迁移,即用深度神经网络来复制、重新创建和混合图像。风格迁移使人们在不需要艺术和编码经验的前提下,通过机器识别就可以合并样式元素并迁移到别的图像上去,最终形成自己的艺术图像。风格迁移无论是应用于绘画、摄影、视频还是音乐,其操作过程都是相同的,即选择一件你想要重新创建样式的作品,然后利用算法将该样式应用于新的作品上,或者选择几种不

同艺术风格，让AIGC生成艺术混合体（Mash-ups），逐渐将各种风格融合在一起。比如，在DALL·E 3设计的AIGC风格迁移案例中，可以看到两幅反映未来乡村的美丽图景（图1-3-2），就是采用了中国山水画、油画等多种风格相互融合，最终将形成的结果样式应用于输出的图像上，完成风格迁移（原始图片风格见图1-3-3）。

图1-3-2　DALL·E 3 的样式融合模型

图1-3-3　未风格化的原始图像

目前，运用AIGC来模仿和混合的艺术作品已经获得了不同程度的成功。例如，澳大利亚艺术家克里斯·罗德利（Chris Rodley）利用照片处理器DeepArt将植物图鉴上的花草果木拼贴成一只只恐龙并延展成系列作品《恐龙×花》（图1-3-4），该系列作品在网络上迅速走红。此外，在Reddit[1]上也经常出现一些特殊照片效果的帖子，甚至还有一些令人惊讶的风格转换效果，它们看起来更像是原创艺术。例如，其中一位Reddit用户名叫vic8760，结合新古典画风的拿破仑肖像和文艺复兴兴盛时期的人群像这两种风格创作了一幅作品（图1-3-5）。

[1] Reddit 是个社交新闻站点，口号是提前于新闻发声，来自互联网的声音。其拥有者是 Condé Nast Digital 公司（Advance Magazine Publishers Inc 的子公司）。用户（也叫 Redditors）能够浏览并且可以提交因特网上内容的链接，或者发布自己的原创或有关用户提交文本的帖子。

图 1-3-4　克里斯·罗德利（Chris Rodley）创作的《恐龙 x 花》

图 1-3-5　Reddit 用户 vic8760 所创作的作品

类似风格迁移的另一种形式的模仿是图像到图像的转换，更改后的照片或视频的外观可以令人看不出任何破绽。这种形式允许用户通过编辑图像的文本改变图像的外观，例如分别转换季节或天气（图1-3-6）。

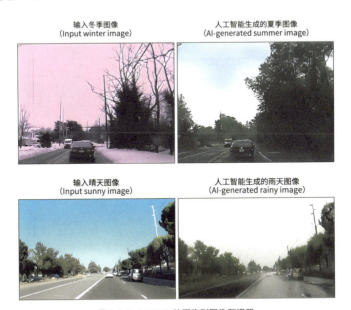

图 1-3-6　NVIDIA 的图像到图像翻译器

尽管这种模仿很有趣，也具有商业价值，但它并不是真正的艺术创作。它只是在向人们反映人们已经表达过的东西。如果想让AIGC表达一些新的东西，就不能仅仅把它当作一台"复印机"。

1.3.3 AIGC作为艺术家的合作者

超越模仿的下一步是发展艺术家和AIGC之间的合作关系。艺术家们开始更积极地影响和美化他们用机器学习算法创作的艺术作品，改变他们与AIGC的关系，使其更像是一个创新思维合作伙伴，而不仅仅是一个创作工具。

AIGC技术在创造新颖的声音方面一直发挥着作用，从失真的声音到合成器的电子声音都可以激发音乐家的灵感。如今，机器学习和神经网络的进步为声音生成提供了新的可能性。NSynth Super就是探索机器学习工具帮助艺术家和音乐家发挥创造力的实例，该程序使用神经网络来理解声音的特征，基于这些特性构建新的声音。在算法的硬件中央有一个X/Y打击垫，可以为每个象限分配一个乐器，人们通过在打击垫上滑动手指来混合这些乐器。这个过程不是简单地将声音混合在一起，而是根据单个乐器的声学质量来合成一种全新的声音。比如，将长笛和小军鼓混合在一起会产生一种玻璃质感和准锐度的声音，没有任何明显的"鼓状"音质。音乐家可以利用这种开放源代码的实验工具，使用NSynth算法从4种不同的声音中生成全新的声音来更好地创作新的作品（图1-3-7）。

另一个通过构造算法来生成音乐作品的实例是Algorave，这个词是亚历克斯·麦克莱恩（Alex McLean）和尼克·科林斯（Nick Collins）在2011年创造的，并以这个名称在英国伦敦举办了第一个活动，从那时起，它成为一种运动并遍及世界各地。它主要是通过实时编码（Live Coding）创造电子狂欢舞曲，表演者通过编辑和重新编程合成器来创作音乐，将编写的现场代码投到巨大的屏幕上产生让大家可以跳舞的律动。Algorave表演者与DJ的区别是，他们是现场音乐家或即兴演奏者，通常通过编写或修改代码来现场制作音乐，而不是混合录制的音乐（图1-3-8）。

图 1-3-7　NSynth Super 操作界面

图 1-3-8　Algorave 现场编码

AIGC除了通过数学公式来处理声音，还可以为那些想在大数据中发现新见解、新联系或新样式的艺术家提供信息和灵感，比如亚历克斯·达·基德（Alex Da Kid）利用AIGC沃森❶（IBM Watson）的情感见解，完成歌曲的创作。沃森学习并分析了近5年来的流行文化，探索什么样主题的旋律最打动人，从个人小爱到世界大爱，将大量的非结构化数据转化为情感洞察，帮助亚历克斯探索了各种情绪音乐的表现形式，并创作了 *Not Easy*。在歌词创作阶段，沃森的

❶ 沃森是能够使用自然语言来回答问题的 AIGC 系统，由 IBM 公司的首席研究员大卫·费鲁奇（David Ferrucci）所领导的 DeepQA 计划小组开发，并以该公司创始人托马斯·约翰·沃森的名字命名。

情感洞察应用编程接口（Application Programming Interface，简称API）——音调分析仪（Tone Analyzer）分析了美国权威歌曲排行榜（Billboard Hot 100）榜单中超过26000首歌的歌词，了解每首歌曲背后的语言风格、社交流行趋势和情感表达，同时分析了博客、推特等社交媒体上的UGC❶内容，了解受众对歌曲主题的想法和感受。在沃森情感洞察的帮助下，亚历克斯仿佛开启了上帝视角，很快完成了歌词创作，演绎出伤心欲绝的情绪。短短的4分05秒，唱得听众"心碎"。

在绘画艺术领域使用AIGC创作的艺术家马里奥·克林格曼（Mario Klingemann）称自己为"神经绘图师"。他是在艺术界使用AIGC技术创作的先驱，通过机器学习和AIGC建立艺术生成软件，输入照片或者视频，会生成对应的代码。他利用生成过程研究艺术作品的创造力和感知力。此外，他将诸多创作模型贡献给了艺术界。2018年，他获得了旨在表彰使用科技创作艺术品的THE LUMEN PRIZE❷奖。2019年3月，他使用AIGC创作的《路人记忆一号》（图1-3-9）创造了历史，成为第一个在苏富比拍卖行成功拍卖的AIGC艺术作品。这幅作品与过去市场上由AIGC"创作"，却最终由人为干预挑选、策划而成的艺术品（包括《爱德蒙·贝拉米肖像》）不同，它的独特之处在于其"实时创造性"——当观众正在注视屏幕的时候，肖像流也正在被AIGC无穷无尽地生成出来，这些画作是独一无二、转瞬即逝的，没有任何两张画像是相同的，且一经显示永远不会再重复出现。

图1-3-9　《路人记忆一号》

艺术家使用AIGC创作是一次历史上的革新，AIGC激发了人们前所未有的创造力，全新的创作方式赋予了艺术更大的能量。当认知技术成为新的缪斯，人们所听所见的不再是创作者个体的"独唱"，而是由AIGC融汇视听群体的种种思想与情绪，让观赏者产生真正意义上的心灵"共鸣"。

❶ UGC：互联网术语，全称为User Generated Content，即用户生成内容。UGC的概念最早起源于互联网领域，即用户将自己原创的内容通过互联网平台进行展示或者提供给其他用户。UGC是伴随着以提倡个性化为主要特点的Web2.0概念而兴起的，也可叫做UCC（User-Created Content）。它并不是某一种具体的业务，而是一种用户使用互联网的新方式，由原来的以下载为主变成下载和上传并主。

❷ THE LUMEN PRIZE是表彰通过全球竞赛的形式以技术创作为手段创作出的最佳艺术品及其创作者。自2012年推出以来，它已颁发了超过80000美元的奖金，并为入围或赢得流明奖的艺术家提供了全球性机会。

1.3.4 AIGC作为艺术的创作者

由美国罗格斯大学、查尔斯顿学院和加利福尼亚州Facebook AIGC研究实验室的科研人员合作研发的AIGC系统，可以通过习得人类艺术作品不同的艺术风格，生成更有创造力的作品。研究团队为评估AIGC生成作品的创造性，进行了一次网络问卷调查。他们选取了1945年至2007年抽象派艺术家的画作，以及2016年巴塞尔艺术展上展出的作品，将其与AIGC生成的画作混在一起，并添加了4幅旧的生成式对抗网络创作的作品。这些画作交由大众进行评判，不标注哪些是由AIGC绘制的。参与调查的对象还需要回答相关的问题，评价每幅作品的复杂性和创意度，并说明是否给他们启发，或者改变了他们的情绪。令研究团队惊讶的是，调查结果显示，由AIGC生成的图像（图1-3-10）比真正的艺术家创作的图像获得的评价更高。

图 1-3-10　AIGC 生成的作品

AIGC的学习过程非常依赖生成式对抗网络。在生成式对抗网络中存在生成器和判别器两个神经子网络。生成器会基于给定的训练集创作图像，判别器能够区分训练集图像和生成器创作的仿造图像，并对其进行评判。通过两个子网络算法的组合，AIGC可以一次比一次做得更好，得到的结果不断被优化，AIGC也就在这样的训练中不断精进。如MuseAI创作团队就对生成式对抗网络进行了一些优化，克服了传统绘画的局限性，创造性地生成了更独特且具有较高审美价值的国潮风艺术品，将原有创作算法升级为"创造式对抗网络"。在进阶的AIGC系统中，一个生成网络就完成了之前工笔画金银线勾勒和装饰画色彩平涂两个子网络的工作，同时这个生成网络还能够自主创作图像，剩余的工作由判别器完成。判别器能够分辨出哪些图像具备艺术价值，并可以判定图像是否属于已知艺术风格。这样AIGC学到的不是如何绘制出与人类创作的作品一样的效果，而是如何摒弃模仿的影子，创作出更具有大师潜质、更加新奇美妙的独特画作。AIGC生成器可以创作出一幅又一幅的绘画作品，既符合判别器的"审美标准"，又与所有现存的艺术风格都大不一样。可以说，AIGC生成的作品既具有创意，让人眼前一亮，又不会太让人难以接受，十分符合大众的艺术审美。

第 2 章
AIGC技术的理论基础

2.1 AIGC的算法与关键技术

AIGC的算法主要基于一系列先进的机器学习和深度学习理论，尤其是深度学习技术，如生成式对抗网络和变分自编码器，以及最近的大型语言模型（如GPT系列）和图像生成模型（如DALL·E），特别是在文本、图像、音频和视频内容生成方面表现优秀。AIGC算法的关键技术在于能够理解和模拟人类的创造性表达方式，通过学习大量的数据模型能够捕捉到数据的分布和内在规律，从而生成与训练数据相似但又全新的内容。这些算法在不断进步，生成的内容质量和多样性也在不断提高。这些算法通过从大量的数据中学习，能够生成文本、图像、音乐、视频等内容。

2.1.1 生成式对抗网络与深度学习网络

生成式对抗网络和深度学习网络（Deep Learning Networks，DLNs）都是人工智能领域的重要技术，尤其是在机器学习和深度学习的子领域中占据重要地位。尽管生成式对抗网络可以被看作是深度学习网络的一种特殊形式，但它们之间存在一些基本的区别。

生成式对抗网络是由两部分组成的深度学习模型：生成器（Generator）和判别器（Discriminator）。生成器试图产生与真实数据相似的数据，而判别器的目标是区分生成的数据和真实数据。这两部分通过对抗过程协同训练，从而提高生成数据的质量。

深度学习网络是一类通过多层非线性处理单元进行特征提取和变换的算法，用于数据的分类、回归分析、特征学习等任务。它们可以通过监督学习、非监督学习或半监督学习来训练。

生成式对抗网络的目标是生成器和判别器之间的博弈，生成器试图最大化判别器的错误率，而判别器则尽可能准确地区分真实的数据和生成的数据。这个过程可以被看作是一个最小化和最大化游戏（Minimax Game）。生成式对抗网络主要用于生成任务，如图像生成、图像到图像的生成、文本到图像的生成等，并在艺术创作、数据增强、模拟数据生成等方面显示了巨大的潜力。生成式对抗网络的训练被认为更具挑战性，因为需要平衡生成器和判别器之间的性

能,避免模式崩溃(其中生成器开始产生极少数类型的输出)等问题。

深度学习网络的目标通常是最小化预测误差,通过反向传播算法来调整网络参数,以在给定任务上达到最优性能。深度学习网络被广泛应用于图像识别、语音识别、自然语言处理等领域,能够处理大量高维度的数据。深度学习网络的训练相对直接,通常依赖大量标记数据和标准的反向传播算法。

尽管可以视生成式对抗网络为深度学习网络的一个特例,但它们的设计理念、目标函数、应用领域,以及训练难度等都有所不同。深度学习网络侧重于从数据中学习,而生成式对抗网络则侧重于通过学习数据分布来生成新的数据样本。

2.1.2 变分自编码器

变分自编码器是一种生成模型,它通过编码器将数据编码成一个潜在空间(Latent Space),然后通过解码器将这个潜在空间的点映射回数据空间。变分自编码器的目的是通过最小化重构误差和潜在空间的正则化项来学习数据的潜在表示,从而生成新的数据。VAE在生成任务中常用于生成新的数据实例,特别是在图像和文本生成领域。

2.1.3 大型语言与图像生成模型

基于Transformer架构的大型语言模型,如GPT系列和BERT等,通过学习序列数据中的依赖关系,一步一步地以自回归(Autoregressive)方式生成文本。这些模型在前面的大量文本数据上进行预训练,即预测下一个词,学习文本的统计规律和语言结构,从而根据给定的文本提示词(Prompt)生成连贯、相关的文本内容。

图像生成模型(如DALL·E)利用深度学习技术生成图像。DALL·E等模型通常结合了语言模型和图像生成技术,使其能够理解文本描述并根据这些描述生成相应的图像。

注意力机制是Transformer网络模型的核心,它允许模型在处理序列数据时动态地聚焦于序列中的不同部分。这种机制显著提高了模型处理长序列数据的能力,特别是在语言模型和序列到序列的模型中。

2.1.4 条件生成模型与语义的强化学习理解

条件生成模型,又称自定义模型或专用模型,可以根据给定的条件或上下文信息生成数据。例如,在文本到图像的生成中,模型根据文本描述生成相应的图像。条件生成模型在个性化内容生成、目标驱动的生成任务中非常有用。

对于需要深入理解和生成知识密集型内容的条件生成模型的应用,知识图谱和语义理解技术是关键。在AIGC应用中,强化学习被用于优化生成内容的质量,特别是在需要对模型进行复杂决策或创作的过程中。通过奖励机制,模型学习生成更符合目标的内容。这些技术帮助大型语言模型和自定义模型理解复杂的概念和它们之间的关系,从而生成更准确、更丰富的内容。

AIGC的这些原理和关键技术不是孤立学习和使用的,而是相互结合,共同推动AIGC技术发展的。例如,生成式对抗网络和变分自编码器可用于生成逼真的图像,而自回归模型和注意力机制则在文本生成中发挥重要作用。随着技术的进步,AIGC正变得越来越强大,能够生成越来越高质量和多样化的内容。

2.2　AIGC内容与形式的转译

使用AIGC技术进行内容与形式的转译涉及将信息从一种格式、风格或媒介转换成另一种信息，同时保持原始信息的意义不变。这种转换包括从文本到图像、从图像到文本、从语音到文本、从文本到语音等。

2.2.1　文化元素到设计形式

将文化元素转译为设计形式是一种创新的方法，可以用来保护和传播传统文化，同时为现代设计带来灵感和新意。AIGC技术，特别是GPT（生成式预训练变换器）和DALL·E这样的模型，在这个过程中具有重要作用。使用AIGC技术将文化元素转译为设计形式，首先需要研究想要转译的文化元素，如艺术作品、传统图案、历史符号、文学作品等；其次要深入了解所选文化元素的历史、含义和重要性，以确保转译精确地反映原始文化，接着从中提取设计元素，识别出文化元素中的关键视觉信息和概念特征，使其成为设计转译的基础；最后将这些文化元素的特征映射到设计形式上，例如颜色、形状、纹理和构图等。

2.2.2　内容到设计形式

1. 文本到图像的转译

使用如DALL·E、Midjourney等文本到图像模型，将文字描述转化为创新的设计图像，即通过详细描述所选文化元素的关键特征和想要的设计风格来实现用于创作艺术品、视觉化数据或生成教育材料中的插图；也可以使用如OpenAI的CLIP模型，将图像内容转译为详细的文字描述，常用于帮助视觉障碍人士理解图片内容、生成图片的自动标注或进行内容审核。

2. 风格迁移

使用风格迁移技术，将特定的文化艺术风格应用到现代设计元素上，使用神经网络进行艺术风格转换，例如将照片转换为特定艺术家的画风，创造出独特的视觉效果。这种技术利用了深度学习能力，通过学习不同艺术风格的特征，将这些风格应用到新的图像上。

3. 优化和调整

目前AIGC技术的迭代非常快，用户可以进行叠加或融合生成、人工审查评估、多次调整描述和参数，进行二次创作，以更好地反映文化元素和设计意图。尽管利用AIGC技术可以生成创新的设计，但人工审查和二次创作设计仍然至关重要，以确保最终产品尊重原文化并达到预期的设计标准。

2.2.3　语音到文本

AIGC技术利用语音识别技术，如谷歌的语音识别API或OpenAI的Whisper，可以将语音信息转换成文字，这对生成会议记录、字幕或将口述笔记转换为书面文档特别有用。

在文本到语音合成方面，AIGC技术通过文本到语音（TTS）技术，如Google Cloud Text-to-Speech或Amazon Polly，将书面文本转换为语音，可以用于制作有声读物、辅助阅读障碍人士或

增强用户界面的无障碍性。

在自然语言处理方面，AIGC技术通过使用Gemini或GPT-4等语言模型，将文本从一种语言翻译成另一种语言，或者将专业领域的术语转换为一般人更易理解的语言，这对跨文化交流、学术研究或制作用户友好的解释性内容非常有帮助。

2.2.4 从内容到设计形式转译的应用与展示

1. 多渠道应用

转译后的设计可以应用于不同的媒介和产品上，如数字艺术、实体商品、界面设计等。

2. 文化交流

人们可以通过展览、社交媒体和文化交流活动，分享自己的作品，促进跨文化理解和欣赏。

使用AIGC技术进行文化元素到设计形式的转译，不仅可以创造美观、独特的设计作品，还有助于促进文化遗产的传承和创新。在整个过程中，重要的是要保持对原始文化的尊重和理解，确保设计转译过程中的每一步的准确性。

在进行内容与形式的转译时，需要考虑几个关键因素，包括目标受众、转译内容的复杂性、所需的准确度和保留原始意图的重要性。同时，要注意选择合适的模型和工具，以及适当地训练和调整这些模型以满足特定的需求。

利用AIGC进行内容与形式的转译，是利用人工智能生成内容技术，将原始内容从一种表现形式或媒介转换成另一种表现形式或媒介的过程。这种转换可以跨越不同的内容类型，包括文本、图像、音频和视频等。转译过程不仅涉及格式的转换，更重要的是内容的重新解释和创造，以适应新形势的特点和观众的需求。比如，根据不同年龄段的观众，将同一故事内容用AIGC转译成适合儿童观看的动画视频或面向成人的文本，可以基于用户的具体需求和偏好提供个性化和定制化的内容转译服务。

随着深度学习和自然语言处理技术的进步，内容形式转译的应用场景拓宽了内容创造和传播的边界，带来了创新的应用思路和生态场景。随着技术的不断进步，AIGC技术已经能够在文本、图像、音频、视频和源代码等多种内容形式之间高效地进行转译，应用场景十分广泛。例如，在教育中将教科书内容转化为互动视频或游戏，提高学习的趣味性和学生学习的效率；在媒体与娱乐中，将新闻报道或小说内容转化为视频报道或动画，吸引更广泛的观众群体；在营销活动中，将广告文案自动转换为图像或视频形式，快速生成适合各种社交媒体平台的营销内容；在文创产品设计中，将文化元素自动转换为图形或图像的形式，快速生成适合各种文创产品设计的设计元素；在某些应用场景下，利用AIGC进行内容与形式的转译还可以增强人机交互的互动性，包括将静态内容转换为互动内容，如互动故事书或游戏，以提高用户参与度和体验感。

AIGC内容与形式转译的持续发展，开辟了内容创作和分发的新路径，提高了内容的可访问性和多样性，将为人类社会带来更多价值，但同时也带来了新的挑战，如保证内容的准确性、处理版权问题，以及确保生成内容符合法律、道德和社会责任。随着AI技术的不断进步，这一领域预计将继续快速发展，并在多个行业中得到广泛应用。

2.3　AIGC技术的差异性与局限性

AIGC技术在自动创建文本、图片、视频、音乐等内容之间存在差异性，主要体现在多个方面，包括生成内容的类型、技术原理、应用领域、内容质量、用户交互性和定制性、伦理性和偏见性等考量，以及技术发展速度等，理解这些差异有助于人们更好地选择和应用适合特定需求的AIGC技术。

2.3.1　生成内容类型的差异性

在内容生成方面，不同的AIGC技术专注于生成不同类型的内容，例如，有的技术专门用来生成文本（如GPT系列），有的用来生成图片（如DALL·E系列），还有的用来生成音乐或视频；在技术原理与算法方面，各种AIGC技术背后的算法和技术原理不尽相同，文本生成技术通常基于自然语言处理和变换器模型（Transformer），而图像生成技术可能基于生成式对抗网络（GAN）或扩散模型等；在应用领域方面，AIGC的一些技术可能更适合在特定行业或领域内应用，如教育、娱乐、设计或新闻等，不同的技术根据其生成内容的特性，适用于不同的应用场景；在生成内容的质量方面，不同的AIGC技术生成内容的质量和真实感也有所不同，如某些技术能够生成高度逼真的图像或更精确的文本，而另一些则可能在保持一致性和逼真度方面存在挑战；在用户交互与定制性方面，不同的AIGC技术在用户交互和定制生成内容方面的能力也不相同，某些技术允许用户提供详细的指令或参数来指导内容的生成，而另一些则可能提供较少的定制选项；在伦理和偏见方面，由于训练数据和设计理念不同，各种AIGC技术在处理伦理问题和偏见方面的能力也有所差异，有些技术可能采取了更多措施来减少生成内容的偏见和不当表达；在发展和创新速度方面，不同领域的AIGC技术进步和创新速度也不一样，有些领域可能因为研究者和开发者的广泛关注而快速发展，而其他领域技术的进步则相对较慢。

2.3.2　当前AIGC技术的局限性

当前人工智能生成内容技术，如自然语言处理、图像生成和音乐创作等，虽然在很多领域取得了显著进展，但仍然面临着一系列局限与挑战，具体如下：

首先，目前AIGC技术理解和生成复杂内容的能力有限。如AIGC系统通常在处理复杂的语境、抽象概念或深层次的逻辑推理时表现不佳。虽然它们可以生成看似流畅的语言，但在理解深层含义、幽默或讽刺方面仍然存在挑战。在图像生成领域中，尽管可以创造出视觉上吸引人的图片，但对于理解和表达复杂的场景描述、设计内部结构的呈现、3D效果图与三视图、立轴图的转换、设计数据的表现、图文转译情感表达或文化细节等方面仍有很大的限制。

其次，在数据偏差与伦理方面有一定的问题。由于AIGC的训练依赖大量的数据集，但这些数据集可能会存在一定的偏差，如性别偏见、种族偏见等，因此生成的内容也可能反映这些偏差，导致不公平或歧视性的结果。除此之外，伦理问题也是一个重要挑战，生成的内容可能侵犯版权、制造虚假信息或用于不道德的目的。

再次，目前AIGC技术的创造性也有很大的局限。尽管AIGC技术能够生成新颖的内容，但其"创造性"通常基于对已有数据的模式识别和复现，这意味着它们在真正的创新、跨领域思维或生成超越现有数据范围的创意方面存在局限性。

2.3.3　AIGC技术交互性和适应性的挑战

AIGC往往在特定的任务或领域内表现良好，但在适应新环境、理解新类型的用户输入或与人类进行复杂互动方面，面临着极大挑战。

在实时适应用户需求、情绪或偏好，以及在没有明确指示的情况下进行有效沟通方面，是AIGC目前难以克服的难题。

AIGC在可解释性与透明度方面，特别是基于深度学习的模型，其决策过程往往是黑箱性质的，这使得理解和解释它们的行为变得困难。这不仅对确保系统的公正性和可靠性至关重要，也是提高用户信任度和接受度的关键。

在计算资源和环境影响方面，训练大型AIGC模型需要大量的计算资源，不仅成本高昂，而且会对环境产生巨大影响。因此，研究和开发更高效的算法和技术，以减少能源消耗，是AIGC当前面临的一个重要挑战。

随着技术的进步，这些挑战有可能被逐步克服，但同时也可能出现新的问题和挑战。因此，持续的研究、伦理审视和跨领域合作对解决这些问题至关重要。

第 3 章
AIGC国内外热门工具介绍

3.1 AIGC工具的发展概况与分类

3.1.1 AIGC工具的发展概况

西方对工具的研究历史悠久，从亚里士多德（Aristotle，公元前384—前322）的《工具论》❶到培根（Francis Bacon，1561—1626）的《新工具》❷，都将工具视为推动思维发展的媒介，强调人类"智人"和"工匠"的双重身份。亚里士多德认为，工具是人类为了达成某种目的而创造的物品，它们的存在是为了满足人类的需要。工具的本质在于它们的使用价值，而不是它们的形式或材质。例如，锤子是一种工具，它的本质在于它可以用来敲打物体，而不是它的形状或材质。

亚里士多德认为，工具的作用可以分为两种：一种是直接作用，即工具可以直接帮助人们完成任务，例如锤子可以直接敲打物体；另一种是间接作用，即工具可以辅助人类完成任务，例如AIGC可以帮助人类进行设计。

亚里士多德还认为，工具的使用方法是非常重要的，因为只有正确地使用工具才能发挥它们的最大作用。正确的使用方法需要根据工具的特点和使用场景来确定。例如，ChatGPT和DALL·E 3也只不过是一种AIGC工具，如果使用不当可能会导致内容同质化、版权与伦理等问题，因此需要在使用前仔细研究其操作程序和检测其生成的文案或设计成果。

亚里士多德的《工具论》强调了工具的本质、作用和使用方法，这些观点在AIGC协同设计中仍然具有重要的指导意义。

培根的《新工具》提出了以观察为核心的经验主义方法论，辅以归纳和演绎来从观察中产生知识与理论。这与亚里士多德学派的三段论，以及同时代笛卡尔的观点基于纯逻辑推理的理

❶ 亚里士多德. 工具论 [M]. 陈静, 张雯, 译. 重庆出版社, 2019（11）.
❷ 培根. 新工具 [M]. 雷鹏飞, 徐静芬, 导读注释. 上海译文出版社, 2022（1）.

性主义有很大不同。

培根首先对现有的方法进行了批判。他在《新工具》中描述了过去人们积累知识及建立理论的方法，并且总结了这些方法的缺陷。他抨击了亚里士多德的三段论，认为这种方法纯粹是通过语言及逻辑来推断的，缺乏通过观察收集信息来验证的步骤。语言本身在信息传达上不可能100%准确，而逻辑推理的过程容易出现"理所当然"的疏漏。

培根认为人们应该从对自然界的实际观察中了解世界并建立理论。同时，他又指出不能无脑信奉自己的感知，因为人的感知具有欺骗性。例如，网上关于感知偏差同质化的图片，在创意、形状、颜色及工艺上的某种雷同。

美国经济学家托斯丹·邦德·凡勃伦（Thorstein B Veblen，1857—1929）在工业革命以后提出的"技术工具论"，从社会学的角度分析了工具的作用，塑造了一种新的艺术创作与设计的社会文化。凡勃伦在《工艺本能与工业技术的现状》一书中提出，技术不仅是一种工具，而且是一种社会文化力量。他认为，工具不仅是中立的，技术工具会塑造人们的思维方式和行为方式，而且还具有社会性和意识形态性。不同的工具反映了不同的社会价值观和意识形态。例如，战争武器反映了暴力和侵略的价值观，而医疗设备则反映了人道主义和救助生命的价值观。该书主要阐述了以下观点：一是技术决定论，即技术是塑造社会的决定性力量，技术的发展决定着社会的发展方向和进程，技术工具的变革会直接影响社会的结构、制度、观念等各个层面；二是对技术工具中立论的批判，凡勃伦反对将技术视为中立的工具，认为技术本身就蕴含着特定的价值取向和利益关系；三是技术工具的独立性，技术工具发展有其自身的规律和内在逻辑，不受人的意志和社会力量的绝对控制；四是技术工具积累论，认为新技术工具是在旧技术工具的基础上不断发展的结果，呈现出技术工具发展的连续性和对路径依赖性。因此，"技术决定一切"是凡勃伦理论的核心观点，认为技术是主导社会发展的根本力量，会对社会产生深刻而根本性的影响，该理论对20世纪社会的发展产生了重大影响。

当代学者布鲁诺·拉图尔（Bruno Latour，1947—2022）的行动者网络工具的理论更进一步将人类和非人类行动者视为相互作用网络的一部分。相较而言，人们对设计工具的研究缺乏明确的系统性框架。柳冠中先生认为，思维、方法、工具和技巧共同塑造了设计的最终产出。美国认知心理学家、工业设计家唐纳德·诺曼（Donald Norman）等思辨性设计师认为批判性是设计的起点，之后可以采用合适的方法、工具和技巧来进行设计。现象学设计师则相信技巧会反作用于思维启发。总之，设计工具与技巧、方法、思维组成了相互作用的网络，形成系统性的设计工具。

AIGC工具出现的时间可以追溯到20世纪50年代，当时人工智能技术刚刚起步。早期的AIGC工具主要用于学术研究，并未得到广泛应用。

20世纪90年代，随着人工智能技术的快速发展，AIGC工具开始逐渐走向商业化。早期的AIGC工具如下：

Autodesk Inventor：于1995年发布，是一款三维可视化实体模拟软件，可以用于生成3D模型。

Adobe Photoshop：于1990年发布，是一款图像编辑软件，可以用于生成图像。

Macromedia Director：于1994年发布，是一款多媒体创作软件，可以用于生成动画和视频。

21世纪以来，随着人工智能技术的不断突破，AIGC工具得到了更加广泛的应用。近年来出现的AIGC工具如下：

OpenAI ChatGPT：于2020年发布，并于2023年发布ChatGPT 4，是由OpenAI开发的大型语

言模型,可以生成各种文本内容。

DALL·E 2:于2021年发布,于2023年发布DALL·E 3,是由OpenAI开发的图像生成模型,可以根据文本描述生成逼真的图像。

Midjourney:于2022年发布,是由独立工作室开发的图像生成模型,可以根据文本描述生成各种风格的图像。

Gemini:于2023年发布,是由谷歌公司开发的大型语言模型,可以生成多种文本内容。

Sora:于2024年2月15日发布,是由OpenAI开发的人工智能文生视频大模型(但OpenAI并未单纯地将其视为视频模型,而是作为"世界模拟器")。

Claude 3:于2024年3月4日发布,是由AI初创公司Anthropic开发的包含3款能力逐级递增的模型,在自然语言处理、多模态整合等方面表现卓越。

3.1.2 AIGC工具的分类

AIGC工具的出现,已对人类的创作方式和生活方式产生重大影响。国际主流的AIGC工具分类如下:

1. 文本生成工具

由OpenAI开发的大型语言模型OpenAI Chat GPT,可以生成各种文本内容,包括新闻稿件、博客文章、小说、剧本、代码等;又如由Google Gemini(原为Google Bard)开发的大型语言模型,可以生成各种文本内容,包括诗歌、代码、剧本、音乐作品、电子邮件、信件等;再如由微软开发的大型语言模型Microsoft Turing NLG,也可以生成各种文本内容,包括产品描述、问答、聊天对话等。

2. 图像生成工具

由OpenAI开发的图像生成模型DALL·E 3,可以根据文本描述生成逼真的图像;又如由独立工作室开发的图像生成模型Midjourney,可以根据文本描述生成各种风格的图像;还有由NightCafe开发的图像生成模型NightCafe Creator,可以根据文本描述生成各种风格的图像。

3. 视频生成工具

由Runway开发的视频生成模型Runway Gen,可以根据文本描述生成短视频;又如由Meta AI开发的视频生成模型Meta AI Make-A-Video,可以根据文本描述生成短视频;再如由谷歌开发的视频生成模型Google Imagen,可以根据文本描述生成短视频。

4. 音频生成工具

由OpenAI开发的音频生成模型OpenAI Jukebox、由谷歌开发的音频生成模型Google MuseNet、由Amper Music开发的音频生成模型Amper Music等,均可以生成各种音乐作品。

5. 代码生成工具

由OpenAI开发的OpenAI Codex,可以根据自然语言描述,生成完整的代码;又如由GitHub开发的GitHub Copilot,可以帮助程序员完成代码补全、代码生成等任务;再如由Google AI开发的TabNine基于代码片段的代码生成工具,可以自动补全代码或生成类似的代码;还有Google AI AutoML这款自动机器学习工具,可以根据数据自动生成机器学习代码。

3.1.3 AIGC工具的快速迭代和延展

随着技术的不断发展，除了国际主流的AIGC工具，新的AIGC工具也开始不断涌现。一些具体的、专门化的AIGC工具也不断涌现。例如，文本生成工具Jasper可以帮助用户撰写各种类型的文本内容，包括博客文章、广告文案、产品描述等；Grammarly可以帮助用户检查语法、拼写和标点符号错误；ProWritingAid可以帮助用户提高写作水平。又如，图像生成工具Artbreeder可以帮助用户将不同的图像混合在一起，创造新的图像；Deepswap可以帮助用户将人脸替换到其他图像上；Picsart可以帮助用户编辑和创作图像。再如，视频生成工具Biteable可以帮助用户制作动画视频；Animoto可以帮助用户制作幻灯片视频；Kapwing可以帮助用户编辑和创作视频。代码生成工具DeepCode可以帮助程序员发现代码缺陷并提供修复建议。

AIGC领域已经发展出数以千计的工具和平台，这些工具广泛应用于文本生成、图像创作、音频合成、编程等多个领域。比如，使用实时图像生成器krea AI生成图片后，通过Quick Enhance可将图片由512×512放大为1024×1024。kreaAI的图生图功能还支持先将图片背景去除，再生成图像。krea AI还可以共享Photoshop界面、Midjounery界面、Blender界面或任意用户喜欢的应用或网页页面。Krea AI的实时功能强大，功能丰富，界面操作便捷，而且是免费的，这个工具可以让想象力丰富的人更好地做出作品。

被誉为全球首个AI程序员的Devin，由初创公司Cognition开发并推出。Devin（图3-1-1）是全球首个能够进行全栈编程、自主学习、修复代码错误并能适应多种复杂编程任务的人工智能系统。Devin在短时间内通过了多项基准测试，并在实际应用中展现出远超业界预期的表现，引发了科技界和编程行业对于未来AI与人类程序员关系的热议。它拥有全栈技能，包括掌握常用的开发工具集，如Shell、代码编辑器、沙箱浏览器等，并能够使用这些工具进行高效的编程。Devin在经过长期的推理训练后，能够规划并完成复杂的任务，包括构建和部署应用程序、自主查找并修复Bug、训练和微调自己的AI模型等。

图 3-1-1　Cognition Devin 的界面

Devin的功能非常强大，且具有良好的发展前景。例如，自学新技术：Devin具备快速学习和掌握新工具、新编程框架和语言的能力，仅通过阅读文档就能迅速上手；又如，构建与部署

应用程序：Devin能从零开始构建完整的网络应用程序，并自主将其部署到目标环境；再如，自动化查找与修复：Devin能够在代码库中自动查找并修复Bug，无须人工干预；自我训练和改进：Devin不仅能够独立解决问题，还能训练和微调自己的模型，持续提升自身的编程性能和准确性。

Devin作为全球首个AI程序员的出现代表着人工智能技术在编程领域的重大进步，目前随着AI程序员的不断发展，这类"顶级码农"将会给程序员这一职业带来巨大的压力和挑战。

特别是美国Cognition公司于2024年3月4日发布Claude 3大模型（图3-1-2）以来，全世界网友正在对其进行广泛测试，并得出科研领域正在被该模型颠覆的观点。自然语言理解和处理能力显著增强，不仅能够更加准确地理解和解释人类语言，让对话和交互更为直观和自然，还可以接受超过100万Token的输入，并通过超强的回忆能力有效处理长上下文提示。由于Claude 3拥有良好的情境理解和适应能力，以及涵盖科学技术、艺术文化等广泛主题的知识库，因此该模型可以在分析用户语言、语气和意图的细微差别的基础上，为用户提供准确和富有洞察力的响应。Claude 3擅长处理和解释多模态数据，也就是能通过对文本、图像、视频等模态的处理，为多媒体分析和内容创作领域的应用提供助力。Claude 3模型的设计基于强大的保障措施和原则进行，能够保证减少偏见、尊重隐私，以及提高安全性和透明度。

图 3-1-2 Claude 3 的界面

基于Claude 3的上述能力，其潜在应用有望延伸至教育设计、内容创作、设计创意、服务设计和用户体验等众多设计领域。例如，在教育领域，该模型能够凭借广泛的知识库和情境意识理解能力，扮演虚拟导师等角色，为用户提供个性化的学习体验；在内容创作领域，该模型的多模态整合功能有助于处理照片、图像、视频等各种格式的编码数据，并在此基础上为艺术家和内容创作者提供创意，给予工作反馈；在客户服务领域，用户可以通过该模型处理客户查询、提供定制化建议，以缩短响应时间并提高客户满意度，进而增强客户服务和运营效果；在科学研究领域，利用该模型分析大量数据、识别模式和生成假设的能力，有助于来自化学、物

理学、设计学交叉学科等领域的研发设计人员获得更多突破性的科学发现和创新，以更好地推进科学的发展。如破解量子算法、短短几小时给出设计师用数月才能得出的设计方案等，就体现了Claude 3为各个领域带来的影响。

3.2 ChatGPT

ChatGPT 4是美国OpenAI公司于2023年11月推出的最新一代自然语言处理大型语言模型，基于GPT（Generative Pre-trained Transformer）架构，拥有1.3万亿个参数，相较于其前代模型ChatGPT 3.5，在理解和生成语言的能力上有了显著提升。ChatGPT 4在语言理解和生成方面取得了显著进步，并在多个基准测试中取得了优异成绩。如图3-2-1所示为ChatGPT 4教材写作示例。

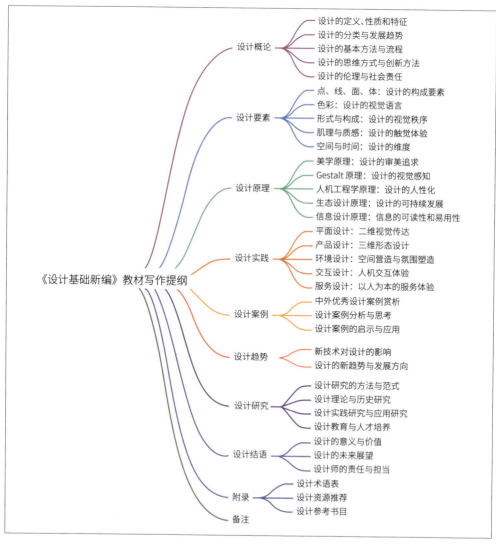

图 3-2-1　ChatGPT 4 教材写作示例

3.2.1　ChatGPT的主要功能

（1）文本生成：ChatGPT 4能够根据给定的提示生成连贯性强、逻辑性强的文本内容，适用于创作文章、故事、诗歌等。

（2）问答系统：提供基于文本的问答服务，能够回答各种问题，包括常识、学术、技术等领域的问题。

（3）文本摘要：能够对长篇文章进行摘要，提取关键信息。

（4）翻译：支持多语言翻译，可以实现高质量的文本翻译。

（5）代码编写与调试：辅助编写代码，提供编程问题解答和代码调试建议。

3.2.2　ChatGPT的主要优缺点

1. ChatGPT的优点

（1）更强大的语言理解能力：相比前一代，ChatGPT 4在理解复杂文本和上下文方面有了显著提升。

（2）更高的文本生成质量：生成的文本更加流畅、连贯，逻辑性和准确性更高。

（3）多语言支持：能够理解和生成多种语言的文本，适用范围更广。

（4）更广泛的知识覆盖：包含更广泛的知识库，能够提供更多领域的信息。

（5）个性化调整：可以根据用户的需求进行调整，生成符合用户风格和要求的文本。

（6）多功能性：覆盖了从文本生成到翻译、摘要等多种功能。

（7）用户友好：即使是没有技术背景的用户也能轻松使用。

（8）提高效率：能够迅速生成高质量的文本，提高工作和学习效率。

（9）可定制性：通过微调和参数设置，可以根据特定需求优化输出。

2. ChatGPT的缺点

（1）信息时效性：训练数据截至一定的时间点，对于最新的事件和信息可能不了解。

（2）内容偏差：尽管有所改进，但生成的内容仍可能存在偏见。

（3）过度依赖风险：用户可能过度依赖自动生成的内容，忽略了批判性思维和创造性思维。

（4）隐私和安全性问题：生成的内容可能会不经意间泄露用户的隐私信息。

3.2.3　操作程序

（1）使用官方API：可以通过OpenAI提供的API接口，将ChatGPT 4集成到自己的应用或服务中。

（2）命令型工具：OpenAI提供了命令型工具，用户可以在终端直接与ChatGPT 4交互。

（3）Web界面：用户可以直接在浏览器中使用ChatGPT 4，无须安装任何软件。

（4）自定义设置：用户可以通过调整参数设置，如温度（创造性控制）、最大长度等，来定制生成的文本类型和风格。ChatGPT 4在人工智能领域是一个非常先进的工具，适用于相关的应用场景，从日常生活的信息查询到专业领域的研究分析，都能发挥出色的性能。不过，用户

在使用时也需要注意其局限性和潜在的风险,确保在合适的场合以正确的方式使用。

(5)明确需求:在使用之前,明确需要ChatGPT 4完成的任务。这有助于用户更有效地构建询问架构,从而获得更精确的回答或结果。

(6)细化提示:提供具体而详细的提示可以显著提高模型的输出质量。尽量详述所提问题的背景、需求和期望的输出格式。

(7)迭代优化:初次得到的回答或结果可能不完美。通过对模型的反馈和调整提示,可以逐步优化结果。

(8)评估可信度:对于模型提供的信息,特别是与专业或重要决策相关的内容,应进行独立验证,以确认其准确性和可靠性。

(9)利用多种功能:探索并利用ChatGPT 4的多种功能,如文本摘要、语言翻译、图文转译等,帮助用户更全面地利用这一工具。

3.2.4　国内目前有效使用ChatGPT的方法

目前国内已有数千个镜像站点可免费体验ChatGPT(图3-2-2),但管理和更新参差不齐,这里简单介绍几款相对稳定的ChatGPT镜像站点。

图 3-2-2　国内部分可以体验 ChatGPT 的镜像网站网址

1. ChatGPT 镜像网站——小白工具箱

这是一个ChatGPT可用网站检测列表,网站非常简洁,在右侧标注有可用状态。任意单击右方显示绿色状态(可用)的链接,即可进入相应的ChatGPT。

2. CHATGPTSITES

这是国内可用的ChatGPT免费在线体验网站列表导航,每日自动更新(图3-2-3)。可以单

击右上角的全部、推荐、自备KEY、需登录等标签。网站提供了多个模型，包括科大讯飞星火及文心一言等。

图 3-2-3　ChatGPT 的镜像网站 ChatGPTSITES 界面

3. Super ChatGPT

这是基于GPT3.5语言模型构建的原汁原味的ChatGPT模型（图3-2-4）。它的特点是可以适应各种对话场景和问题类型，可以回答各种问题，提供信息和帮助解决问题，新用户有5次免费体验的机会。

图 3-2-4　ChatGPT 的镜像网站 Super ChatGPT 界面

4. 中文版ChatGPT 4微信端使用方式

"AI科技革新"公众号支持 OpenAI 官方多种模型。关注"AI科技革新"微信公众号，在菜单栏中点击"腾朗4.0"，再点击左下角的"模型"，即可在"看图 4V""绘图 DALL·E 3""GPT-4-128K""GPT-4（联网）"之间切换。GPT4-8K 中可输入上下文长度不超过 4000 字的文本，GPT4v 可上传图像识别。

3.2.5　ChatGPT的学习和开发资源

1. 官方文档

OpenAI提供了详细的API文档和开发者指南，这是开始使用ChatGPT 4进行开发的最好资源。

2. 在线教程和课程

互联网上有许多关于如何使用ChatGPT 4的教程和课程，这些可以帮助用户快速上手和深入理解。

3. 社区支持

加入相关的在线社区和论坛，如GitHub、Reddit或特定于OpenAI的讨论组，可以让用户获得技术支持，分享经验，同时保持对技术最新动态的了解。

ChatGPT 4作为当前最先进的国际主流语言模型之一，为用户提供了强大的文本处理能力。无论是个人用户还是开发者，都能从中受益，但同时也要注意其局限性和使用中的责任。通过合法、合规、合理的方法利用这项技术，可以极大地提高工作效率、丰富知识体系，甚至推动新的技术创新和应用发展。

在国内使用ChatGPT，也可以通过一些镜像网站上网，关注科讯AI（腾讯旗下的腾朗AI）即可直接免费体验ChatGPT。只要关注它的公众号，点击"发消息"，即可使用ChatGPT 4，并支持"绘图DALL·E 3""看图4V"、语音对话等功能。腾朗AI也像ChatGPT一样，能够进行类似真实对话的交互，回答用户的问题并提供相关的信息，但是镜像网站不稳定，如果出现这种情况可以缓一缓或换一换再试试。如人工智能创意设计网站的DALL·E 3、Midjourney和Stable Diffusion都能比较稳定、持久地使用，但需要付费购买点数，即可使用包括DALL·E 3、Midjourney、Stable Diffusion、AI艺术二维码、换脸等图片处理的相关功能，点数永久有效，Stable Diffusion、换脸、图片高清放大等功能根据参数不同消耗不同点数，出图速度在30秒/张～90秒/张。

3.3 DALL·E 3系统

3.3.1 DALL·E 3主要功能与插件

DALL·E 3是一个由12个插件组成的基于人工智能的图像生成模型，它可以根据用户的描述自动生成逼真的图像。DALL·E 3是由OpenAI开发的图像生成模型，可以根据文本描述生成逼真的图像。它基于CLIP和VQGAN两个模型，CLIP用于理解文本描述，VQGAN用于生成图像。DALL·E 3可以实现根据文本描述生成图像，包括照片、绘画、3D模型等，还可以对现有图像进行编辑和修改，如将多个图像组合成新的图像。DALL·E 3生成图像的质量高，逼真度强，可以理解复杂的文本描述，并生成符合文本描述的图像，支持多种图像格式和编辑工具。

DALL·E 3是一个强大的图像生成模型，具有广泛的应用潜力。它可以帮助人们以新的方式进行创作、学习和娱乐。例如，帮助艺术家创作新的艺术作品；帮助设计师设计新的产品；帮助学生学习和理解复杂的概念；可以应用于游戏和虚拟现实等娱乐领域。

DALL·E 3主要有两个插件，一个是图像生成器（Image generator），这是DALL·E 3的核心插件，它可以将用户输入的文本描述转换为相应的图像。另一个是图像编辑、重新创建和合并（Image Edit，Recreate and Merge），这个插件可以帮助用户对生成的图像进行编辑和优化，例如，调整亮度、对比度、饱和度等，以提高图像质量；又如添加滤镜、裁剪、旋转等功能，以

满足特定的需求。其他10个插件的图标、中英文对照和主要功能及用法如图3-3-1所示。

图标	英文	中文	功能及用法
	Image generator	图像生成器	可以生成徽标、插图、照片、纹身设计
	Logo Creator	Logo创建者	可以生成专业的徽标设计和应用图标。只需输入您的公司名称和口号，选择设计风格，即可开始
	Cartoonize Yourself	卡通化自己	可以将照片转换为皮克斯风格的插图。只需上传您的照片，然后选择您喜欢的风格，即可开始
	Drawn to Style	画风	可以转换照片的皮克斯风格的插图。只需上传您的图纸，然后选择您喜欢的风格，即可开始
	Photo Multiverse	照片多元宇宙	上传照片以更改背景、编辑角色样式、转换为卡通效果或修改表情
	Consistent Character GPT Fast & High Quality	一致的角色GPT快速且高质量	可以用于生成不同姿势、表情、风格和场景的人物。无需提示，只需输入用户的想法
	Super Describe	超级描述	高级品牌 LOGO 设计专家，设计师素材喂料培训 使用 DALL·E3 以及详细提示上传任何图像以获取相似的图像
	LOGO	标志	20 年品牌 LOGO 设计经验，设计师素材素材培训
	Image Edit, Recreate & Merge	图像编辑、重新创建和合并	复制图像、图像合并、图像编辑、样式转换
	Glibatree Art Designer	Glibatree艺术设计师	艺术生成变得轻松！这个 GPT将填补自己的想法细节并制作图像，每张都比您想象的更好
	Tattoo GPT	纹身GPT	设计您的纹身。它可以帮助人们完善纹身想法、提供设计建议、生成纹身的视觉预览
	MJ Prompt Generator (V6)	MJ提示生成器 (V6)	生成5个详细、有创意、优化的提示，可立即在Midjourney V6中使用

图 3-3-1　DALL·E 3 的 12 个插件的图标、中英文对照和主要功能及用法

3.3.2　DALL·E 3的优缺点与特色功能

DALL·E 3的优点

（1）DALL·E 3系统可以高度自动化地根据用户的描述生成图像，理解复杂的文本描述，并生成符合描述的图像，可以完成从图片转视频、从GIF转视频的工作，减少了人工操作的需求，提高了设计的生产效率。

（2）DALL·E 3系统可以降低设计门槛，用户无须具备专业的设计技能，只需输入文本描述即可高质量地生成创意丰富和分辨率较高的图像（横宽图1792×1024、正方形1024×1024、高竖图1024×1792），一次可以生成4张图片，其生成的图像细节丰富、色彩逼真，支持多种图像格式和编辑工具。

（3）DALL·E 3系统可以根据用户的想象力，在短时间内实时生成图像，满足用户的实时需求。

（4）DALL·E 3系统具有出色的代码生成能力，支持快速生成思维导图，使用一个中央关键词或想法，就能引起形象化的构造和分类方法，产生一种结构化思维的树形发散图。

DALL·E 3也有许多缺点,如DALL·E 3系统生成的图像质量受限于用户的描述,描述不清晰可能导致生成的图像与预期不符;又如,DALL·E 3系统生成的图像可能缺乏个性,难以满足特定用户的需求;再如,DALL·E 3系统运行需要消耗大量的计算资源,可能导致较高的运营成本;最后,DALL·E 3系统由于从公共数据库中提取素材,又缺乏实时监管,可能存在生成虚假信息或侵犯版权等风险。

DALL·E 3的特色功能

(1)出色的代码编程能力:对广大程序员来说,如果有一种智能工具可以辅助编程,则将有效地提升2倍效率。DALL·E 3能否为正确地为人们生成程序代码呢?首先,让它编写一段Java二分法算法来尝试一下(图3-3-2)。

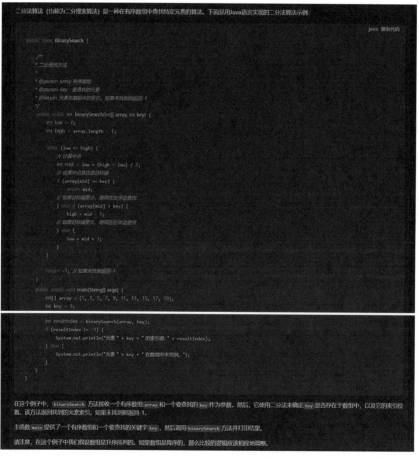

图3-3-2　DALL·E 3的代码编程

程序迅速生成了一段Java代码,将代码复制到IDE中并进行测试,结果代码成功运行无误。

(2)支持快速生成思维导图:思维导图又叫脑图,使用一个中央关键词引发相关联想和分法,是一种结构化思维的树形发散图,是一种所有人都应该掌握的思维发散和梳理方式。设计人员一般使用思维导图做需求拆解、领域模型分析、业务规划等。平时技术知识的积累、读书

笔记等也可以通过思维导图很直观地表现出来。DALL·E 3系统支持快速生成思维导图，只需输入一句提示词就可以了，如图3-3-3所示。

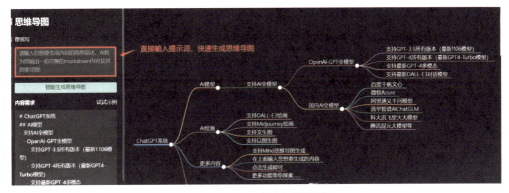

图3-3-3　DALL·E 3快速生成思维导图

（3）视频处理：从图片到视频。例如将这张食物图片制作成从左到右的动画效果（图3-3-4和图3-3-5）。最终效果简直比Midjourney、Runway的生成效果还要好。

图3-3-4　DALL·E 3的视频处理（1）

图3-3-5　DALL·E 3视频处理（2）

GIF变视频。例如，上传一个GIF图像，生成一段5秒的MP4视频，并使用缓慢缩放特效进行

处理，DALL·E 3可以完美地完成这个任务（图3-3-6）。

图 3-3-6　DALL·E 3 将 GIF 变视频

数据分析。只要有数据，DALL·E就可以分析。例如，一位用户使用代码解释器分析Newsletter订阅用户的数据（图3-3-7），首先问询用户的订阅渠道。然后统计用户的邮箱类型。

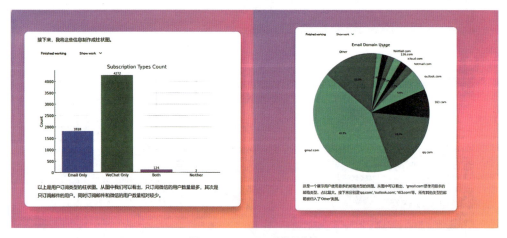

图 3-3-7　DALL·E 3 的数据分析

除此之外，还可以分析最近一个月订阅用户增长的趋势（图3-3-8）。由此可以看出，DALL·E 3从制图到分析数据，不需要使用任何复杂的操作，只需使用提示词就可以完成。

第3章 AIGC国内外热门工具介绍

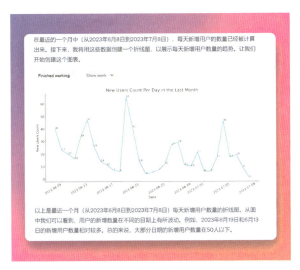

图 3-3-8　DALL·E 3 生成的订阅用户增长趋势图

3.3.3　DALL·E 3的操作程序和方法

1. DALL·E 3的操作程序

（1）用户在DALL·E 3系统的输入框中输入文本描述，描述需要尽量详细，以便系统更好地理解用户的需求。

（2）系统根据用户的输入生成相应的图像，并在界面上展示。

（3）用户可以对生成的图像进行优化和编辑，以满足特定的需求。

（4）完成编辑后，用户可以将图像保存到本地或分享给其他人。

DALL·E 3操作比较简单、方便（图3-3-9），只要打开ChatGPT页面，在右下角单击Settings按钮，然后选择Beta features选项，开启Code interpreter。启用后，用户可以单击输入框左侧的"+"号上传文件。

也可以在GPT-4选项卡中选择 Code Interpreter Beta （图3-3-10）。

图 3-3-9　DALL·E 3 操作步骤

图 3-3-10　选择 Code interpreter Beta

37

然后点击输入框左侧的"+"号上传文件（图3-3-11）。

图 3-3-11　准备上传文件

图片处理网站目前支持两个插件（图3-3-12），不过后续肯定还会继续迭代更多的插件，大家可以期待一下。

图 3-3-12　支持两个插件

2.DALL·E 3的使用方法

（1）DALL·E 3文生图插件：订阅ChatGPT Plus后，GPT可以用来生成图片（图3-3-13）。

（2）上传图片识别插件：支持同时最多上传5张图片进行识别，必须选择GPT-4-Turbo-128K模型，这个插件才能正常使用（图3-3-14）。

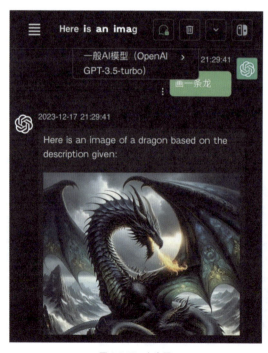

图 3-3-13　文生图

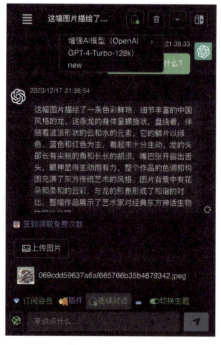

图 3-3-14　识别图片

3.3.4　DALL·E 3的实操案例

下面介绍使用DALL·E 3生成"安溪乌龙茶Logo"（通过对话的形式生成图片）的实操步骤。

DALL·E 3是一个能对话且使用方便的"说明书"和"绘图机"。首先，向DALL·E 3的Logo Creator询问关于Logo的需求信息："现在我想做一个关于安溪铁观音茶的Logo"。回答完选择题后，DALL·E 3即生成了1～9张不同的图片（图3-3-15）。从整体来看，每一张图都很贴合安溪铁观音茶的主题。虽然每张图中的文字不能全部正确地显示中文，且有的像插画，而不像Logo，但是图片可以把用户要求的"安溪"相对准确地融合在Logo中。而Midjourney等其他AIGC工具生成的图片只要出现文本，无论是英文还是中文，都会出现天书似的乱码。

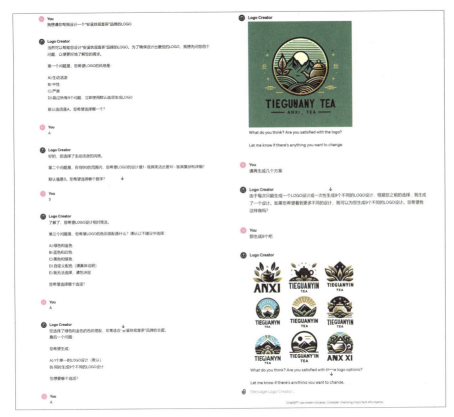

图 3-3-15　DALL·E 3 根据用户需求生成不同的设计方案

这个案例说明DALL·E 3可以较好地理解中文表达，从而较为准确地生成图片。用户简单地跟DALL·E 3说了一下大概要求，DALL·E 3就自动生成并优化了提示词，并针对生成的图片换一种颜色或生成更多的设计方案（图3-3-16左）。DALL·E 3按照用户的要求把颜色更换成了全彩色，这些Logo看起来还不错，而且还会根据内容自动改变图片的形状和色彩（图3-3-16右），根据用户需求自动调整图片的色彩与比例，还可以根据用户的表达自动生成优化的提示词或设计说明，文本的准确度还是非常高的。单击图片，在界面上还可以看到主图、提示词、下载、Copy等功能按钮。

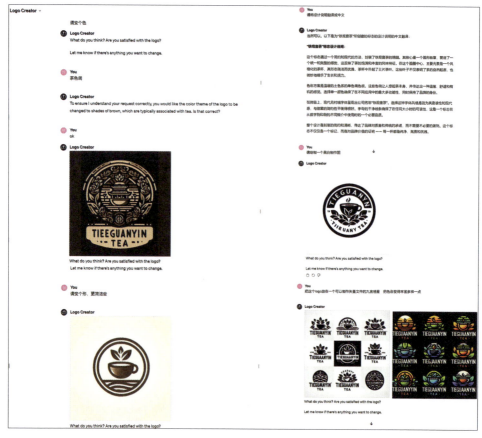

图 3-3-16　DALL·E 3 生成不同风格与色彩的 Logo 设计方案

不过，DALL·E 3存在一定的欠缺，如图片的比例只有3种，文字生成得不准确，有时候生成图片数量会受到限制，有时候不听从人的指令，图形延续准确性不够，不能够按指令进行二次修改。这些问题需要人工运用传统的软件（如Photoshop、Illustrator等）进行二次协助制作，以调整成设计师想要的画面。但是从新生成的图片来看，整体的构图发生了较大的变化，这说明DALL·E 3暂时还无法精准控制图片的变化。

3.4　Gemini

Gemini是Google AI研发的大型语言模型。Gemini拥有1.5万亿个参数，是目前参数规模最大的语言模型之一。Gemini在语言理解和生成、推理和知识获取、代码生成等方面都取得了突破性进展。最新更新的Gemini Pro 1.5于2024年2月14日发布，参数规模是之前Gemini Pro 1.0的10倍，其自然语言理解和生成能力大幅提升。

它能够进行多模态推理，支持文本、图像、视频、音频和代码之间的无缝交互。Gemini在语言理解、推理、数学、编程等多个领域都超越了之前的状态，可满足从边缘计算到云计算的各种需求。Gemini可以广泛应用于创意设计、写作辅助、问题解答、代码生成等领域。

3.4.1 Gemini的文本功能

Gemini Pro可以更好地理解复杂的语言，并生成更流畅、更自然的文本。它可以完成以下任务：回答开放式的问题；编写不同类型的创意文本，如诗歌、代码、剧本、音乐作品、电子邮件、信件等；翻译语言、总结文本、写不同类型的创意内容。

Gemini Pro可以更好地推理和获取知识，并可以根据常识和逻辑进行推理，从文本中提取知识、回答推理问题和常识问题。

Gemini Pro 1.0 可以生成更高质量的代码，完成以下任务：根据自然语言描述生成代码；翻译代码；总结代码。

GeminiPlayground 和 GeminiAPI 在支持 Gemini Pro 1.0 的前提下，更新了以下功能：支持多语言查询；支持代码生成。

未来Gemini将重点发展以下方向：持续提升语言理解和生成能力，使Gemini能够更好地理解复杂的语言，生成更流畅、更自然的文本，提升推理和知识获取能力，并完成更复杂的任务，扩展代码生成能力，使Gemini能够生成更高质量的代码，支持更多编程语言，探索更多的应用场景，使Gemini能够在更多领域发挥作用，提高人们的工作效率和生活品质。

Gemini未来一些潜在的应用场景如下：

在教育方面，Gemini可以为学生提供个性化的学习辅导、生成个性化的学习材料、自动批改作业、自动生成报告和文档、翻译语言、编写代码、回答用户问题、协助创作音乐等。

在提高工作效率和生活品质方面，Gemini可以自动生成报告和文档，节省人们的时间和精力。Gemini仍处于早期发展阶段，但它拥有巨大的潜力。

值得注意的是：Gemini仍在学习，可能会犯错误，Gemini的输出结果需要人工审核，Gemini不应替代人类判断，它只可能成为人类的强大助手。

在文案类型内容的生成上，文字风格很明显比ChatGPT平淡。要作长篇的回答时（例如翻译一篇很长的文章），回答到一定的文字量后就会停止，且很难像在ChatGPT中那样继续回答，还很容易忽然从繁体中文转换到简体中文。虽然有上网能力，但真的提供其YouTube网址或网页文章网址时，往往还是无法正确分析。如果目前用户使用的ChatGPT是免费账户（提问长度短、无法生成图片、没有上网功能等），那么或许Google Gemini Pro会是一个可以考虑的替换选择。或者当ChatGPT达到使用限制时，Google Gemini Pro也可以应付工作需求。

3.4.2 Gemini的绘图功能

Gemini绘图是一个基于文字描述的图像生成工具，可以根据用户的文字描述生成逼真的图像。2023年年底，仅支持英文等少数语言的Google Bard升级到Gemini Pro 模型，号称在许多功能的评比上都能达到ChatGPT的水准。2024年2月初，Google宣布全球40多种语言的版本都升级到Gemini Pro模型，现在用户免费就可以使用升级版的Gemini，其中包含"图像生成""长文分析""内容查证"等功能，以及更好的逻辑、理解与创造分析能力。

目前Gemini仅支持正方形图片的生成，而且必须使用英文提示词。可以一次输入长篇文章进行分析，可分析的文字量比ChatGPT或Bing免费版的2000多字限制要多出许多。

Google Gemini绘图功能可能的限制如下：

对于更加复杂的提示词，Gemini的理解力仍然会有遗漏，没有ChatGPT 4.0的DALL·E 3那么精准，只能达到GPT-3.5的理解能力。

Gemini的绘图辅助工具

Gemini的绘图辅助工具可以帮助用户快速创建各种图形和图像，其主要功能有以下几种。

（1）草稿工具：草稿工具用于绘制草稿和形状，用户可以选择不同的画笔类型和大小来绘制草稿。草稿工具可以帮助用户快速捕捉想法和灵感。

（2）钢笔工具：钢笔工具用于绘制精确的路径，用户可以选择不同的锚点类型和曲线来绘制路径。钢笔工具可以帮助用户绘制复杂的图形和图像。

（3）形状工具：形状工具用于绘制各种形状，例如矩形、圆形、椭圆形等，用户可以选择不同的形状类型和大小来绘制形状。形状工具可以帮助用户快速创建简单的图形和图像。

（4）文字工具：文字工具用于添加文本，用户可以选择不同的字体、字号和颜色来添加文本。文字工具可以帮助用户为图形和图像添加说明和注释。

（5）填充工具：填充工具用于填充颜色和图案，用户可以选择不同的颜色和图案来填充图形和图像。填充工具可以帮助用户为图形和图像添加色彩和细节。

（6）图层工具：图层工具用于管理图层，用户可以创建、删除、移动和隐藏图层。图层工具可以帮助用户组织图形和图像，并控制它们的显示顺序。图层工具还可以用于管理图层。Gemini的绘图辅助工具功能强大，可以满足用户的各种绘图需求。

3.4.3　Gemini 绘图的连接和使用

1. 使用Gemini Pro 1.5绘图的步骤

（1）用户需要输入一个文本描述，描述他们想要生成的图像。文本描述可以是简单的句子，也可以是详细的段落。

（2）Gemini会使用其强大的语言理解和图像生成能力来解析文本描述并生成图像。

（3）用户可以对生成的图像进行调整和编辑，例如调整颜色、大小和位置等。

2. Gemini绘图的应用场景

（1）创建艺术作品：Gemini可以生成各种风格的艺术作品，例如风景画、肖像画和抽象画等。

（2）进行图像设计：Gemini可以用于设计海报、徽标和网页等。

（3）生成教育资源：Gemini可以用于生成图表、示意图和科学插图等。

（4）辅助创意写作：Gemini可以帮助作家生成灵感和素材。

3. Gemini绘图的优势

（1）使用简单：用户只需输入文本描述即可生成图像，无需任何专业知识。

（2）速度快：Gemini可以快速生成图像，通常只需几秒钟。

（3）效果逼真：Gemini生成的图像逼真，具有很高的艺术价值。

4. 通过Gemini设计海报、标志和网页的方式

（1）使用文本描述生成图像：这是Gemini最基本的用法。用户只需输入文本描述，Gemini就会根据描述生成图像。例如，用户可以输入以下文本描述来生成海报：蓝色的天空，上面有一

朵白色的云。云朵下面是一座绿色的山，山前是一片黄色的草地，草地上有一座红色的房子。

（2）使用模板：Gemini提供了多种模板，用户可以选择合适的模板来进行设计。例如，用户可以选择一款海报模板来设计海报，或者选择一个标志模板来设计标志。

（3）使用预设：Gemini提供了多种预设，用户可以选择合适的预设来快速生成图像。例如，用户可以选择一个风景预设来生成风景海报，或者选择一个人物预设来生成人物。

（4）进行调整和编辑：用户可以对生成的图像进行调整和编辑，例如调整颜色、大小和位置等。例如，用户可以调整海报的颜色使其与品牌形象一致，或者调整徽标的大小使其适合网页使用。

3.4.4 Gemini生成双子星海报、标志和网页设计案例

1. Gemini操作步骤

（1）使用简洁明了的文本描述：文本描述越简洁明了，Gemini生成的图像就越准确。

（2）使用具体的细节：在文本描述中加入具体的细节，可以帮助Gemini生成更逼真的图像。

（3）使用丰富的词汇：使用丰富的词汇可以帮助Gemini生成更具创意的图像。

（4）多次尝试：如果对生成的图像不满意，可以尝试修改文本描述或重新生成图像。

（5）利用模板和预设：模板和预设可以帮助用户快速生成高质量的图像。

（6）进行调整和编辑：调整和编辑可以帮助用户优化图像，使其更符合自己的需求。

2. 使用Gemini设计海报、徽标和网页的示例

（1）海报：Gemini可以用于生成各种类型的海报，例如电影海报、音乐海报和活动海报等。例如，用户可以使用Gemini生成一张电影海报，海报上包含电影的名称、演员、剧情和上映日期等信息（图3-4-1）。

图 3-4-1　Gemini 双子星生成的海报

（2）标志：Gemini可以用于生成各种类型的标志，例如公司标志、产品标志和网站标志等。例如，用户可以使用Gemini生成一个公司标志，标志中包含公司的名称、品牌形象和核心价值观等信息（图3-4-2）。

图 3-4-2　Gemini 生成的徽标

（3）网页：Gemini可以用于生成网页的背景图片、插图和图标等。例如，用户可以使用Gemini生成一个网页的背景图片，图片可以是风景、人物或抽象图案等（图3-4-3）。

图 3-4-3　Gemini 生成的网页

Gemini是一个功能强大且易于使用的图像生成工具，它可以帮助用户生成各种类型的图像，并可用于多种场景。

3.4.6 Gemini的使用方法

单击图3-4-4中的Get API key in Google AI Studio,打开Google AI Studio。如果是首次打开,则需要同意相关服务条款:第一条必须选择,第二条和第三条可以不选(图3-4-5)。

图 3-4-4　Gemini 使用步骤图(1)

图 3-4-5　Gemini 使用步骤图(2)

谷歌目前提供了两种使用Gemini的方式,即Google AI Studio和Develop in your own environment,即在类似于ChatGPT的页面上直接使用和方便开发者在自己的环境中使用的API方式(图3-4-6)。

图 3-4-6　选择使用 Gemini 的方式

1.方式一:使用Google AI Studio提供的3种类型的提示词(图3-4-7)

(1)自由式提示语(FreeForm prompt):为生成内容和对应指令的响应提供了开放式的提示体验。用户可以使用图像和文本作为提示。

(2)结构化提示语(Structured prompt):这种提示技术允许用户通过提供一组示例请求和应答来指导模型输出。当用户需要对模型输出的结构进行更多的控制时,可以使用这种方法。

(3)对话式提示语(Chat prompt):使用对话式提示构建对话体验。该提示技术允许多次输入和响应轮流生成输出。

图 3-4-7　Google AI Studio

2. 方式二：使用API（图3-4-8）

通过API使用Gemini则需要首先生成API key，而API key的生成则又依赖Google Cloud的项目，此时大家有两个选择：在新项目中创建API key（Create API key in new project）和在已经存在的项目中创建API key（Create API key in existing project），具体操作如下：

图 3-4-8　Gemini API key

（1）在新项目中创建API key（图3-4-9）。

图 3-4-9　生成 Gemini API key

用户复制生成的API key就可以在自己的开发环境中使用Gemini了。需要注意的是，此刻如果忘记了保存API key也不用担心，用户可以随时在页面中查看已经生成的API key（图3-4-10）。

图 3-4-10　随时查看 API key

同时还给出了使用curl快速访问的示例（图3-4-11）。实测结果如图3-4-12所示。

图 3-4-11　curl 快速访问

图 3-4-12　使用 curl 快速访问实测图

（2）在已经存在的项目中创建API key（图3-4-13）。

图 3-4-13　在已存在的项目中创建 API key

（3）选择已有项目。

选择已有项目后，单击Create new API key按钮，则会生成API key，后续则和上述保持一致。

使用Gemini API可以帮助开发者快速在自有产品中集成Gemini的功能，Python使用Gemini API有两种方式："使用Gemini的Python SDK"和"直接使用API"，具体使用哪种方式，大家可以根据自己的场景和需求选择。这里为大家介绍Gemini的Python SDK的使用方法。

使用Gemini 的 Python SDK的步骤如图3-4-14所示。

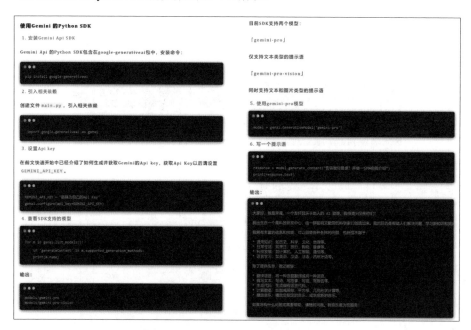

图 3-4-14　Gemini 的 Python SDK 的使用步骤

3.5　Midjourney

Midjourney是一款2022年3月面世的AI绘画工具，是第一个快速进行AI制图并向大众开放使用的平台。用户输入关键字，就能通过AI算法生成相对应的图片，只需要不到一分钟。用户可

以选择不同画家的艺术风格，例如安迪·沃霍尔、达·芬奇、达利和毕加索等，还能识别特定镜头或摄影术语。有别于谷歌的Gemini和OpenAI的DALL·E，其创始人是David Holz❶，推出Beta版后，这款搭载在Discord社区上的工具迅速成为讨论的焦点。目前，Midjourney官方中文版已经开启内测，其搭载在QQ频道上，加入频道后，在常规创作频道中输入/想象+生成指令，即可召唤Midjourney机器人进行作画，如图3-5-1为Midjourney的品牌Logo。

3.5.1 Midjourney的优缺点

中文版Midjourney的优点是不需要翻译直接使用中文生成，有内置教程容易看得懂，获得帮助和反馈意见很快，内设多种不同的风格分区。

中文版Midjourney的缺点是不能邀请Midjourney机器人到私人频道，Midjourney是在个人QQ里面的，也就隔绝了拼团的方法，其功能没有Discord里面的Midjourney多，也没有其他机器人，如Niji等功能丰富的插件。

图 3-5-1 Midjourney 的 Logo

3.5.2 Midjourney的使用

Midjourney生成的作品往往带有电脑生成的痕迹，对不良内容的审核和控制不够严格。例如，输入"一棵长着立方体形状桃子的大树"，就会生成4张不同的图像供选择。

使用Midjourney的具体操作步骤

（1）开始使用Midjourney，输入提示词（图3-5-2）。

（2）生成4张不同的图像（图3-5-3）。

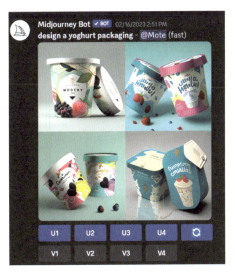

图 3-5-2 Midjourney 提示词示例　　　　图 3-5-3 Midjourney 生成 4 张不同的图像

❶ AI 绘画工具 Midjourney 创始人：人工智能像水 [N/OL]．澎湃新闻 [2023-03-28]．

（3）单击U1、U2、U3、U4按钮可以放大相应的小图。单击V1、V2、V3、V4按钮可以再次生成相应的图像（与该图像风格相似，细节会有变化）。

（4）单击"重新生成"按钮，可以使用相同的提示词重新生成图片，同一个提示词可以无限生成图片。

3.5.3 使用Midjourney生成三视图

Midjourney现在也可以生成三视图。首先要掌握提示词的格式，再在对应的地方放上具体词语，如三视图+设计内容描述+设计风格+背景表述+图片质量（分辨率）+Midjourney模式+画幅参数（长宽比例）。当然，这个格式也不是一成不变的，越放在前面的提示词所占的权重就越大，对生成图片的影响就越大，用户可依据具体情况调整提示词的顺序，以下案例可供参考。

生成IP形象三视图提示词案例如下。

提示词：Full body, Enerate three views, namely the front view the side view and the back view, Super cute girl IP by pop mart, Bauhaus, Colorful, Plastic ransparent, Soft lighting, Sophisticated mechanical parts, Glowing body, Collecting toys, Mockup, Blind box toy, Fine luster, Clean background, 3D rendering, OC Render, Best quality, 4K, Crazy details, 16:9, niji5 style expressive.

中文译文：全身，生成三视图，即前视图、侧视图和后视图，泡泡玛特风格超级可爱的女孩IP，包豪斯，丰富多彩，透明塑料，柔和的照明，复杂的机械部件，发光的身体，收集玩具，模型，盲盒玩具，良好的光泽，干净的背景，3D渲染，OC渲染，最佳质量，4K，疯狂的细节，16：9，niji5风格表达。

常用提示词模板

（1）三视图词。

总体逻辑：全身展示+三视图+正视图+侧视图+后视图。

提示词：Full body, Enerate three views , namely the front view the side view and the back view

中文译文：全身，生成三个视图，即前视图、侧视图和后视图。

（2）IP描述&风格词。

总体逻辑：搜索想要的风格+复制粘贴+具体的描述要求词+长度控制。

提示词：Super cute girl IP by pop mart, Mockup, Blind box toy, Fine luster, 3D rendering, OC Render, Glowing body, Soft lighting

中文译文：泡泡玛特风格超可爱女孩IP、实体模型、盲盒玩具、光泽细腻、3D渲染、OC渲染、发光体、柔和的光线。

值得注意的是，Sophisticated mechanical parts这个提示词可以使生成的IP更精致、富有机械感，对于想生成有带有机械感科技感IP的用户来说属于一个比较万能的词语。

（3）背景及图片质量控制词。

总体逻辑：背景描述+清晰度描述。

提示词：Clean background, No boundaryline, 4K, HD, Ultra detailed, Best quality, Hyper quality.

中文译文：干净的背景、无边界线、4K、超高清、超细节、最高品质、超高质量。

（4）Midjourney模式及画幅等参数设置。

总体逻辑：画幅+模式+风格。

提示词：--ar 16:9, --niji 5, --style expressive

--ar 16：9这里指画幅设定的画幅比例为16：9；niji 5表示使用的是niji 5模型，偏向于卡通、二次元风格；style expressive是niji附加的3D卡通模型，此模型融合了3D欧美卡通风格，细节和质感也更为细腻（图3-5-4）。

图 3-5-4　同样的提示词添加或不添加 -niji 5、--style expressive 提示词的比较
（左边是添加模型和风格的效果，右边是未添加模型和风格的效果）

（5）参考图的补充。

参考图通常指的是在艺术创作、设计或者技术绘图中，作为底层参考使用的图像。艺术家或设计师在进行新作品的创作时，可以将参考图作为基础的视觉参考。Midjourney在生成作品过程中，可以使用参考图，它会影响生成作品的构图、风格、配色等，因此想生成三视图最好参考一张本身为完整三视图并且任务风格与想要的风格接近的图片。在使用AI绘画工具时，用户可能会上传一张图片作为参考图，以便AI能够在其基础上进行创作，生成与其风格相似或者内容相关的新图像。在实际生成作品过程中，可以发现没有参考图时生成的图片虽然也有三视图，但是指向性不高，甚至有机器人的形象产生。使用参考图后，人物与风格都更为统一，出图率大大提高。

此外，与参考图概念相近的还有"底图"和"草图"，在某些情况下它们也可以作为创作的底层参考。底图通常指在绘画或设计中作为背景使用的图像，而草图则是初步的设计图或构思图，用于捕捉创意和规划布局。这些词汇在不同的设计和艺术领域中可能有所不同，但它们的核心目的都是为了辅助创作。

如图3-5-5所示就是使用相同的描述词，使用参考图与未使用参考图生成的图像效果对比。

图 3-5-5　在 Midjourney 中使用参考图前后生成的图像效果对比

（上图无参考图，下图有参考图）

3.6　Stable Diffusion

　　Stable Diffusion是于2022年发布的深度学习文字到图像生成模型。它主要用于根据文字的描述生成详细的图像，能够在几秒钟内创作出令人惊叹的艺术作品。

3.6.1　Stable Diffusion的安装条件

　　安装Stable Diffusion需要满足一定的条件，如显存4GB以上（建议使用N卡，如果是自己训练模型，需更高的显存），硬盘存储空间要100GB以上；操作系统需要Windows 10及以上。具备硬件条件后，可从B站秋葉aaaki获取并安装基础软件。

　　打开安装包后运行启动器，单击"一键启动"按钮（图3-6-1）。

图 3-6-1　Stable Diffusion 安装界面

启动后会弹出一个控制台界面,在使用过程中不能关闭这个界面。接着就会弹出浏览器形式的软件窗口,说明软件就安装成功了(图3-6-2)。

图 3-6-2　Stable Diffusion 使用界面

然后进行与专业相关的模型安装。目前,网络上有很多基础模型和LoRA模型。如图3-6-3所示为Stable Diffusion文生图框架。

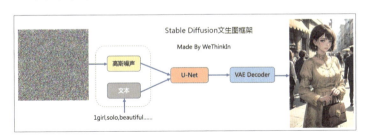

图 3-6-3　Stable Diffusion 文生图框架引自腾讯技术工程

Stable Diffusion常用模型

(1) Stable Diffusion的基础模型:有ckpt和safetensors格式,有官方的,也有个人根据不同需求单独训练后分享的,重启Stable Diffusion后就可以在下拉列表中看到安装的模型(图3-6-4)。

图 3-6-4　Stable Diffusion 大模型选择界面

（2）Stable Diffusion LoRA的模型：类似于规定风格样式的模型，针对不同的需求，用户可以在网上下载，也可以自己训练，格式一般为safetensors，按图3-6-5所示单击"显示附加网络面板LoRA"就能看到安装的模型。

图 3-6-5 Stable Diffusion LoRA 模型界面

使用的时候选择想用的模型后，文本框内可以输入内容，就可以使用了。以后直接复制相关提示词到文本框中即可，如图3-6-6所示。

图 3-6-6 Stable Diffusion LoRA 模型选择

3.6.2　Stable Diffusion ControlNet插件的安装

如果需要Stable Diffusion更精确地根据手稿或者模型来生图，就需要安装ControlNet插件，用户可以直接在软件中进行安装。用户可以按图3-6-7所示来安装ControlNet插件。

图 3-6-7　Stable Diffusion ControlNet 插件安装界面

安装后重启软件，就可以在软件界面"扩展"下的"已安装"选项卡中或在生成页下方找到插件（图3-6-8和图3-6-9）。

图 3-6-8　Stable Diffusion ControlNet 插件选择（1）

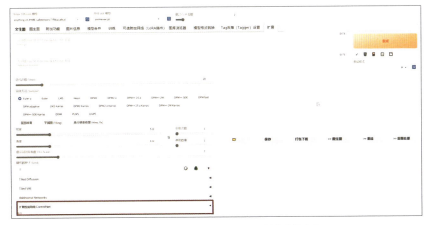

图 3-6-9　Stable Diffusion ControlNet 插件选择（2）

使用的时候勾选"启动"复选框，再选择不同的预处理器和模型，就可以控制图像的生成。如图3-6-10所示为Stable Diffusion的ControlNet插件。

模型名称	模型描述
control_sd15_canny.pth	适用于给线稿上色，或将图片转化为线搞后重新上色，比较适合人物。
control_sd15_depth.pth	创造具有景深的中间图，建筑人物皆可使用。Stability的模型64×64深度，ControlNet模型可生成512×512深度图。
control_sd15_hed.pth	提取的图像目标边界将保留更多细节，此模型适合重新看色和风格化。
control_sd15_mlsd.pth	该模型基本不能识别人物的，但非常适合建筑生成，根据底图或自行手绘的线稿去生成中间图，然后再生成图片。
control_sd15_normal.pth	根据底图生成类似法线贴图的中间图，并用此中间图生成建模效果图。此方法适用于人物建模和建筑建模，但更适合人物建模。
control_sd15_openpose.pth	根据图片生成动作骨骼中间图，然后生成图片，使用真人图片是最合适的，因为模型库使用的真人素材。
control_sd15_scribble.pth	使用人类涂鸦控制SD。该模型使用边界边缘进行训练，具有非常强大的数据增强功能，以模拟类似于人类绘制的边界线。
control_sd15_seg.pth	使用语义分割来控制SD，协议是ADE20k。现在您需要输入图像，然后一个名为Uniformer的模型将为您检测分割。

图 3-6-10　Stable Diffusion 的 ControlNet 插件一览

ControlNet插件下载后的文件格式为.pth，安装成功后就可以在下拉列表中选择模型了。

3.6.3　Stable Diffusion的使用方法

Stable Diffusion全部安装完成后就可以开始使用了，选择基础模型，填写关键词，选择LoRA模型（图3-6-11）。

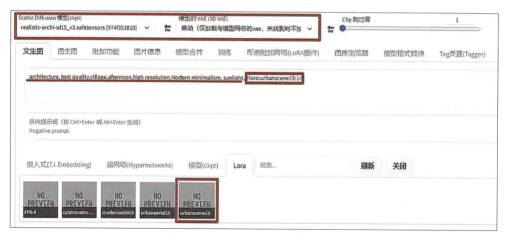

图 3-6-11　Stable Diffusion 的使用界面

设置采样迭代步数、采样方法、尺寸，生成图像后如果觉得效果不好，可以更改采样迭代

第3章　AIGC国内外热门工具介绍

步数。如果一次生成多张图像则可以设置生成的批次（图3-6-12）。

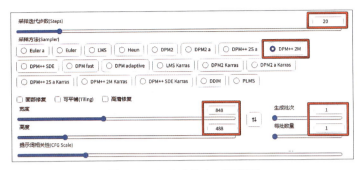

图 3-6-12　Stable Diffusion 设置界面

在扩散控制网络（ControlNet）选项区域根据需求选择放图，接着选择预处理器和模型类型，并设置权重值，数值越大越接近原图（图3-6-13）。

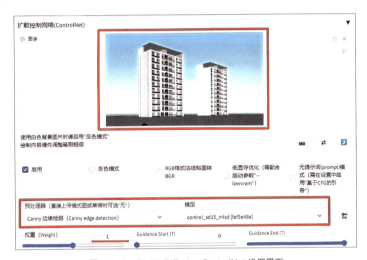

图 3-6-13　Stable Diffusion ControlNet 设置界面

按需调整取样尺寸，其他数值也要调整（图3-6-14）。

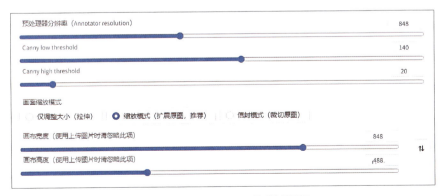

图 3-6-14　Stable Diffusion 尺寸设置界面

57

单击"预览预处理结果"按钮,就可以直接预览生成的线稿轮廓图(图3-6-15)。当然也可以不用预览。

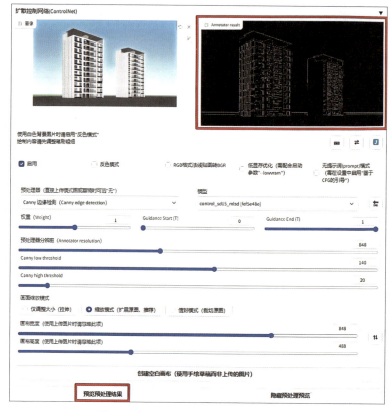

图 3-6-15　Stable Diffusion 预览预处理结果界面

然后单击"生成"按钮。如果对结果不满意,可以多调整、多尝试不同的参数和ControlNet的预处理器及模型(图3-6-16和图3-6-17)。

图 3-6-16　Stable Diffusion 图像生成

图 3-6-17　Stable Diffusion 不同参数和提示词生成的效果

图生图的方法与文生图相同,只是可以在原始图的基础上生成。如果想要控制范围,还是需要使用ControlNet插件。除了建筑,还能使用它来生成彩色平面图(图3-6-18)及风格化效果图(图3-6-19)等。

图 3-6-18　Stable Diffusion 生成的乡村规划设计彩色平面图

图 3-6-19　Stable Diffusion 生成的乡村文化馆(源自小红书 @ 珠海大西瓜)

3.7 OpenAI Sora

3.7.1 Sora的使用场景

Sora是OpenAI于2024年2月15日发布的人工智能文生视频大模型。

Sora可以根据用户的文本提示创建最长60秒的逼真视频，该模型了解这些物体在物理世界中的存在方式，可以深度模拟真实的物理世界，能生成具有多个角色、包含特定运动的复杂场景。Sora继承了DALL·E 3的画质和遵循指令能力，能理解用户在提示中提出的要求。

Sora为需要制作视频的艺术家、电影制片人或学生带来了无限可能，它是OpenAI"教AI理解和模拟运动中的物理世界"计划的其中一步，也标志着人工智能在理解真实世界场景并与之互动的能力方面实现了飞跃。

截至2024年4月，Sora处于内测阶段，也没有App。目前可以使用的SoraHub，这是一个聚合展示OpenAI Sora平台生成的各种创意视频和提示词的镜像网站。用户可以在网站上探索最新的Sora生成的视频效果，一站式体验OpenAI前沿AI的强大创意能力。网站定期更新各类有趣、实用的Sora创意内容，用户可以在网站浏览感兴趣的Sora生成的创意视频，获取各种有趣的提示词思路，还可以在网站订阅邮件列表，随时获取Sora的更新资讯，将网站当成一个Sora创意和灵感的聚合平台。

要想使用Sora，首先进入OpenAI网站，单击右上角的"搜索"按钮（图3-7-1）。

图 3-7-1　Sora 搜索页面

搜索"从文本创建视频"（图3-7-2）。

图 3-7-2　Sora 介绍页面

3.7.2 注册OpenAI账户并申请Sora测试资格

（1）访问OpenAI网站并登录注册的账户。
（2）单击"研究"选项卡。
（3）找到Sora项目并单击"申请测试资格"按钮。
（4）填写申请表并提交。
（5）OpenAI将根据申请信息决定是否授予Sora测试资格。按照步骤填写信息即可。

步骤1：填写基础信息（图3-7-3）。

图 3-7-3　Sora 注册页面

步骤2：输入apply后，单击"页数"选项（图3-7-4）。

图 3-7-4　单击"页数"选项

步骤3：单击页面中的"OpenAI红队网络应用"选项（图3-7-5）。

图 3-7-5　单击"OpenAI 红队网络应用"选项

步骤4：填写个人信息（图3-7-6）。

图 3-7-6　填写个人信息

3.7.3　Sora的主要功能

Sora和ChatGPT有两种结合方式：第一是界面结合，类似于现在的DALL·E；第二是功能结合，比如用户使用ChatGPT对话完成后，直接召唤Sara，使用指令"根据XXX，生成一段类似的视频"。

若对Sora生成的视频不满意，可以直接输入新的提示词让Sora修改。Sora不仅可以从文本生成AI视频，还可以改变上传视频的风格和环境。比如上传一段赛车视频，只修改提示词就可以生成12个不同风格和环境的视频。

Sora定位于真实世界的模拟器，做视频只是顺手为之，它还可以用于生成图片。

目前Sora官方没有公布具有配音功能，ElevenLabs即将推出半自动AI配音功能，预计是以提示词形式进行生成。

目前Sora不会让影视人员失业，会成为影视人员的辅助工具。它能够"无缝"混合两个视频，例如将一个Sora生成的"我的世界"（Minecraft）视频，跟一个骑摩托车的视频混合起来，就可以自动生成一个完全不一样的视频，可以预见未来Sora这个功能将拥有巨大的创造潜力。

让Sora生成高质量的视频，必须撰写高质量的提示词。提示词需要有美感、想象力，并体现摄影、摄像经验。

提示词：A white and orange tabby was seen speeding through the back street in the rain, looking for shelter (Chad Nelson), 00:08.

中文译文：有人看到一只带白色和橙色花纹的斑猫在大雨中飞快地穿过大街小巷，寻找庇护所（查德·尼尔森），时长00:08（图3-7-7）。

图 3-7-7　Sora 通过提示词生成的视频案例

3.7.4　Sora的使用方法

Sora能根据文字指令，创作长达60秒的视频。视频包含多角度镜头，不仅能够生成具有连贯性的场景，还能够模拟复杂的场景和角色表情，为视频增添更多细节和想象力图3-7-8为Sora的技术报告，图3-7-9为Sora官方的产品介绍。

提示词：I am a video designer, and I am interested in video generation. At the same time, I often use ChatGPT in my work, and I have created two GPTs applications to write an application to join the Open AI Red Team.

中文译文：我是一个视频设计师，对视频生成比较有兴趣，同时在工作中经常使用ChatGPT，并且创建了两个GPTs应用，以此为背景写一个加入OpenAI红队的申请。

图 3-7-8　Sora 使用的技术报告

图 3-7-9 Sora 产品介绍

 奔跑的长毛象（10s）

图 3-7-10 文本提示词：
几头巨大的长毛象踏着雪地走近，它们长长的毛在风中轻轻地扬起，远处是白雪皑皑的树木和引人注目的雪山，午后的光线伴随着稀疏的云层和远处的太阳，产生了温暖的光芒，低角度的视野令人惊叹，美丽的照片捕捉到了这些毛茸茸的大型哺乳动物，带有景深效果。

 东京街头都市丽人（60s）

图3-7-11文本提示词：
一位时尚的女士走在东京的街道上，街道上充满了温暖的霓虹灯和生动的城市标志。她穿着黑色皮夹克、红色长裙和黑色靴子，手里拿着一个黑色钱包。她戴着墨镜，涂着红色唇膏。她走路自信而随意。街道潮湿且反光，形成了彩色灯光的镜面效果。许多行人走来走去。

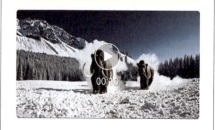

图3-7-10 提示词：Several huge long hair like approached in the snow, their long hair blowing gently in the wind, the distance is snowy and striking snow trees, the afternoon light with sparse clouds and the sun in the distance, produced a warm light, low camera view amazing, beautiful photos captured the hairy large mammal, depth of field.

图3-7-11 提示词：A stylish lady walks the streets of Tokyo, filled with warm neon lights and vivid city signs. She wore a black leather jacket, a long red dress and black boots, holding a black purse. She wore sunglasses and wore red lipstick. She walks confidently and casually. The streets are damp and reflective, creating a mirror effect of colored lights. Many pedestrians walked around.

3.8 MuseDAM

MuseDAM是独角兽企业特赞（北京）信息科技有限公司开发的一款国产面向创意人的云端资产管理器，可以帮助用户轻松采集创意灵感、管理设计素材、智能生成文件、与创意团队协作，其功能性、专业性、适用性、综合性在国内外AIGC工具中非常突出，广泛适用于艺术创作、艺术设计、艺术教学、艺术科研和艺术管理等方面。以下是MuseDAM功能的详细介绍。

MuseDAM可以通过它的插件在任意网站快捷收集灵感，并可视化地设计、管理用户的所有设计内容，如图像、字体、矢量文件、3D文件等。多样化的过滤器及智能分组可以让用户轻松找到想要的内容，从而更好地去创作。

这款国产AIGC工具的综合性、专业性和通用性强，适合国内高等学校教师在教学科研和设计社会服务中，合法合规地使用。

用户可通过浏览器访问，操作界面极其简单，无噪声、无干扰，随用随开。

3.8.1 MuseDAM创意素材收集

MuseDAM支持通过网页、桌面、手机等多种渠道采集素材

（1）网页采集：MuseDAM提供浏览器扩展程序，可一键采集网页中的图片、视频、音频等素材。

（2）桌面采集：MuseDAM提供桌面客户端，可将桌面上的图片、视频、音频等素材拖到MuseDAM中进行保存。

（3）手机采集：MuseDAM提供移动应用，可将手机中的图片、视频、音频等素材上传到MuseDAM中进行保存。

MuseDAM支持批量采集，可快速保存多个素材。用户可以选择多个素材，然后单击"采集"按钮，即可将所有选中的素材保存到MuseDAM中。

3.8.2 MuseDAM创意素材管理

MuseDAM支持多种素材格式

Muse DAM提供丰富的分类和标签功能，方便用户整理素材，包括图片、视频、音频、文档等。

（1）分类：用户可以根据自己的需求，创建不同的分类来组织素材。

（2）标签：用户可以为素材添加标签，以便于快速查找。

MuseDAM支持智能搜索，可快速找到所需素材。用户可以输入素材的名称、描述、标签等信息，MuseDAM会自动匹配相关的素材。

3.8.3 MuseDAM素材分享

MuseDAM支持加密分享，可保护素材安全。用户可以设置分享密码，只有知道密码的人才能访问分享的素材。

MuseDAM支持多种分享方式，包括链接、二维码等。用户可以将素材的链接或二维码分享

给其他人，方便其他人查看或下载素材。

MuseDAM可设置分享权限，控制素材的访问范围。用户可以选择分享素材的人员或团队，也可以设置素材的公开范围。

MuseDAM支持团队协作，可多人共享素材。用户可以将素材加入团队空间，团队成员均可以查看、编辑和下载素材。

MuseDAM 提供实时协作功能，可多人同时编辑素材。当团队成员在编辑素材时，其他成员可以实时看到编辑结果。

MuseDAM支持权限管理，可控制团队成员的访问权限。团队管理员可以设置成员的权限，例如查看权限、编辑权限和下载权限等。

3.8.4 MuseDAM辅助艺术创作设计功能

首先，打开MuseDAM网页，如图3-8-1所示。

其次，打开"智能绘图"，即可显示MuseDAM各大创意工具功能区（图3-8-2）。

图 3-8-1　MuseDAM 网页

图 3-8-2　MuseDAM 智能绘图页面

MuseDAM绘图功能的作用

（1）智能绘图Muse Draw。

MuseDAM中的Muse Draw基于SDXL模型优化，支持通用绘图、智能扩图、商品图合成，作画过程可渐显，可开启或关闭Turbo极速模式。在参数设置中开启极速模式，同一时间段，多次使用同一模型，可提升约1倍的图像生成速度，生成效果和质量已大幅提升；内设100多个预设主题，包含真实、插画、艺术、未来、游戏、设计、工艺、摄影、风格等，并涵盖美妆个护、服饰鞋包、家居用品、食物饮品、珠宝首饰、家用电器、3C电子、汽车等行业。

（2）图像控制ControlNet。

支持多个图像叠加的控制。如图像组合使用示例：简单的提示词+边缘描绘（图像控制）+风格迁移（图像控制）=新的生成图像。

（3）图像智能打标。

MuseDAM生成的图像提供"物体优先"和"人物优先"两种模式，打标结果会有细微的差异（选择不同的模型，相关细节会更多），对于AI生成的作品，打标结果更佳。用户可以直接使用相关的打标数据进行AI作画，单击"智能绘画"按钮，即可微调提示词进行作画。"图像智能打标"与"图像转提示词"两个功能的差别是："图像智能打标"可更精细化地描述画面所包含的内容，但不涉及画风描述。若期望模仿某种画风，则使用"图像转提示词"；若期望

还原画面内容元素，则使用"图像智能打标"。

（4）写实绘图和二次元绘图功能。

MuseDAM技术迭代很快，为了丰富用户作画体验，MuseDAM最近推出了自己的独立应用程序：写实绘图（图3-8-3）和二次元绘图（图3-8-4）功能，除了单独使用，还可将二者结合使用（图3-8-5）。MuseDAM采用了Niji V6模型，生成效果保持了Midjourney的优势，细节与画面张力都可圈可点，效果堪比Midjourney和Niji的绘图工具结合版。目前的国内移动应用通常不直接支持使用Midjourney，用户最好使用MuseDAM这样的AIGC平台进行入门体验。近期MuseDAM又发布两大新功能：将分辨率提高到4000×4000像素的原生升频器，以及个性化风格设置，这样用户就可以创建自己的风格，并将其应用到今后的所有图像生成中。这在某种程度上类似于OpenAI的ChatGPT和Midjourney中的自定义指令。

（5）图像矢量化。

2024年2月，又有两个功能强大的新工具上线。一个是继Adobe Illustrator 2024后的图像矢量化工具，可将像素插画轻松转换为矢量SVG文件，提供多项参数供用户调节，无论是放大还是缩小，都能保持图像的清晰度和细节，适用于平面设计、包装设计、插画设计等领域的二次编辑。这个新工具可以进行图像的参数调整（图3-8-6），如色彩精度、平滑度、转角处理等（图3-8-7），也可直接根据作画结果完成从"AI编辑"到"图像矢量化"的过程（图3-8-8）。

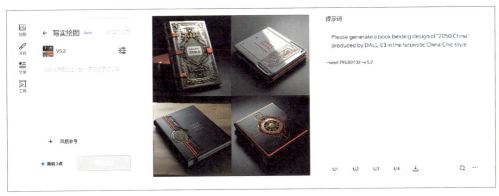

图 3-8-3　MuseDAM 的写实绘图

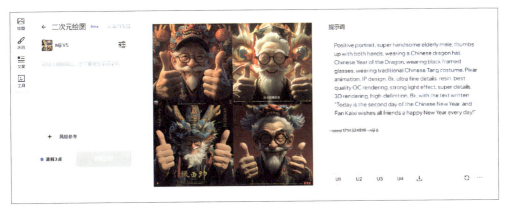

图 3-8-4　MuseDAM 的二次元绘图

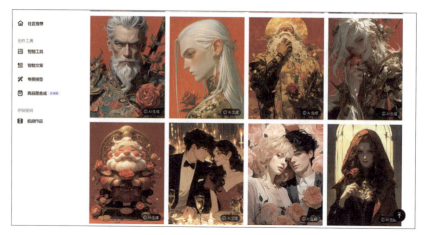

图 3-8-5　MuseDAM 写实绘图与二次元绘图的合成

图 3-8-6　MuseDAM 的图像矢量化（1）

图 3-8-7　MuseDAM 的图像矢量化（2）

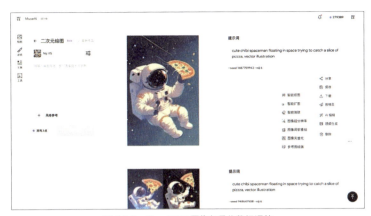

图 3-8-8　MuseDAM 图像矢量化数据调整

另一个是继OpenAI Sora以后的"视频生成"功能,其使用流程也极为简单。

使用"视频生成"功能的流程

(1)选择智能绘图应用内的任意历史作品,单击"视频生成"按钮(图3-8-9)。

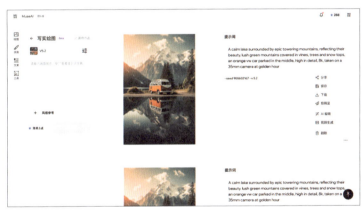

图 3-8-9　MuseDAM 的视频生成(1)

(2)在弹出的对话框内设置相关参数,可调整运动强度、相似程度及每秒帧数(图3-8-10)。

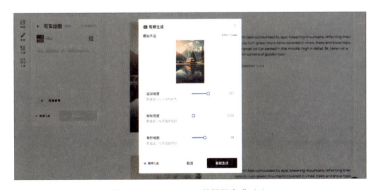

图 3-8-10　MuseDAM 的视频生成(2)

(3)之后可在"视频作品"中查看生成结果(图3-8-11)。

图 3-8-11　MuseDAM 的视频生成(3)

(4)下载时可选择导出为MP4或GIF格式(图3-8-12)。

图 3-8-12　MuseDAM 的视频生成(4)

在"社区推荐"的"视频动画"下可查看更多视频作品,如图3-8-13所示。

图 3-8-13　MuseDAM 的视频生成(5)

3.8.5　MuseDAM辅助文案写作功能

MuseDAM智能文案功能也很强大，可以满足艺术、设计等创意人士的素材管理需求，帮助他们提高工作效率和创意水平。MuseDAM提供了AI文案生成、图像生成等功能，帮助用户激发创意。MuseDAM还可以帮助艺术家和设计师洞察数据，提供素材使用分析等功能，帮助用户了解素材的使用情况。MuseDAM在艺术创作、专业设计、策划文案、教学科研和生成等方面的功能涵盖提示词撰写、文章撰写、品牌必备、教育科研、职场助手、电影脚本、学习助手、生活娱乐等八大场景。其中，备受教师关注的"教育科研"方面的提示词，包括绘画提示词、Midjourney提示词、结构化提示词等。

MuseDAM辅助文案写作示例

（1）提示词：请设计一款龙形笔刨，未来主义设计风格，并写出设计说明。

（2）MuseDAM生成的设计说明文案。

① 未来主义龙形笔刨设计理念：这款龙形笔刨采用了未来主义的设计风格，以龙为造型，线条流畅，充满科技感。龙是中华民族的传统文化符号，代表着力量、智慧和吉祥。将龙元素融入笔刨设计中，可以彰显用户的文化品位和个性。

② 设计特点如下。

整体造型：笔刨整体呈龙形，头部高昂，身体蜿蜒，尾部向上卷曲，充满动感。

材质：笔刨采用金属材质，表面经过抛光处理，光滑有光泽。

细节设计：龙鳞、龙爪等细节刻画精细，栩栩如生。

功能设计：笔刨底部设有锋利的刀片，可以轻松削尖各种类型的铅笔。

③ 设计说明：这款龙形笔刨的设计将传统文化元素与未来主义风格相结合，既具有文化内涵，又彰显科技感。它不仅是一款实用的办公工具，更是一件精美的艺术品。

④ 龙形笔刨的设计图设计细节：龙头部分的设计参考了中国古代龙的形象，威严霸气；龙身部分采用流线型设计，充满动感；龙尾部分向上卷曲，增添了几分灵动；笔刨底部设有锋利的刀片，可以轻松削尖各种类型的铅笔。

⑤ 使用场景：这款龙形笔刨适用于各种办公场景，可以为办公桌增添一抹亮色。它也是送礼佳品，可以彰显个人的品位和格调。

如图3-8-14所示为MuseDAM生成的两款龙形笔刨彩色效果图，图3-8-15为MuseDAM中主要功能一览表。

图 3-8-14　MuseDAM 生成的两款龙形笔刨彩色效果图

1级功能	2级功能	3级功能	4级功能
画廊	绘画		推荐\节日\艺术作品\漫画\人物\动物
			中国风\自然景色\超现实作品\科幻\童话
模型	环境设计		建筑设计\室内设计
			工业设计\汽车设计\家用电器设计\3C电子\手办
			空间场景\背景\
	时尚消费品设计		美妆个护\时尚设计\母婴儿童用品设计\
			珠宝设计\服饰包鞋设计\家居用品设计\健康保健
			美食餐饮设计\零食饮料设计\蔬菜水果\酒类
	视觉设计		图形设计\包装设计\广告摄影\矢量插画\海报设计\VIS设计\LOGO设计
	元宇宙设计		人工智能\3D\游戏
			电影设定\特殊效果\美食摄影\电影风格\
工具	智能绘图	AI 文生图	MuseDraw\建筑设计\工业设计\人像绘图
		AI 图生图	边缘检测\印象重绘 HED\法线贴图\景深绘图\线稿提真
	智能视频	图\文生视频	动画\视频\灵感画廊\风格模型
	智能工具箱	AI 智能图像工具	商品图合成\智能抠图\图像超分辨率\智能扩图\图像智能打标\图像上色\智能清图\照片修复\图像局部重绘\二维码生成\口红试色\图像矢量化\图像转提示词\写实绘图\二次元绘图\MuseDraw(SDXL 升级版)\通用绘图(通用场景)
	智能文案	提示词工具	绘画提示词\Midjourney 提示词\结构化提示词
		文章撰写	创意选题\小红书标题\小红书文案\文章添加\公众号标题\公众号文案\博客文章\文案扩写\文案缩写\AI 写诗
		品牌必备	促销短信\活动策划\消费评论\广告策划\公关新闻稿\商品描述\客户案例
		教育科研	教案策划\课题申报\课题中期\课题验收
		职场助手	招聘 JD\求职简历\邮件撰写\会议纪要\工作汇报
		电影脚本	短视频脚本\台词生成\创意剧本\故事生成\小说创作
		学习助手	口语助教
		生活娱乐	旅行专家\健康食谱\心理咨询\表情翻译师
	专属模型	模型训练	白板绘图\自定义模型
		模型管理	
我的	个人资讯库		

图 3-8-15　特赞 MuseDAM 中主要功能一览

3.9　智谱清言

除 MuseAI 外，还有一款更适合中国人的 AI 助手——2023 年 8 月 31 日上线的生成式 AI 助手"智谱清言"。该助手基于智谱 AI 自主研发的中英双语对话模型 ChatGLM2，经过万亿字符的文本与代码预训练，且采用有监督微调技术，以通用对话的形式为用户提供智能化服务。

ChatGLM3 是智谱 AI 和清华大学 KEG 实验室联合发布的新一代对话预训练模型，相对智谱清言目前的基础模型 ChatGLM2 应该是更强悍的，但是使用方法稍微复杂。

"智谱清言"作为用户的智能助手，可在工作、学习和日常生活中为用户解答各类问题，完成各种任务。目前，智谱清言已具备通用问答、多轮对话、创意写作、代码生成及虚拟对话等丰富的能力，未来还将开放多模态等生成能力。该应用已在各大应用商店上线，用户可自行下载，或者在微信小程序中搜索"智谱清言"体验其功能。

3.9.1 智谱清言的PC端

如图3-9-1所示,智谱清言的界面以纯中文显示,左侧有"对话""文档""代码"3个选项,用户可以根据想处理的内容自由切换,右侧为灵感大全,提供多种指令模板,下方为对话框,用户直接输入内容即可,参考了ChatGPT的设计,同时有更适配中国人的创新。

图 3-9-1 智谱清言 PC 端界面

3.9.2 智谱清言的对话部分

智谱清言的对话支持文字或者图片,在右侧设置了灵感大全,用户可以单击以获取指令模板,然后自由调整内容,模板内容丰富,分门别类,涵盖多个领域。由于智谱清言是由中国人开发的,对中文适配性比ChatGPT要好一些(图3-9-2)。

图 3-9-2 智谱清言的对话

3.9.3　智谱清言的文档部分

智谱清言支持PDF文档上传，拥有文档提问、文档总结和文档翻译功能，以及更智能、直观的文档处理方式，可以大幅提升人们的办公效率（图3-9-3）。

图 3-9-3　智谱清言文档的创建

3.9.4　智谱清言的代码部分

智谱清言支持上传代码文件，如图3-9-4中提供的生成二维码示例和数据分析示例，码农小智可以编写代码执行各种任务并展示结果，包括对文件进行数据分析等。

图 3-9-4　智谱清言生成二维码时的数据分析示例

3.9.5 智谱清言的绘画与文案写作案例

智谱清言支持上传提示词文字和参考图片文件，自动执行各种绘图任务、展示结果并写出设计说明文案（图3-9-5和图3-9-6）。

图 3-9-5　由智谱清言生成的装饰画《天福之州》(1)

图 3-9-6　由智谱清言生成的装饰画《天福之州》(2)

作品描绘了一座未来主义风格的城市，展现了人类与自然和谐共处的城市规划理念。城市的建筑线条流畅，结构多样，从圆顶建筑到高耸的摩天大楼，再到前景的经典风格建筑，体现了多时代的融合。交通系统以流线型的桥梁为主，还有水上的船只，暗示了高效且多样化的交通方式。凉爽的绿色调，表现出一种生态友好的城市理念。

3.10　国内外其他AIGC垂直领域艺术创作工具

现在国内的AIGC绘图技术以其高效、高智的特点，大幅提高了建筑设计的效率。在传统的建筑设计流程中，设计师需要手绘或利用AutoCAD、SketchUp等软件进行建模，而AIGC则可以快速实现生成可视化效果图，最大限度地节省设计师的时间和精力。此外，AIGC技术还为艺术设计带来了更多的可能性，通过大数据模型的推导、算法的优化和模拟，设计师可以创造出更加复杂、创新的建筑形态，而这些在传统设计方法中是难以实现的。

目前市场上有很多AI文生图、图生图的绘图类软件，但技术水平良莠不齐，大多不稳定且没有可持续发展的动力，其中也不乏比较优秀的垂直领域AIGC工具。

3.10.1　商汤秒画

秒画是国内著名的人工智能公司商汤利用多种提示方式（文本和图像），结合精准控制和风格模型的AI绘画工具（图3-10-1）。它可以随时随地生成用户需要的图像。它支持很多风格，最受用户欢迎的当属盲盒风格，用户只需提供5张左右的图片，就能够快速地生成一个Q版人物，产品特点是反应很快，支持中文输入及各种分辨率下载。

图 3-10-1　商汤秒画

秒画SenseMirage是一个包含商汤自研作画大模型和便捷的LoRA训练能力,并提供第三方社区开源模型加速推理的AI绘画平台,为创作者提供更加便利、完善的内容生产创作工具。通过商汤秒画,用户可迅速生成超强质感、超高精细度的画作(图3-10-2)。

秒画的主要功能

(1)提示词补全功能:只需结合少量提示词,即可利用产品的强大文本理解能力、广泛的图像生成风格,创作出细节丰富的图像。

(2)自研作画大模型+社区开源模型:搭载了商汤自研作画大模型Artist,同时还支持一键导入Hugging Face、Civitai、GitHub等第三方社区开源模型,免除用户本地化部署带来的高昂成本及烦琐流程,以多样化且便利、完善的内容生产创作工具,满足多种风格的作画需求。

(3)LoRA训练能力:支持用户上传图像,结合商汤自研模型或第三方模型训练定制化LoRA模型。用户以拖拽的方式即可快速完成模型微调,打造个人专属的生成式AI模型,创作专属于自己风格的作品。

图 3-10-2　秒画生成的 AI 作品

3.10.2 奇域AI

奇域AI是一个扎根于中国文化和重视视觉效果的AI创作工具（图3-10-3）。和其他绘画软件不同的是，它特别适合生成中国风图片，比如具有敦煌风格的人物（图3-10-4），可用作电影海报的设计，也可以用作明信片等文创用品的设计，而且奇域AI给了很多免费额度，不会英语也没有关系，输入中文就好了。

图 3-10-3　奇域 AI

图 3-10-4　奇域生成的 AI 作品

3.10.3 MewX AI

MewX AI是一个强大且专业的AIGC生成式平台（图3-10-5）。无论是经验丰富的设计师还是从未了解过它的初学者，MewX AI都能让用户轻松地创作艺术作品（图3-10-6）。它不仅能够免费使用，而且画出来的风格特别受女性用户的欢迎，吸引了一大批女性粉丝。

图 3-10-5　MewX AI

图 3-10-6　MewX AI 生成的 AI 作品

3.10.4　DeepArt

DeepArt创始团队的3位研究员是来自德国图宾根大学（University of Tübingen）贝塞尔实验室（Bethge Lab）的莱昂·盖提斯（Leon Gatys）、亚历山大·埃克（Alexander Ecker）和马蒂亚斯·贝特格（Matthias Bethge）。他们搭建了一种模拟人类视觉处理方式的系统，可以将一张艺术作品（比如梵·高的作品）与任意一张照片通过一种有趣的方式结合，输出一张混合了原始照片的内容与绘画风格的新图片。其技术原理是通过训练多层卷积神经网络（CNN），让计算机识别并学会梵·高的风格，然后将一张普通的照片变成梵·高星月夜风格的图像（图3-10-7）。

研究团队发现，在人类视觉系统中，从眼睛看到实体再到在脑中形成相关的图像概念，这中间经历了无数层神经元的传递。底层神经元获取到的信息是具体的，越到高层信息越抽象。用计算机模拟此神经网络，将每一层的结构分析出来，就能看到以下信息：在采样过程中，底层网络对图像的细节表达得特别清楚，越到高层像素保留就越少，而轮廓信息也随之增多。而所谓深度学习（Deep Learning）中的深度（Deep）即为层数。神经网络的每一层都会提取图片特征，而艺术风格即为各层提取结果的叠加。

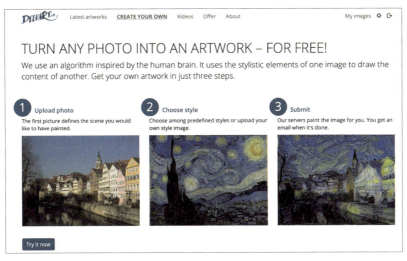

图 3-10-7　DeepArt 操作步骤

3.10.5　Prisma

2016年初，俄罗斯计算机工程师阿列克谢·莫伊谢延科夫（Alexei Moiseyenkov）读到了开发深绘DeepArt系统研究团队的论文。他敏锐地嗅到这3个德国人做得远远不够，这项技术在消费级市场仍是一片空白。随后他组建的4人团队力求做到免费、更快、更简单，研发了Prisma软件，Prisma第一次将这项技术成功商业化。研究团队充分考虑了智能手机覆盖率的飞速增长，并且细致研究了用户的行为。于2016年6月中旬，这款应用刚在iOS上发布，15天内下载量就达750万，火遍40个国家。目前，Prisma在全球范围内已获得超过5000万用户。

Prisma比DeepArt先进的地方在于，它大幅缩短了图像处理的时间。在用户还没有达到十几亿数量级的时候，在全球的某个角落，一个用户上传照片，他的照片被传送到位于莫斯科的服务器上，Prisma利用AIGC和神经网络进行处理，然后经风格化后的图片再返回到用户手机上，这个过程在Prisma系统内的处理时间仅为20秒。

而Prisma用的技术也不出意外地基于深度神经网络，系统核心是利用神经表征来分离，再组合随机图片的内容和风格，以此来实现一个可用来描绘艺术图像的算法。Prisma所使用的方法之所以能成功，是因为它很巧妙地利用了深度神经网络抽取高层图片表达的能力，能在几十秒内把一张普通的照片转变成一幅极具艺术特色的绘画作品。人们可以将源图（风格提供方）和目标图（内容提供方）输入到由多层卷积层和池化层组成的深度神经网络中。如3-10-8所示，对于目标图，直接使用卷积的响应在每一层中进行重建，可视化的结果为红色框中的内容，可以看出在底层重建的图像几乎和目标图一致，而越高层网络重建出图像的一些细节像素则被丢弃，而那些图片高层次的语义内容被保留。原图计算每一层卷积的特征图（Feature Maps）的相关系数来重建出风格的特征表示，从绿色框的可视化结果可以看出，这种抽取风格表示的方式在不同网络层成功提取出了不同尺度的风格特征。

当年Prisma上线iOS平台，短短4天就迅速占据了多个国家的应用榜首位置，下载量迅速超过了160万（不含Andriod版本），日均活动量高达150万。根据App的数据，Prisma位于摄影与

录像类别的第三位，同时刷爆了Facebook等社交媒体。这款App应用AIGC，利用现下最火的卷积神经网络（Convolutional Neural Network），也就是机器深度学习算法彻底重新诠释了用户的照片。和使用普通的美图软件一样，打开软件，即可拍照或者选择已有照片，将用户上传的照片以名画家（例如梵·高、莫奈、毕加索）的笔触"重新"画了一遍，使得照片看起来非常酷炫。

Prisma的方法并不新颖，但是Prisma却是首个在移动设备上运用该方法的应用。Prisma有三层人工神经网络，每一层负责处理不同的任务，包括分析用户上传的照片，从一件经典艺术品中提炼其艺术风格并应用到上传的图片上等，甚至可以给拍摄的视频直接添加各种画作一般的艺术滤镜而这些过程都需要AIGC和深度学习技术提供支持。

图3-10-8讲解了深度神经网络如何对风格和内容表示进行单独地建模，接下来使用监督学习的深度神经网络进行风格的转换。图中左右两边的网络用于抽取原图的风格表示和目标图的内容表示，而中间的网络用于对风格进行合成。使用白噪声图片作为起始图，思想是通过左右两个网络提供的风格和内容表征进行监督学习的，使得每一层抽取出来的输入图片的风格表征与高层抽取出来的内容表征和左右两个网络相应的网络层重建出来的表征越来越一致，如此通过标准的随机梯度下降算法，不断迭代使得白噪声图片变成最终想要的合成图。

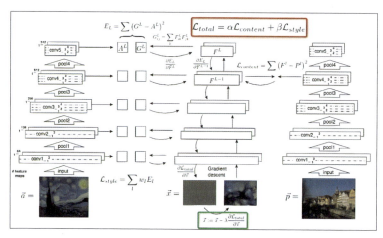

图 3-10-8　深度神经网络对风格和内容的建模表示

除此之外，Prisma还可以使用超过一种风格的图像来混合多种艺术风格。如图3-10-9是一幅风景照片在结合《呐喊》的绘画风格、以及构成主义绘画风格后，分别生成的效果。图3-10-10为Prisma选择三种不同的原图与三种不同风格结合生成的不同效果。

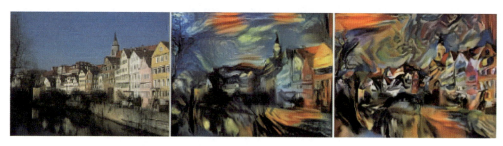

图 3-10-9　图片分别为：原图 + 呐喊（The Scream）+ 构成主义（Constructivism）

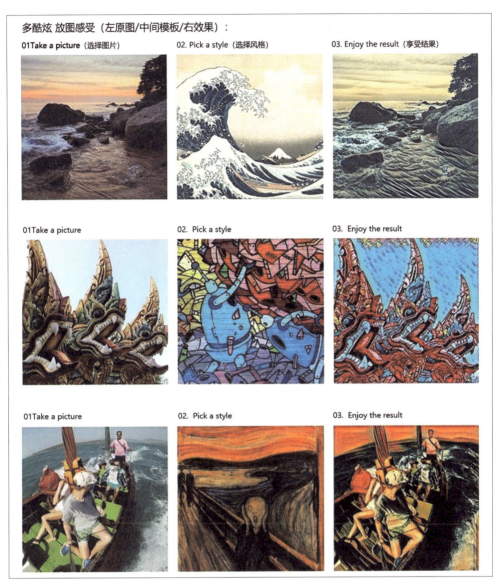

图 3-10-10　Prisma 风格迁移的生成效果

3.10.6　DeepDream

2015年，谷歌（Google）开源了用来分类和整理图像的AIGC程序Inceptionism，并命名为DeepDream，其开源除了帮助人们深入了解深度学习的工作原理，还能生成一些奇特、颇具艺术感的图像（图3-10-11）。DeepDream真正想要了解的是神经网络黑盒的工作逻辑。因为神经网络在识别图像时，通常是层数越多，识别出的图像越细致。那些正确识别出图像的算法，都是经由人工调试生成的，而DeepDream则跳过了人工指导、校正这一步，直接凭着自己的意愿识别图片，并且会经过数次重复，最终生成了现在看到的效果。

图 3-10-11　DeepDream 生成的图像

　　DeepDream人工神经网络主要包含10～30个人工神经元堆叠层。每个图像存储在输入层中，与下一个层级通信，直至最终到达输出层。一个神经网络读取一张图片，通过多层网络，最后输出一个分类的结果，但是仅知道一个结果并不够，神经网络的一个挑战是要理解在每一层到底都发生了什么。神经网络经过训练之后，每一层网络逐步提取越来越高级的图像特征，直到最后一层将这些特征比较后做出分类，这样神经网络就会对非常复杂的东西比如房子、小猫等图片有反应。

　　为了理解神经网络是如何学习的，必须理解特征是如何被提取和识别的。如果分析一些特定层的输出，就会发现当它识别到了一些特定的模式后，它就会将这些特征显著地增强，而且层数越高，识别的模式就越复杂。在分析这些神经网络的时候，人们会输入很多图片，然后去理解这些神经网络到底检测出了什么特征是不现实的，因为很多特征人眼是很难识别的。一个更好的办法是将神经网络颠倒一下，不是输入一些图片去测试神经网络是否能提取出特征，而是选出一些神经网络，看它能够模拟出最可能的图片是什么，将这些信息反向传回网络，每个神经网络将会显示出它想增强的模式或者特征。

　　实际上，DeepDream在上面的基础上使用了更多的技术，如果将此算法反复地应用在自身的输出上，也就是不断地迭代，并在每次迭代后应用一些缩放，这样就能够不断地激活特征，得到无尽的新效果。比如，最开始网络的一些神经元模拟出来了一张图中猫的轮廓，通过不断地迭代，网络就会越来越相信这是一只猫，图片中猫的样子也就会越来越明显。

3.10.7　Paints Chainer

　　人们在平时画画的时候，感觉画出来的线稿十分好看，但是一到上色环节就担心上色后的效果会大打折扣。而上色神器Paints Chainer可以解决这一担忧，并且让人人都是插画师的时代全面到来。

　　Paints Chainer是日本一家致力于将AIGC和深度学习技术商用化PFN（Preferred Networks）公司旗下工程师谷口俊之开发的。该程序利用2015年6月公开的深度学习框架 Chainer，还有Python接口的OpenCV（英特尔的视觉库），通过深度学习网络上的60万张已经上色的插图来学习上色方式。在该平台上传线稿后，有3种上色风格可以选择（图3-10-12）。此外，还可以自己调节颜色，在某个区域使用哪种颜色，自己可以画上去（图3-10-13），若开启自动预览模式，那么每次添加提示颜色后上色结果都会自动更新。

图 3-10-12 Paints Chainer 3 种不同的上色风格

图 3-10-13 左侧为更改的颜色，右侧为更改后的结果

除了自动上色功能，还有描线功能，用户可以上传手绘的线稿，将草稿变成电子线稿。上传草稿后，单击"编辑线稿"按钮，有两种线稿风格可以选择（分别是大熊猫、北极熊），再单击右边的"描线"按钮，便会自动生成该风格的电子线稿（见图3-10-14）。

图 3-10-14　大熊猫风格描线稿

3.10.8　道子中国画

　　道子中国画AIGC系统是由清华大学高峰博士研发出来的。他带领的道子团队一直在探索科技与艺术的交叉互融，随着道子系统的不断完善，高峰博士认为道子不仅能让更多的人了解中国传统绘画文化，提高文化自信心，还能够促进中国文化向世界输出，推动文化产业的良性发展。他力求打造一个最懂中国画的AIGC系统，探索中国传统文化资源在当下AIGC时代创新的可能性。

　　道子AIGC系统能汇集万千国画大家之所长，将任何所见之物转化成国画，如图3-10-15所示，最左边是一张马的照片，最右边是一张徐悲鸿画的马，中间是道子系统生成的绘画图像，这是道子在学习了数百张徐悲鸿画的马和真实马的照片后，画出的马的绘画作品。以马蹄部分为例，道子确实学习到了徐悲鸿的艺术变形习惯，虽然照片上的马蹄是一团黑，但生成的绘画作品中的马蹄却用了留白和墨线勾轮廓的技法。另外，马的鬃毛部分也和输入照片有了很大不同。这已经完全不是手机风格化滤镜所能够达到的专业水准和程度，它不仅学习到了徐悲鸿对马蹄、尾巴、鬃毛等地方的艺术化水墨处理习惯，还保留了真实马的姿态，可以看出道子系统十分智能。总体来说，道子系统将很好地学习到了徐悲鸿的一些风格并成功运用到了绘画创作中。

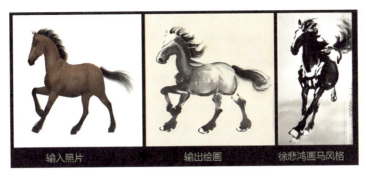

图 3-10-15　道子生成的徐悲鸿风格的马作品

该系统通过机器深度学习技术将绘画相关信息定量化，通过分析与探索自然图像到艺术图像的风格迁移。原理是将一幅绘画图像的风格与内容剥离成两个独立的元素，进行量化。未经艺术处理的自然图像（马的照片）看作是内容，而画家的个人风格或艺术处理方法看作是风格特征，由内容加风格最终产生了根据马的自然图像进行艺术风格化处理之后水墨效果的马。当内容与风格相互剥离之后，就可以把任何已知画家的风格赋予一幅自然照片，使之在保留照片内容的基础上生成具有该画家风格的艺术图像（图3-10-16）。

图 3-10-16　道子生成的宋朝山水画风格的作品

3.11 国内外其他AIGC艺术设计工具

3.11.1 生成标志的AIGC工具

1. Tailor Brands

Tailor Brands是2014年创立的全球第一个使用AI和机器学习技术帮助小型公司设计品牌Logo的平台（图3-11-1），总部位于纽约。小公司只需在Tailor Brands官网上输入品牌名称、行业、公司等相关信息，再确认企业的调性和特点，两秒钟后Tailor Brands通过几组对比图，在用户筛选出个人喜欢的风格后生成几十种风格的Logo备选。

2017年，全年使用Tailor Brands生成Logo的企业有400万家。目前，以50万新用户每月的速度增长，今年的目标是累计用户数增长到1200万。用户最低只需5.9美元就可以购买一个月Tailor Brands的服务。近日，公司宣布已获得1550万美元B轮融资。本次B轮融资由Pitango Venture Capital Growth Fund和英国Armat Group领投，Disruptive Technologies和Mangrove Capital Partners跟投。完成融资后，Tailor Brands已累计获得2060万美元。公司计划用本轮融资资金为网站增加更多语言，面向全球进行扩张，并推出更多的品牌工具。

移动互联网带动了中小企业蓬勃生长，各行业的设计需求越来越多，其中大多数设计并不需要太多独创性，而与此同时，人力设计成本居高不下且效率低。在这种情况下，AI+设计是比较有效的解决方式。

图 3-11-1　Tailor Brands Logo 生成设计时的电脑界面

2. Logo Maker

Logo Maker是一种流行的在线标志设计工具（图3-11-2），企业可分三步创建标志：选择行业；从符号、字母和抽象图标库中选择图像；添加公司名称。企业还可以使用两行文本，各种字体和颜色，以及或旋转或调整大小等选项来自定义标志。与此同时该网站还提供了一个实用的"问问朋友"功能，在最终确定他们的标志之前用户可以邀请朋友反馈意见。

Logo Maker允许用户免费设计和保存多达6个标志，并且使用提供的HTML代码可以免费在他们的网站上使用选择的标志。用户也可凭借49美元购买其商业卡，从而获得高分辨率图像、宣传材料和其他品牌使用的标志。

Logo Maker是一个有着收费和免费两个版本的Logo设计工具，其中免费版本包含数千种图标素材和上百款各不相同的字体。内置的配色方案多样，设计师可以自由地对系统提供的素材进行排列组合，设计出符合设计师需求的Logo。一旦完成设计，设计师就可以将设计好的Logo

导出来，无论是直接交付给客户，还是作为下一次设计的基础，都是不错的选择。

图 3-11-2　Logo Maker 生成 Logo 的界面

Logo Maker提供的服务和前面几个工具不一样，设计师在这里设计的第一个Logo是完全免费的，之后的才需要酌情收费。值得一提的是，这里提供的Logo相关素材非常多，内置超过10000款Logo设计素材，设计师在这里总能找到一些别处没有的特别服务。

3. Logojoy

在Upwork上，Logo设计者平均每小时收费45美元。但这还只是基础服务，增加的价格取决于工作的范围和性质，最终的价格接近于每小时150美元。道森·维特菲尔德（Dawson Whitfield）相信凭借AIGC的速度和廉价潜力可赢得市场青睐。为了证明这一点，他于2016年在多伦多创建了基于谷歌框架的AIGC算法来设计原创Logo，以及其他元素的初创公司——Logojoy（图3-11-3）。

图 3-11-3　Logojoy 生成的 Logo 与 App

来自188个国家的330万用户得到了服务，并且销售超过10万个Logo之后，Logojoy现在获得了由Real Ventures领投，Flybridge Capital参与的450万美元A轮融资。这是这家初创公司获得的第二笔投资，算上2017年的50万美元种子轮，至今这家初创公司已融资500万美元。

维特菲尔德表示，Logojoy将使用这笔资金将现有的33名全职员工扩张到50人，并对发展其开发者工具套装，以增强其AIGC平台的运营能力。Logojoy正准备达成800万美元的销售总额目标（两年前还只有5万美元），维特菲尔德期待这一数字能攀升至1500万美元（也就是销售约14万个Logo）。

"Logojoy让小企业主无需投入几千美元即可获得自己的商标设计。"维特菲尔德对媒体表示，"这是一个由AIGC驱动设计器构成的图像设计平台。不管设计师设计的是传单、广告还是餐馆菜单，设计师想要的是与同一个图像设计师合作的感觉。在屏幕后，我们用AIGC来优化算法，进而用设计作品帮助顾客。"

具体的流程：首先是顾客选定能代表自己的风格、颜色、元素，并输入他们的名字或者品牌名。然后在不到30秒内就可以浏览到根据要求生成的Logo。如果里面没有他们所心仪的，Logojoy的AIGC系统将会奉上更多的作品。在选定了几个喜欢的Logo后，顾客能够看到Logo印在名片、T恤上的效果图，这一切皆在编辑生成Logo的同时完成。最后，确定字体、颜色、空间和边距，在购买页面顾客就可以购买高分辨率PNG格式的Logo，以及为社交媒体和物理产品准备的矢量图。

相关收费体系，一个低分辨率的Logo文件需要支付基础费用。与此同时，也会有会员方案，会员方案囊括了几种高分辨率文件类型，包括不受限制的更改和终身技术支持在内。而超级会员的方案则除了能享受之前提到的内容，还会有设计师一对一的咨询服务。

Logojoy正致力于其全自动化符号和字体系统，维特菲尔德说让AIGC明白如何创造有艺术感和吸引力的设计，这并不容易，但Logojoy在该领域的专长使其获得了Tailor Brand等竞争对手没有的优势。

4.Brandmark

Brandmark是一个在线生成Logo的网站（图3-11-4），标语是：Your AI designer。一分钟不到，用户就可以自定义Logo、样式和风格，并且该网站还提供Logo在线打分系统，标志等级是了解标志设计水平的AI系统，经过一百万个标志图像的训练为设计师提供设计灵感。

Brandmark使用字体向量来发现字体之间的关系，希望将Logo中的图标与字体分别向量化，进行匹配。Brandmark的粗体字体与Icon的填充面积是相关的，其设定了一条规则：越粗的字体配填充面积越大的Icon，是一个较好的设计，设计师更多地思考及制订设计规则。基于此，很多工作将得以开展。关于颜色，Brandmark的颜色是通过大量的配色数据，按照明度进行排序，并打上标签，以生成各种标签的颜色集。在颜色方面，Brandmark基于pix2pix，使用GAN来生成新的颜色组合。数据集则使用Adobe Color数据和Dribbble手工挑选的调色板组合。在颜色数据集的更新上，Brandmark采用从照片提取主题色的方法，使用改进的中位切分法（Modified Median-Cut Color Quantization，简称MMCQ）。

图 3-11-4　Brandmark 生成 Logo 的界面

5. Logofree在线设计

Logofree是杭州华动营销策划有限公司研发的一个免费、简单、易用的Logo在线制作平台（图3-11-5）。两分钟就可以设计出精美的Logo。

登录网站后单击"Logo在线制作"，根据个人需求，输入企业简称、商标，选择行业属性，筛选出自己心仪的Logo来设计。用户可以根据喜好选择字体，进行上下或左右版式的设计，文字的字体和颜色可修改。最后一步选择免费保存和确定下单，确认下单后可在已购服务中下载矢量源文件，用户可以继续修改之前的Logo设计。

Logofree的优势在于Logo的制作过程无须任何特殊技能。任何人，即使没有任何设计基础，都能打造自己的企业形象。Logofree拥有庞大的高品质图标和字体图库，提供完整的品牌设计项目流程。光栅图像（JPEG、PNG）和矢量图像（PDF、SVG）格式为所有Logofree的设计作品使用，不管是打印在名片上，还是在广告牌上都能保证其质量。

图 3-11-5　Logofree 生成 Logo 的界面

6. Logo Type Maker

Logo Type Maker同样是一个在线的Logo设计平台（图3-11-6），免费版本提供普通清晰度的Logo下载，高清的版本则需要付费下载。值得一提的是，Logo Type Maker还有移动端App，即使是在手机上也能进行Logo设计。

图 3-11-6　Logo Type Maker 的界面

7. Designimo

Designimo（图3-11-7）的设计过程也非常简单，输入企业和品牌的名称，系统会自动帮设计师搜索相关素材，并且生成小样。和其他同类产品的服务一样，完成设计之后，普通清晰度的Logo可以免费下载，而高清的版本是需要付费的。相比其他产品的服务，Designimo更为便捷，输入名称即可获得完成度较高的Logo设计方案，再经过适当调整即可获得可用的Logo。

图 3-11-7　Designimo 的界面

8. Logo Garden

Logo Garden提供的Logo智能设计服务也是相当完善的，它的在线编辑器提供了海量的设计素材，用户通过搜索关键词即可获得相应的素材，选择好字体、配色和其他元素之后，只需几分钟的快速编辑即可完成Logo的设计。不过，如果设计师想要下载高清或者矢量的Logo，是需要付费的。除此之外，Logo Garden还提供创建网站、名片、T恤和其他周边的服务（图3-11-8）。

图 3-11-8　Logo Garden 的界面

9. DesignMantic

如果设计师想通过几个简单的步骤来创建一个可用的Logo，DesignMantic（图3-11-9）可以帮设计师实现。DesignMantic的操作很简单，设计师需要在3种预设的Logo类型中选取一种，随后选择相应的字体，以及配色方案中色彩的数量，最后设计师需要输入设计师的企业名称和行业属性，系统便会结合企业名称和属性生成相应的Logo。

图 3-11-9　DesignMantic 的界面

创建Logo之后，设计师可以根据相应的关键词进行二次筛选，还可进行自定义。使用DesignMantic设计是完全免费的，不过保存下载设计文件是收费的。另外，DesignMantic在品牌化设计方面所提供的思路、引导和服务是非常专业和全面的，颇具学习参考价值。

10. GraphicSprings

GraphicSprings同样是提供免费设计的Logo设计平台（图3-11-10），下载需要付费。不过，GraphicSprings可以提供一些其他Logo设计平台所不具备的功能，比如生成特殊的视觉效果。如果购买了相应的下载服务，还想继续修改，那么可以免费进行修改和编辑。

图 3-11-10　GraphicSprings 的界面

11. FreeLogoServices

FreeLogoServices（图3-11-11）提供的各式设计相关的功能和服务均可以免费使用，当设计师真正设计出想要的Logo之后，才会进入收费环节。

网站会非常完整地引导设计师完成整个设计过程，直到设计师完整地设计出Logo。设计师还可以在这里创建与品牌相关的其他的东西，比如名片。这个网站更像是一站式品牌服务网站，而非单纯的Logo设计站点。

图 3-11-11　FreeLogoServices 的界面

12. LogoYes

设计师可以在LogoYes平台（图3-11-12）免费设计Logo，付费下载。在素材方面，这个网站提供多种多样的选择，除了免费素材，还有很多价格不足1美元的字体和图标素材，确保设计

师可以凭借极低的价格完成设计。

图 3-11-12　LogoYes 的界面

13. Flamingtext

Flamingtext同样提供免费的Logo设计服务，不过在这种模式下会有一定的限制。如果设计师设计的Logo用于商业目的，则会收费。如果仅用于个人和学术研究，许多素材是可以免费使用的（图3-11-13）。

图 3-11-13　Flamingtext 的界面

综上所述，对设计师而言，这些智能Logo设计平台（包括图3-11-14所列的智能Logo生成设计App平台）所提供的服务，最有价值的是合成Logo的素材和方式，可以给设计师提供很多设计灵感，如果设计师熟悉Illustrator和Photoshop的使用方法，其收费下载服务其实也就并不重要了。

图 3-11-14 其他智能 Logo 生成设计 App 平台图标

3.11.2 设计广告海报的AIGC工具

1. 鹿班AI海报系统

无人设计是指不需要人类设计师的"机器生成设计"。阿里鹿班为2017年的"双十一"购物节设计出了4亿张不同的广告,达到每秒8000张;若人工设计20分钟/张,就需要100人做300年。

鹿班AI系统的定位是淘宝或者天猫客户,其功能主要是字体设计、文案写作、海报设计和抠图。主要应用程序是在上传图片、填写文案内容、选择尺寸之后随模板自动生成商品图。但在快速生成海报的同时,较为明显的问题是同质化和一般化倾向,如图3-11-15所示。

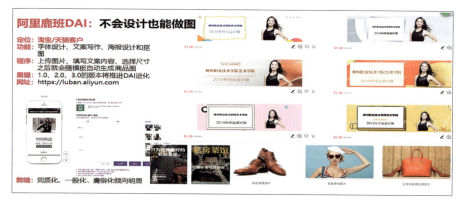

图 3-11-15 阿里鹿班的 AI 广告

2. Arkie

Arkie是美国一个在线广告生成网页系统,打开后单击场景库,这里有4个应用场景,分别是手机名片、公众号配图、朋友圈广告、节日贺卡,后续还会推出更多设计方案,其使用步骤如下。

(1)选择一个设计方案,并打开,可以看到以往的设计模板,这些模板都是自动生成的。

(2)如果想要设计新的模板,单击左边的"做一张新的配图",打开配图信息采集表。

(3)勾选公众号配图,输入文案,这里选择了标题、副标题两个信息选项,单击"下一

步"按钮。

（4）输入配图信息：标题，副标题，单击"指定尺寸"按钮。

（5）根据需要选择不同的尺寸。

（6）单击"立即制作"按钮，Arkie开始自动生成海报。

（7）选择设计师想要的海报，单击"打开"按钮，可以预览大图。如果对文案、配图等不满意，还可以修改。以上步骤完成后，单击"保存至本地"按钮就可以使用了。

面向B端（企业用户）的定制化产品Arkie推出了千人千面图文创意引擎，即在几秒内根据企业内部数据生成符合企业需求和规范的不同尺寸设计图，这是一套没有使用门槛的AIGC设计引擎，即使是没有设计基础的人也能操作。

比如，饿了么在与Arkie合作后，广告图片的审核通过率从20%提高到70%，广告图片的设计效率提高300%以上，成效令人惊叹。

目前，Arkie的B端产品根据每家企业的定制项目进行收费。除了饿了么，Arkie已为4000家企业客户提供了超过2000万次设计服务，合作包括智能营销解决方案、API技术接口和线上线下融合分销系统，积累了网易音乐、新东方和言几又等知名企业客户。

文字排版引擎、图像处理引擎和布局引擎3个子引擎组成Arkie的参数化设计引擎，每个子引擎的元素都能调整间距、大小和尺寸等元素，各子引擎之间的元素亦如此（图3-11-16）。

图3-11-16　Arkie的参数化设计引擎

如果Arkie定义了文字、文本框和布局的约束关系，当海报的尺寸发生改变时，文字的大小、位置等参数会自动随之调整以适应新的大小。在美学要求上，Arkie内容生成式人工智能引擎通过设计向导定义设计的约束条件，在生成一系列设计结果后，进行美学评估，即按照对齐、留白、视觉平衡、遮挡和配色等角度，选出符合客户需求的设计效果。通过设计向导，Arkie还可以保证设计符合企业视觉规范，确保企业品牌调性的一致（图3-11-17）。

除了企业内部的素材，Arkie还与站酷海洛和汉仪字库达成合作，拥有约2.7亿张正版图片，用户可以通过分类、关键词、颜色和以图搜图的方式来搜索图片素材。用户在使用Arkie的引擎时，无须担心版权问题，这让Arkie在设计行业内筑起了安全壁垒。Arkie和网易音乐合作后，为音乐人群体开放专辑封面的制作功能（图3-11-18），可以根据音乐人自己的偏好，选择封面图片样式的整体风格、文字样式和元素呈现等，很快就能自动生成封面，并且有多种样式供用户选择。

图 3-11-17　通过 Arkie 自动生成的海报

图 3-11-18　Arkie 和网易音乐人专辑封面制作

网易音乐公开数据显示，在创建新的专辑封面时，有65%的音乐人进入Arkie海报制作，有35%的人最终选择了使用海报制作出的封面。就在测试的两周时间内，音乐人共生成了350000张专辑封面海报。

3. 同济大学VINCI智能设计系统

同济大学的VINCI设计大数据团队开发了智能设计系统，并举办海报设计大赛。海报设计大赛分为3支团队：一支由5位专业平面设计师组成的团队；一支由5位非专业设计师组成，使用AIGC海报设计系统鹿班进行设计的团队；一支由5位非专业设计师组成，使用VINCI设计系统进行设计的团队。将10道相同的海报设计题目分别发放给这3支团队，题目要求他们分别设计5张

针对饮料，以及5张针对海鲜的产品海报。每张海报的设计时间要求不超过1个小时，由团队自行决定各自的设计方案，以及最终提交的作品。最后得到了30幅海报设计作品。

图3-11-19所示为专业平面设计师的设计结果，图3-11-20所示为鹿班的设计结果，图3-11-21所示为VINCI的设计结果。由此可见，机器设计师的设计效果是令人惊艳的。

图 3-11-19　人类平面设计师的设计结果

图 3-11-20　鹿班的设计结果

图 3-11-21　VINCI 的设计结果

4. 深绘

深绘智能于2015年成立，总部位于有"东方硅谷"美誉的杭州，在成都和广州均有分部。它不仅是一家技术驱动下的创新型科技公司，还是国家高新技术企业。

深绘专注于AIGC、时尚大数据、跨界技术和审美量化等多个跨界领域的整合与应用，并聚焦服务于时尚服饰行业。团队在AIGC、互联网技术、电商、时尚、设计、审美和大数据等领域有着多年的经验积累，为全球时尚品牌提供全套商品数字化与智能化的技术支持与产品服务，并积累了大量商品数字化过程中沉淀的数字资产。

目前，深绘拥有多款产品及服务，即"时尚商品中台""时尚行业大数据解决方案""电商商品数字化系统"（美工机器人）"商品数据开放平台""全网通"等。在时尚行业商品图片的认知上具有很高水平。在美学与互联网技术的交叉学科上，建立了独特的商业模式闭环。

深绘美工机器人（图3-11-22）是一款基于AIGC图像识别技术，为电商企业提供商品详情页的自动排版、切割、导出、上架等一站式服务的在线SAAS系统。用户在确定商品详情页模板、录入产品字段、批量上传图片素材包后，系统通过复制优秀设计人才的思维，以高精度识图代替人工实现自动排版、生成详情页，并最终一键铺货到各大电商平台。

深绘美工机器人系统根据用户实际需求提供诸多功能，例如，无图上新获取链接、自动打水印、产品数据云管理、详情页自动切片导出、智能批量化管理、场景化营销等。目前，深绘推出了针对大企业的"LE定制版"与小商家的"SE通用版"，实现企业精细化运营。

图3-11-22 深绘美工机器人界面

5. 京东玲珑

京东玲珑对设计上的助力主要表现在基础素材获取、线上广告图设计、线下物料设计、网站页面设计、营销活动设计、店铺设计、动图及视频制作和互动营销设计等8个维度，立志成为电商的合作伙伴，如图3-11-23和图3-11-24为京东玲珑智能出图界面和出图的效果。其服务主要体现在以下6个方面。

（1）智能合图：以100毫秒级别速度助力千人千面。

（2）智能抠图：助力热门透底图库，面向所有系统及商家开放。

(3)设计体验:尺寸拓展、智能配色、智能文案。
(4)动态广告:一张广告图即可生成一个活动页。
(5)智能展示:一张静态设计稿,就能生成一个动态图。
(6)视频设计:多张静态图片就可以生成有细节描述的商品展示视频。

图 3-11-23 京东玲珑智能出图界面

图 3-11-24 京东玲珑智能出图的效果

6. 美图秀秀的海报工厂设计制作系统

海报工厂是美图秀秀旗下的一款App图像处理软件,海报工厂App可以在将图片或者照片进行简单的处理之后使其拥有杂志封面、电影海报、美食菜单、旅行日志等新潮海报元素视觉效果,是一款非常棒的图像处理软件(图3-11-25)。其功能主要如下。

(1)杂志封面:量身定制的时尚封面,让用户成为众人瞩目的封面人物。
(2)电影海报:极致的电影视觉效果,让用户瞬间成为好莱坞大片主角。
(3)美食菜单:记录舌尖上的美味,让用户体会惊艳的视觉盛宴。

（4）旅行日志：用照片讲述旅途中的故事，让用户珍藏最难忘的旅行记忆。

图 3-11-25　美图秀秀海报工厂的 Logo 和下载截图

7. Canva（可画）海报设计制作系统

海报是一种大众化的宣传工具，无论是线上推广还是线下宣传，无论是打折促销还是新品上市，都少不了一张或一整套精美的海报。无论是大公司还是创业公司，快速进行高质量的海报设计和制作都需要投入大量的精力。

在线设计软件Canva可轻松完成海报的设计与制作，它不仅提供了海量的海报模板，还有千万版权图片、数万原创插画，以及上百种中英文字体可供选择。用户无须掌握设计技巧，只需选择喜欢的模板进行制作，就能轻松在线设计出一份精美的宣传海报（图3-11-26）。

（1）Canva设计制作海报的程序。

① 选择模板：单击"开始设计"按钮，登录或注册Canva。然后在模板中心选择设计师喜欢的海报模板，或者从头开始设计一个全新的海报模板。

② 挑选元素：设计师可以从左侧的图片库和素材库中挑选喜欢的图片或素材来装点设计师的海报，也可以从本地上传设计素材，定制专属于设计师的个性海报。

③ 自定义：在右侧的编辑区内，Canva支持几乎所有元素的自主编辑，设计师可以增删模块、编辑文案和标题，对文字进行字号、字体、颜色、对齐等操作，也可以增减页面、替换背景图片或颜色等，通过简单的拖拽操作即可让设计师设计的海报与众不同。

④ 发布设计：完成设计后，设计师可以将精心制作的海报以JPG、PNG（支持透明背景）、标准或高清的PDF格式保存到本地，或者通过邮件、链接的方式分享给他人查看、编辑（支持权限配置）；也可以将在线设计作品直接输出并分享到微博、微信、QQ、QQ空间等社交媒体，用更快捷的方式让更多的人看到设计师设计的海报。

（2）其他开放资源。

Canva设计制作海报是开源的，设计师还可以得到以下开放资源。

① 背景图片设计素材：在制作海报时，需要浏览大量图片类网站，收集图片素材或者找寻灵感。可是，这样的设计流程效率比较低。一方面，这些背景图片素材良莠不齐，需要花费大量时

间进行筛选甄别；另一方面，这些图片素材网的版权管理极不规范，这就为海报设计工作增加了侵权风险。Canva与国内顶级的图片版权方合作，为用户提供了种类齐全、画面精美的背景图片素材库，无论是设计小白、海报设计新手还是设计大牛都能免费使用这些图片素材。

② 插画素材设计模板：随着海报设计越来越深入地影响着线上线下的推广活动，消费者对海报的设计质量与风格也提出了更高的要求，插画素材或手绘风格受到越来越多用户的青睐。但是，插画素材的收集是一个漫长的过程。为此，Canva自主创作或签约购买了一大批插画素材资源，大家可以在所有平台上免费使用。

图 3-11-26　Canva 的出图效果

3.11.3　网页设计AIGC工具

1. Firedrop

成立于2015年且总部位于英国伦敦的Firedrop，已经在AIGC和设计的前沿领域为世界上一些顶级品牌提供了具有巨大价值的高度创新项目，目标是将人与机器完美地融合在一起（图3-11-27和图3-11-28）。

Firedrop通过分析先前设计的数据集来学习，测量每个设计方案上的数百个数据点，以生成整体美学方法的详细模型。然后它使用专有的聚类算法将具有相似美学特性的设计方案收集到各个组中，这些组称为设计签名。

在实际应用中，Firedrop不仅能够快速生成高度定制化的设计草案，还可以根据用户的实时反馈进行迭代，从而显著提高设计效率。这种技术尤其适用于品牌营销、网页设计和广告创意等领域，使得非专业设计师也能够轻松创建专业水准的作品。

图 3-11-27　Firedrop 界面

图 3-11-28　Firedrop 界面

此外，Firedrop还支持多语言交互和跨平台集成，能够与主流设计工具（如Adobe XD、Figma）无缝对接。这种整合让设计师既能利用传统软件的功能，又能享受AI赋能带来的创作自由。通过这一技术，Firedrop不仅帮助设计师节省了大量时间，还在设计结果的个性化与多样性方面实现了突破，为AIGC驱动的设计未来奠定了坚实基础。

2. B12

相比于常规的网页设计，B12（图3-11-29）仅需常规设计时间的25%，就能构建生成出色、有效的网站，这重新定义了网页设计的整体生产流程。AIGC可将重复的任务快速完成，减少时间成本，提高工作效率。让需求方在短短的时间内就拥有一个符合愿景和业务发展方向的专业网站。

图 3-11-29　B12 网站的界面

3. WiX

WiX是给客户设计网站的AIGC工具，使用WiX编辑器，用户可以享受全方位的设计自由。用户可以随时使用由WiX开发的Corvid，还可以在网站中添加高级功能（图3-11-30）。

图 3-11-30　WiX 界面

使用WiX编辑器设计非常自由，可以从500个设计师模板中挑选，利用全球创新的网站帮手，用户可自行选择需要的设计物品，利用影片背景、视差和动画等元素制作出适合的网站与网页，完全不用担心不懂代码。有了WiX编辑器，用户就可以自行设计心仪的网站与网页。

WiX免费网站帮手以简单的5个步骤打造专属网站。

（1）注册一个免费的WiX账户，选择想要制作的网站类型。

（2）回答几个简单的问题，从选一个心仪的设计模板开始，即可让WiX制作一个网站。

（3）在网站上自订内容，还可以新增影片、图片和文字等元素。

（4）准备好以上元素后，发布免费的网页与网站，可与世界分享。

（5）还可随着网站的成长新增更多需要的内容，例如网络商店、预约系统等。

3.11.4 Flipboard智能排版系统

著名矢量动画软件Flash，一度成为网页视频的主流技术和格式，世界上97%以上的台式机都安装有Flash Player，而且Flash也在国内动画相关专业的必修课和考试常见科目中活跃着，然而随着2010年其格式不被苹果iOS系统支持，又于2012年退出安卓平台，2015年底，改名为Animate CC，最终Adobe公司停止开发Flash技术，之后渐渐被如日中天的HTML 5（以下简称H5）技术取代，曾经多达200万之众的Flash平台开发者（Adobe公司官方统计），也面临重新学习新技术和转行。

AIGC辅助H5设计的核心技术为自动排版系统，下面以Flipboard的自动排版系统为例，阐述设计的流程。

Flipboard主要解决的是对多种屏幕尺寸的排版方案选择，系统内置一些模板库，通过判断输入内容的决策树，组合出大量的排版方案（一般达到2000个以上），然后通过评估（打分，通过预先制订评分规则），选取分数最高的方案，最后进行进一步的精细化排版（图3-11-31）。

图 3-11-31 Flipboard 自动排版系统

Flipboard操作流程

（1）大批量生成排版方案（图3-11-32），例如生成3栏的横向版面，用户还可以进行匹配组合，生成2000多种排版样式。

（2）使用排版方案生成的逻辑，把复杂的版面进行拆解，分解成更小的单元，使用的时候进行组合，拼装出目标版面。如从两栏的模板里选取适合的，加上从一栏的模板里选取适合的进行组合。

图 3-11-32　Flipboard 排版方案生成

基于决策树的规则体系如图3-11-33所示。

图 3-11-33　Flipboard 决策树的规则体系

（3）评估2000多个排版方案，从中选择最适合的方案。构建一个评估函数，由Page flow、每一页面中文字所占比例、不同尺寸版面内容展示的一致性和图片的评估等构成。Perlin noise算法可以用来表现自然界中无法用简单的形状来表达的物体形态，比如火焰、烟雾、表面纹理等。这里运用它为每一种版面方案进行打分（图3-11-34）。

图 3-11-34　Flipboard 排版方案

（4）进一步优化排版，通过栅格系统进一步地微调页面内各元素的位置与尺寸（图3-11-35）。

图 3-11-35　Flipboard 栅格系统

3.11.5　H5的AIGC系统工具

传统的海报、招贴、邀请函、贺卡、广告单页等宣传品的设计流程烦琐，且只能以静态的形式出现。现在使用H5做宣传，形式非常新颖，体验友好，不需要设计师、客户和技术开发员协同合作，自己就可以制作完成，没有设计基础也能操作，可以节省大量时间和资源。现有的易企秀、摩卡、兔展等开放的H5制作平台，用户能免费使用所有模板，做活动就直接在模板上修改内容和图片就可以了，传播效果又快又好，可以从创意内容到数据一站式解决，改变了设计师的工作方式，也提高了他们的工作效率。

1. MAKA H5的AIGC系统

MAKA是一款常用的H5在线智能设计工具。这款全能H5智能编辑器，以超越PPT的极简操作方式呈现，且拥有海量免费素材，方便用户打造专属设计。它功能强大，内容、排版、营销一步到位，可以给用户提供炫酷的交互体验、多元化营销设计，发掘潜在客户。一个账号，多平台操作，支持PC端（图3-11-36）、移动端，在线编辑功能丰富，小白易上手，只需登录MAKA官网，即可解锁海量精美模板。也可从移动端下载MAKA App随时下载、随时编辑，营销宣传轻松搞定。

图 3-11-36　MAKA 的 PC 端界面

MAKA的H5设计形式包括：翻页、长页、邀请函、婚礼请柬、节日祝福、人才招聘、手机海报、心情日签、节气祝福、招生培训、战报喜报、促销宣传、生日贺卡等。MAKA还备有新媒体素材、公众号首图、公众号小图、微信热文链接、文章长图、方形二维码、办公印刷、宣传单、画册、三折页、名片、优惠券、个人简历等功能。

MAKA拥有海量版权资源，全行业多品类，会打字就能用，一键出图，营销不求人。大品类，20多万精美设计模板。涉及18个行业、500多种营销场景，100多种正版可商用字体，可授权个人使用，5000多张高清图片素材、1000多个可商用视频素材，云储存作品，随时编辑，随时下载。MAKA只需三步，就能玩转好设计。

2. 易企秀H5的AIGC系统

易企秀是一个基于智能内容创意设计的数字化营销软件，主要提供H5创建场景、海报图片、营销长页、问卷表单、互动抽奖小游戏和特效视频等各式内容的在线制作，且支持PC、App、小程序、Web多端使用，用户可以根据自己的需要自由选择端口进行创意制作，并快速分享到社交媒体开展营销活动（图3-11-37）。

图 3-11-37　易企秀的 PC 端界面

易企秀通过AIGC、大数据、云计算、HTML5、SaaS等新技术，打造人人会用的创意设计软件，从创意设计出发，不断丰富产品矩阵，形成创意策划→设计制作→推广分发→数据分析→集客管理的轻营销闭环。

易企秀内置H5、轻设计、长页、易表单、互动、视频等六大品类编辑器和数十款实用小工具，产品简单好用，让毫无技术和设计功底的用户，通过简单操作就可以生成酷炫的H5、海报图片、营销长页、问卷表单、互动抽奖小游戏和特效视频等各种形式的创意作品，并支持快速分享到社交媒体开展营销。

易企秀可以满足企业活动邀约、品牌宣传、引流吸粉、数据收集、电商促销、人才招聘等多媒体多场景的营销需求。企业可以借助易企秀平台，打造创意内容供给链，通过社交分享裂变，盘活私域流量，其主要功能如下。

（1）H5场景制作：优化H5编辑器，降维编辑，升维展示，让用户几分钟零代码制作一个酷炫的H5，一键发布，自助开展H5营销。

（2）在线智能作图：多元多维场景，提供正版图片、字体等素材，以及字云、抠图、批量制作等高效小工具，只需简单拖拽即可完成宣传配图、电商促销、生活分享、新媒体营销和公众号运营等所需图片海报的制作。

（3）制作营销长页：一页到底的营销长页制作工具，一页展示、自由混排、多种分享，适用于营销单页、产品介绍、活动宣传、App推广等营销场景。

（4）在线问卷表单：问卷收集、客户调查、在线投票、在线留言、考试测评、信息登记等300多个行业模板供用户挑选，极简操作，三步即可做一个问卷，且数据管理高效、智能。

（5）互动抽奖小游戏：微活动抽奖、互动小游戏制作，选定模板，简单替换，即可快速生成活动页面，多种玩法，一键生成，适用于多种营销场景。

（6）视频智能创作：视频在线剪辑优化，多种特效可选，支持多平台同步播放，内置倒计时、特效文字、背景特效、经典场景、卡通动画等各种高光特效，还支持字幕组。

3. 兔展H5的开放平台

兔展是深圳兔展智能科技有限公司旗下的产品，是一站式企业营销增长平台，H5概念定义者，在2014年率先定义出H5这一内容表现形式。兔展具有H5、短视频、互动游戏、小程序等多种表现形式。该平台拥有4000多万注册用户与24万创意团队入驻。作为增长营销平台，将H5技术、大数据及AIGC集成融入企业营销过程，为企业提供拓展营销云驱动的营销服务（图3-11-38）。

兔展H5开放平台是在为企业服务过程中，将兔展平台的各项底层能力进行开放，向客户或合作伙伴赋能兔展内容编辑和数据能力，并提供标准接入方式的服务。将兔展内容和活动编辑器作为一个独立的服务进行开放，客户可以实现通过调用API打开兔展的内容和活动编辑器，将编辑内容或活动保存发布后回调客户产品页面，并向客户产品推送编辑后的数据信息。

兔展充分利用移动互联网技术和传播规律，打造有技术、懂传播的H5页面生成平台，打破移动营销的门槛，让任何一位接触到兔展的用户都能成为H5设计师，实现移动营销零门槛。兔展H5开放平台同时支持自主生成小程序，包括：全员营销小程序、社交电商场景小程序、微信官网小程序等，并提供解决方案和定制业务。

兔展在零代码编程的基础上，就能够实现更酷炫且更易传播的展示和推广方式，生成H5和

小程序等轻量化的应用,无须下载App即可使用,大大方便了用户。用户只需通过PC端简单操作兔展,便可将图文、音乐、动画等多种要素熔为一炉,制作成个性化的专属展示,并随时监测推广传播效果。兔展通过新颖的展示效果、强大的交互功能,直击用户的传播需求。

图 3-11-38　兔展小程序开放平台的 PC 端界面

3.11.6　一键智能生成App系统

目前,软件已成为人们生活中不可或缺的一部分,随之而来的是软件开发的需求越来越大,但是软件开发需要专业的技能和专业的工具。为了方便开发者和使用者,出现了很多制作软件的应用和一键生成App的软件,如图3-11-39所示。

图 3-11-39　Brain AI Imagica 的操作界面

一键生成App的软件,可以让没有编程基础的人也能简单地制作App。目前一键生成App的软件也有很多。

（1）极简App制作器：一款简单易用的App制作软件，提供了多种模板和组件，无须编程即可制作出App。

（2）AppCan：一款在线App制作平台，提供多种功能和插件，用户可以根据需求选择添加需要的功能，不需要任何编程基础。

（3）泰捷视频App：一款视频制作软件，可以将照片、视频、音乐等素材制作成高质量的视频App，支持多种特效和音效。

（4）AppsGeyser：一款在线App生成器，用户可以根据需求选择模板、主题和功能，并可以完全自定义，包括App名称、图标和启动屏。

除上述工具外，支持PC端网页和手机端小程序的一键转换工具还有FinClip SDK和Brain AI的Imagica App智能生成器等，可以将已有小程序代码导出为iOS与Android中可用的工程文件，并上架至各应用市场。由于导出的工程文件自动集成App，因此可以直接拥有小程序的运行能力，后续可继续上架更多小程序，自建自己的小程序生态，如图3-11-40所示。

图 3-11-40　微信小程序开发 App 的流程

1.Imagica

使用Brain AI公司的人工智能产品Imagica，用户不需要编写任何代码，只需要通过一句话生成思维画布，就可以构建一个完整的功能性应用（图3-11-41）。

（1）Imagica特点。

无需代码：无需编写代码，即可构建功能性应用程序。

实时数据：使用URL或拖拽添加真实结果以获得准确的结果。

多模能力：可以使用任何输入或输出，包括文本、图像、视频和3D模型。

执行速度：创建可以立即发布的即用型界面。

（2）操作流程。

① 进入首页，登录后即可进入操作界面。在这里可以看到，它提供了许多模板，包括商业应用程序、教育应用、旅游应用等，并且每个模板都有相应的视频教学。如果有其他更好的想法，可以单击"创建新项目"按钮用来创建自己的个性化AI应用。

图 3-11-41　Brain AI Imagica 的操作界面

② 选择创建流程，选择"思维画布"会更加直观，它与思维导图有些类似（图3-11-42），选择"自动意象"，即可使用提示词生成应用程序模板（图3-11-43）。

图 3-11-42　Brain AI Imagica 生成的 App 操作思维画布

图 3-11-43　Brain AI Imagica 生成的 App 提示词应用模板的创建（1）

③ 创建流程，如使用思维画布创建一个旅游应用，首先输入节点名称，也就是第一个问题，输入"目的地"，输入完毕后，单击白色方框右侧的"+"号，创建一个人工智能App（图3-11-44）。

图 3-11-44　Brain AI Imagica 生成的 App 提示词应用模板的创建（2）

④ 在这里输入想让Imagica回答的问题，比如，"根据目的地写出旅游计划"，如果只是根据目的地写出旅游计划显然是不具体的。这时就需要单击下方的"添加节点"按钮（图3-11-45）。

图 3-11-45 Brain AI Imagica 生成的 App 提示词应用模板的创建（3）

⑤ 可以具体到行程时间、兴趣等，节点添加完成后单击"+"号，将其拖动到问题中，然后将问题改为"根据目的地、行程时间、兴趣写出旅游计划，并用中文回答"即可（图3-11-46）。如果不加"用中文回答"，它会自动使用英文回答。

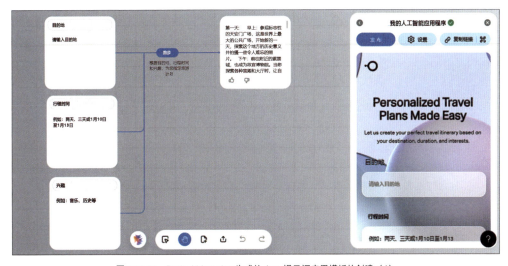

图 3-11-46 Brain AI Imagica 生成的 App 提示词应用模板的创建（4）

⑥ 在页面的右侧为预览模式，单击上方的设置按钮，即可更换模板样式、字体样式、添加 Logo 等，只不过除模板样式外，其他功能都需要升级为专业版或商业计划版。

2.Google网页转App

随着智能手机的普及，手机应用程序作为一种便捷的信息获取和服务方式，越来越受到人们的欢迎。然而，对许多企业和个人来说，开发一个原生App并非易事，特别是在时间成本和开发成本方面。此时，网页转App就成为极具吸引力的解决方案。

（1）网页转应用的原理。

网页转应用软件是指一种可以将网页（HTML、CSS、JavaScript）内容快速转换为手机应用程序的工具。这些软件通过一种被称为"Web View"的技术，将网页内容封装到一个原生应用程序容器中，并提供与手机设备的原生功能交互的能力。这样，用户在使用浏览器访问相应网址的同时，也可以通过安装App的形式获得类似的体验。

（2）常见的网页转应用软件。

市场上存在许多网页转应用工具，几个比较知名的工具如下。

① Cordova和PhoneGap：由Adobe公司开发的开源跨平台移动应用开发框架。Cordova能将网页内容封装到原生App容器中，并提供丰富的插件库，支持与设备原生功能交互。PhoneGap是基于Cordova的增强版本，提供了一些额外的服务和功能，如云端构建。

② React Native：由Facebook开发的开源框架，它使用JavaScript和React进行跨平台App开发。虽然React Native不是纯粹的网页转App框架，但它允许开发者在App中嵌入Web视图，从而实现将网页封装到App的目的。

③ WebViewGold：这是一款直接将网页内容封装到App的商业软件。WebViewGold提供了简单易用的界面来生成iOS和Android应用，支持的功能包括推送通知、离线访问等。

（3）网页转应用的步骤。

① 创建一个原生应用程序：网页转应用软件首先会创建一个空白的原生应用程序，这个程序可以在各个平台（如Android和iOS）上运行。

② 集成Web View组件：在创建的原生应用程序中嵌入一个Web视图组件（如Android的WebView或iOS的UIWebView和WKWebView），这个组件是一种内嵌浏览器，可以用来显示网页内容。

③ 加载网页内容：通过指定并加载所要转换的网页网址（URL），让Web视图组件显示相应的网页内容。

④ 原生功能交互：集成适当的插件和API，以实现与手机设备的原生功能（如相机、通讯录）交互。

⑤ 打包与发布：最后将生成的原生应用程序打包成APK（Android）或IPA（iOS）文件，提供给用户下载和安装。

Google网页转应用软件可以将任意网站转换为安装包，以应用的形式打开使用（图3-11-47）。

Google网页转应用这款软件没有广告，大小不到5MB，并且无须联网，即可生成想要的任何App。软件使用起来非常简单，支持自定义软件图标、名称、包名和版本号等。

以将"科技阿云"的"阿云的宝库"网页转应用为例，在左上角可以设置应用的图标，支持自定义设置启动图，然后把需要转换应用的网址粘贴过来，设置好之后点击"生成"按钮即可（图3-11-48和图3-11-49）。

第3章 AIGC国内外热门工具介绍

图 3-11-47 Google 网页转应用界面

图 3-11-48 填写 App 相关生成需求和数据（1）

115

图 3-11-49　填写 App 相关生成需求和数据（2）

如果只是单纯地想转成应用，那么只需填入网址，改一下名称，其余的保持默认，然后点击"生成"按钮，最后下载并安装就行了（图3-11-50）。

图 3-11-50　生成 App 后下载安装包

如果将自己的资源站转换为应用，直接安装到手机上，就跟普通App一样。安装好之后可以直接打开，后期只要包名不变，即可随时更新升级，打开后跟原网页的使用体验一样，非常实用。

同时，它也很适合用来制作自己的软件资源库，比如蓝奏云、123网盘。注意添加的网址最好本身没有太多广告，因为这款软件并不具备广告过滤功能。

3. "一门app" 网页App生成器

"一门app"是成都七扇门科技有限公司开发的致力于H5混合App基础框架领域的前沿探索，专注轻便的AIGC移动应用解决方案，它提供基于HTML前端页面在各种应用层级延展，包括安卓端、iOS端、Windows端、macOS端，以及各种物联网端的跨平台开发工具。

（1）"一门app"的主要功能。

①网站或网页生成App：用做网站的技术做App，模块化开发App原生底层框架，200多种原生App功能、2000多个映射JavaScript接口按需组装。

②200多种原生App功能模块化调用，H5生成App模式，Android、iOS双系统，无须懂安卓或苹果原生编程，快速迭代兼容，协助上架发布。

③"一门app"快速跟进Android或iOS系统版本更新，让App保持与新版系统兼容状态。

（2）"一门app"的操作程序。

①注册并登录：输入创建的新账户用户名，并设定密码（图3-11-51）。

图 3-11-51　"一门 app"登录注册

②创建应用：设置App的链接网址，创建App的应用名称（图3-11-52）。

图 3-11-52　"一门 app"创建应用信息

③ 预设版本：选定App的端口类型，iOS或Android版本、CPU构架等（图3-11-53）。

图 3-11-53　"一门 app"生成信息内容选项

④ 制作图标：生成App应用图标和启动图（图3-11-54）。

图 3-11-54　"一门 app"生成图标和启动图

⑤ 生成安装包（图3-11-55）。

图 3-11-55　"一门 app"生成 App 安装包

⑥App生成成功：在"我的应用"中查看生成情况，下载App安装包（图3-11-56）。

图 3-11-56　"一门 app"下载 App 安装包

3.11.7　"易嗨定制"文创艺术衍生产品设计生成式小程序

"易嗨定制"是上海嗨四点零科技发展有限公司推出的一款文创艺术衍生产品智能设计生成式PC平台（图3-11-57）和微信小程序（图3-11-58），只需4个步骤，使用者就能拥有一件世界上独一无二的属于自己的文化艺术衍生产品。

图 3-11-57　"易嗨定制"PC 端界面

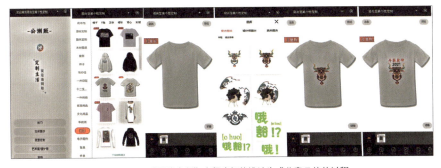

图 3-11-58　"易嗨定制"小程序智能设计生成儿童 T 恤的过程

2016年，"易嗨定制"首次接触到某品牌的数字增效工艺，开始给南方的印厂做数字增效工艺提案，那时刚起步，只有数字UV工艺。2017年，数字烫印工艺面世，数字增效工艺助力文创艺术衍生品更精美。"易嗨定制"的出现，基于以下新技术的发展。

首先，数字增效工艺的视觉效果呈现。由于油墨的高折光性能，新工艺让数字UV相比传统网印UV更加透亮。数字技术支持不同的网点密度，能够实现UV高高低低的层次感和细节感，让产品细节更加精致、有品位。

其次，由于数字烫印不同于传统烫印，对电化铝的金属面无损伤，也保留了电化铝原本的金属色泽。南方地区对包装的需求旺盛，对工艺的要求更加精益求精，大量美妆、茶叶、食品、酒类、珠宝类的数字增效应用了此工艺，业界对这个工艺呈现出来的效果赞不绝口。

再次，个性化定制是产品设计的新潮流，它与专业化服务齐头并进。伴随消费升级浪潮的冲击，应用产品市场有不少客人要求个性化定制。为此，"易嗨定制"开发了"易嗨定制平台"，它不仅是一个专注定制服务的专项平台，也是为设计师打造的一个免费创业平台。

"易嗨定制"文化艺术衍生产品智能设计生成的主要产品有家居用品、箱包饰品、电子配件、鞋类、服装等。下面是"易嗨定制"生成的两款定制文创艺术衍生品。

（1）九色鹿个性化定制产品：设计这一产品就是让中国的非遗传统文化更深层次地融入百姓的生活。"易嗨定制"希望以创新的设计为载体，让非遗文化看得见、摸得着，也让大家可以通过更易接受的方式去传承与发扬传统文化。这套产品采用最先进的表面处理琉璃凸印立体工艺，以此赋予产品高颜值，搭配精选的红木杯垫，匹配原产渠江薄片小罐茶，这款文创艺术衍生品一经问市很快成为人们节假日走亲访友、公司庆典伴手礼的最佳选择。

此外，"易嗨定制"还用人工智能生成式技术设计了九色鹿系列文创艺术衍生品，包括手机壳、笔记本、定制酒、红包、抱枕、杯子、鞋子、包包、衣服等。这些产品还采用了刺绣、蓝染等各类特色工艺。AIGC辅助设计已经成为"易嗨定制"在数字印刷领域的另一个特色。

（2）国潮风个性化智能定制产品：伴随着国潮风的兴起，"易嗨定制"开展了定制衣服、鞋帽、抱枕等量产业务，如今"易嗨定制"已经把业务延伸到了日常生活用品领域。疫情期间，还设计了印有"中国加油"的定制笔记本，收到了良好的市场反馈，为人们投身于文创产品的创新研发增添了十足的信心。

3.11.8 在线产品样机生成式工具

1. Artboard Studio

人们在进行作品展示、产品宣传的时候，都希望尽可能呈现最好的视觉效果，为了获得具有吸引力的视觉效果，需要借助一些样机素材工具。Artboard Studio既是一个专业级在线产品样机生成工具（图3-11-59），也是一个非常值得收藏的样机素材库。相对于其他网站给设计师提供样机模板，设计师可以使用Artboard Studio在线完成效果图的制作，找到自己喜欢的模板，然后将自己的作品上传并替换就可以。

Artboard Studio拥有海量模板，它最有竞争力的是它非常精致、逼真、漂亮的模板库，并且分类齐全，电子产品、印刷品、服装、包装、社交媒体配图等都可以用它来制作，并且这个模板库还在源源不断地丰富中。

图 3-11-59　Artboard Studio 的界面

Artboard Studio的使用方法如下。

① 首先在Artboard Studio首页，单击GET STARTED FOR FREE按钮，进入注册登录界面（图3-11-60）。

图 3-11-60　Artboard Studio 首页

② 支持Facebook和谷歌账号快捷登录，也可以用邮箱注册，即使不用邮箱验证也能正常使用（图3-11-61）。

图 3-11-61 Artboard Studio 的注册页面

③ 在模板列表中，选择Macbook Pro样机演示，单击START DESIGNING按钮开始设计（图3-11-62）。

图 3-11-62 Artboard Studio 的样机演示

④ 进入编辑界面，界面右侧类似Photoshop图层面板，选择电脑样机图层，单击下方的Place your design按钮上传设计师的作品（图3-11-63）。

图 3-11-63　Artboard Studio 的编辑界面

⑤ 单击左侧工具栏中的电脑小图标，再单击UPLOAD ASSETS按钮，上传本机图片并选择（图3-11-64）。

图 3-11-64　上传图片

⑥ 单击头部的选项卡，切换到样机页面，就能看到作品已经套用上样机了（图3-11-65）。

图 3-11-65　套用样机

⑦在左侧工具栏中单击加号图标，打开Artboard Studio官方样机素材库，包含电子产品、杯子、盒子、服饰、文具等各类样机素材（图3-11-66）。

图 3-11-66　样机素材库

⑧选择产品素材（如选择咖啡杯），根据需求调整好后，最后导出资源。导出面板在右下角，选择格式，单击EXPORT按钮就可以导出图片。Artboard Studio提供导出PSD、PNG、JPG这3种格式与效果预览（图3-11-67和图3-11-68）。

第3章 AIGC国内外热门工具介绍

图3-11-67 导出素材资源并确定出图格式

图3-11-68 产品效果预览

2. Placeit在线模型生成器

使用Placeit（图3-11-69）的在线模型生成器能够直接在浏览器中创建数千个模型，操作非常简单。Placeit有一个庞大的库，可供选择的样机超过13000个。设计师只需选择所需的图片，然后上传自己的作品即可。网站提供了大量漂亮的模板和素材（图片或视频），包括数码产品上的展示效果、服饰类效果（衣服、帽子等）、印刷品类效果（纸质书、电子书、名片、手册等），以及各类Logo、Banner等营销图片设计模板（图3-11-70）等。

125

图 3-11-69　Placeit 的界面

图 3-11-70　Placeit 做好的 Logo 的贴图

　　Placeit还提供了视频模型。同样，设计师只需从Placeit的库中选择一个自己喜欢的视频，然后上传自己的设计作品即可（图3-11-71），并且能快速生成电脑和手机样机（图3-11-72）。

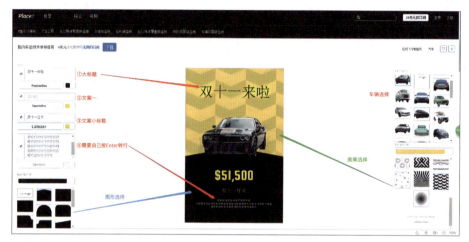
图 3-11-71　Placeit 生成的产品视频

图 3-11-72　非常快速地生成电脑和手机样机

3. Mockup Mark服装生成样机

　　Mockup Mark（样机标记）是仅用于服装的生成式样机（图3-11-73）。但是，他们也在开

发非服装模型。这是一个完美的Web应用程序，可以在T恤、帽衫和其他服装上快速生成设计师的设计。Mockup Mark有很多免费的可用模型，并且每周更新模板。使用此在线模型生成器非常容易。设计师可以快速调整设计并将其放置在T恤上。由于T恤及其他服装有各种颜色，因此设计师可以轻松更改服装的颜色，以优化设计效果。

Mockup Mark有30多个免费的服装样机，设计师可以定制和下载，没有任何限制。

图 3-11-73　Mockup Mark 的界面

（1）使用浏览器进入Mockup Mark网站，单击Upload your artwork按钮，选择要印制到衣服上的图案。如果没有适合的图片，也可以选用网站帮设计师准备好的范例图片（图3-11-74）。

图 3-11-74　选择印制图案

(2)完成上传后,便可以调整位置和尺寸大小(图3-11-75)。

图 3-11-75　上传并调整位置和大小

(3)完成后,单击Submit按钮,便会将该图案合成到预先穿着各式不同T恤的人物身上进行展示(图3-11-76)。

图 3-11-76　合成与图案展示效果

（4）调整相关尺寸、位置，可回到原上传位置（图3-11-77），单击Edit按钮来编辑。

图 3-11-77　再次调整图案的位置与大小

（5）展示的图片均可下载（图3-11-78）。

图 3-11-78　展示最终服装图案效果

4. Mediamodifier拖放式样机生成器

Mediamodifier是一个拖放式样机生成器，具有2000多个专业设计的样机模板（图3-11-79）。该在线模型生成器目前可免费使用。设计师可以创建和下载无限数量的高分辨率模型。但是，

图像将被加水印以供预览。Mediamodifier的工作原理与其他模型生成器一样：选择一个模板，上传设计师的图像，然后下载最终的高分辨率模型图像。使用此工具，设计师可以创建技术、徽标、印刷、产品、服装和社交媒体模型（图3-11-80）。

图 3-11-79　Mediamodifier 界面

图 3-11-80　Mediamodifier 生成的作品

5. Renderforest一站式样机生成器

Renderforest是Web上最独特的模型一站式设计平台（图3-11-81）。这些模型在场景中被捆绑在一起，以帮助设计师为产品创建多个模型图像和海报。设计师也可以使用搜索选项查找单个模型。与其他在线样机生成器网站相比，Renderforest的样机非常独特且富有创意。设计师可

免费使用和下载带有水印的图像，或付费订阅无限访问计划。

图 3-11-81　Renderforest 的界面

6. Smartmockups跨设备模型生成器

借助Smartmockups（图3-11-82），设计师可以在跨多个设备的同一个界面的浏览器内部直接创建令人惊叹的高分辨率模型。它提供了一些高级功能，例如多个上传选项、多种自定义选项以及5K高分辨率导出。

图 3-11-82　Smartmockups 的界面

Smartmockups自定义模型编辑器2.0已完全重建并重新上线，以改善设计师创建模型的体验。借助不断增长的专业模型库，设计师可以创建服装、家居和装饰、包装、印刷、社交媒体和技术模型。

Smartmockups可以集成类似于Dropbox的应用程序来改善工作流程。免费账户可让设计师访问一些基本功能和使用200种模型，付费计划可以提供高级功能。

7. Mockup Bro简易在线模型生成器

Mockup Bro是一个简单易用的在线模型生成器（图3-11-83）。它提供了多种样机供设计师选择，包括数字设备、印刷媒体、服装、家居和装饰及社交媒体。只需上传设计师设计的图像，对其进行裁剪，自定义背景色并下载即可。设计师可以在个人或商业项目中使用导出的模

型（图3-11-84）。Mockup Bro完全免费使用，没有任何隐藏费用和水印。

图 3-11-83　Mockup Bro 的界面

图 3-11-84　Mockup Bro 生成的作品

8. Mockup Editor

Mockup Editor样机编辑器是最直观的在线样机生成器（图3-11-85）。但是，它仅限于海报设计和相框设计。设计师将获得场景创建器创建自己的环境。设计师也可以将设计添加到预制场景中，然后以高分辨率5K图像下载场景。使用样机编辑器，设计师可以为任何尺寸的海报模型创建框架，也有很多框架类型和颜色可供选择。样机编辑器还包含其他元素，例如计算机屏幕、木质装饰品、前景元素、装饰植物等。

图 3-11-85　Mockup Editor 的界面

9..Mockuper

Mockuper是一个免费的在线模型生成器,可让设计师轻松快速地设计产品(图3-11-86)。设计师可以在界面模型、手机模型、平板电脑,甚至是海报模型或名片模型之间进行选择。

图 3-11-86　Mockuper 的界面

Mockuper易于使用,设计师只需选择上传自定义的预设,调整反射设置和其他有用的参数,然后放置设计师的屏幕截图,即可获得一个完整的模型。

关于这个在线样机生成器网站是由一直在寻找免费在线模型的设计师创建的。开始他只是想通过创建一个免费的模型生成器来解决自己和他人的设计问题。目前,Mockuper库中有900多个样机模板。

shotsnapp是一个简单的Mockup演示稿制作工具,具有高度直观、容易使用和用户友好的界面(图3-11-87),可以帮助用户快速为应用程序和网站设计漂亮的模型,并带有许多设备模型和设计选项。设计师只需选择基本模板,然后调整里面的效果参数,自定义完成后即可下载。

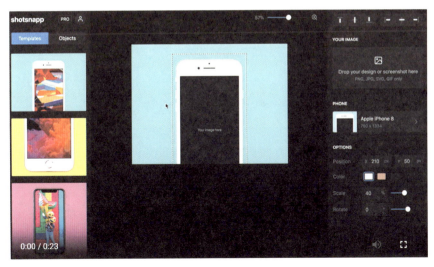

图 3-11-87　shotsnapp 的界面

shotsnapp在线模型生成器提供了漂亮的字体。手机、平板电脑、笔记本电脑、智能手表等设备均可使用。设计师甚至可以选择预先设计的模板来进行定制设计，而无须从头开始。

目前，shotsnapp只有手机与浏览器模板可选，选择其他如电脑、平板电脑与穿戴装置模板则显示Coming soon，表示这些模板还没有上架。在Phone下拉列表中选择手机类别，版型尺寸Default 设定为1∶1，需在Canva中把图片长度调高，背景颜色与不透明度都可调整，在Model 下方有对齐方式选项，选定合适的位置即可。

到目前为止，shotsnapp是设计师生成精美且框架化设备模型的最佳工具之一，且可以免费使用。但是，如果设计师需要更多功能，则可以购买Pro版本。

3.11.9　SketchUp中文草图大师

SketchUp中文草图大师是一个十分出色的三维建模绘图软件（图3-11-88），SketchUp拥有绘图工具、建模渲染工具、扩展插件和渲染器模板、海量3D模型库，可以制作灯光材质渲染的效果图等，并且拥有精致像素，还有动态和矢量画笔可以满足设计师的各种需求，有着更智能化的剖切功能。

图 3-11-88　SketchUp 生成的建筑模型

SketchUp操作非常简单方便，用户可以随心所欲地绘制任何想要的东西。SketchUp可以精确到千分之一英寸，因此设计师可以根据需要尽可能详细地设计、描述和计划。SketchUp不仅可以创建3D模型，还可以进行绘图计划、海拔、细节、标题栏等的排版布局。当设计师的模型改变时这些内容也会改变，调整非常简单。

SketchUp可以制作页面设计、绘制草图、绘制矢量插图和制作演示幻灯片等。创建吸引人的演示图，将设计师的模型变成生动的动画演示图，帮助设计师展示每一个细节。可以将SketchUp模型视图插入文档页面的任何位置。这些视图都是同步的，当模型改变时，所有的视图也都会更新，无须再从SketchUp中导出一百万张图片。

剖切面命名(Named Sections)是类似组件功能,新版本的剖切面可以添加名字和标签,这样更方便建模者查找、组织、编辑模型架构,在需要的时候迅速定位想要编辑的剖切面。

现在SketchUp Pro拥有了剖切面填充(Filled Section Cuts)功能,从风格对话框中,可调整编辑使用者想要填充的颜色和填充模板。

快速剖切(Fast Sections)是属于SketchUp功能性的整体改善调整,特别是针对那些模型体量复杂,剖切时需要隐藏大量几何体的需求。越是复杂的模型,就越能感受到整体速度的提升。

矢量图按比例缩放(Scaled Vector Drawing),需要在LayOut的模型中绘制一些线条吗?在LayOut中插入特定比例的图纸,或者在LayOut中从头开始按照比例绘制细节,这些都已在新版本中实现,使得绘制图纸更加方便。

.dwg文件导入到新版本LayOut中,用户会发现插图已经按图纸比例缩放好。现在SketchUp项目文件可以与CAD图纸线条吻合,用户可以在LayOut中充分体验.dwg文件图集的好处。这可以说是LayOut与其他软件功能相辅相成。

LayOut在用户绘制图纸细节或创建美观、比例精确的图纸的各个方面都更加完善。高级属性Advanced Attributes,SketchUp现在可以添加组件的高级属性,例如:价格、大小、URL、类型、状态和所有者(厂商)等属性。可想而知现在在项目中嵌入有用信息变得更容易、更实际。

生成报表能汇总组件数据,用户可以生成配置报告来计算计划、零部件清单和体量,或者通过逐层叠加部件价格来创建详细的估价算量报告。

BIM工作流程最大的特点就是文件可以在各个应用程序之间交互使用,现在用户可以放心使用SketchUp中的IFC文件,将其文件中带有的模型属性用于项目中的复杂状况。可以直接对LayOut图层中的线形进行设置,这一功能内置到了主程序中,不再依靠插件来完成。新版本SketchUp对卷尺工具也做了改进,用户可以在建模位置直接查看测量信息,便于更准确、更高效地建模(图3-11-89)。

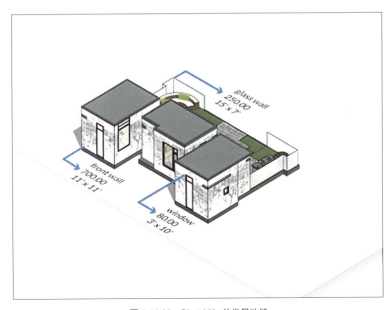

图3-11-89　SketchUp的卷尺功能

云协作（Trimble Connect）是所有设计软件的大势所趋，它能将设计师团队的工作效率提升到一个新的层面（图3-11-90）。

图 3-11-90　SketchUp 的云协作拓扑图

Trimble Connect专注于建筑设计与施工相关联，文档的管理与共享将会在整个项目周期中无缝衔接。作为SketchUp专业版、工作室版和企业版的用户均可以获得无限云端存储空间。

SketchUp for Web增加了一些桌面版没有的特性，如为图像导出添加了"实时预览"等（图3-11-91）。用户可以根据需要修改或重新构建模型，以获得所需图像大小/宽高比的快照。

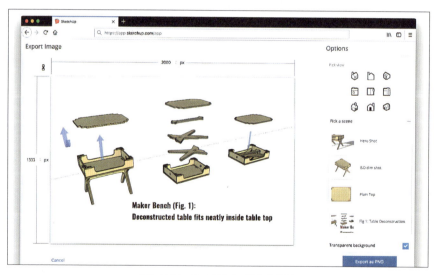

图 3-11-91　SketchUp for Web 的界面

SketchUp Viewer对AR/VR的功能提供更好的支持。现在这个App可用于比以往更多的虚拟现实设备，只要用户通过SketchUp Pro订阅VIP，就可以很方便地连接并访问每一个终端产品，如Oculus、Windows Mixed Reality、VIVE和Hololens，它们现在都支持运行SketchUp Viewer（图3-11-92），因此用户也可以很便利地使用这些最新的科技手段，增强用户体验项目的真实性。

第3章 AIGC国内外热门工具介绍

图 3-11-92　SketchUp 支持的混合现实（MR）工作场景

3D Warehouse凭借数百万个模型和17种语言的支持，是世界上最好的三维模型仓库之一（图3-11-93）。但是当模型数量庞大之后，找到用户正在寻找的内容却并不总是那么容易的。现在三维模型库拥有了更加详细的模型分类，用户可以通过多种过滤选项优化搜索，它还增加了真实产品过滤功能，以此让用户拥有更好的浏览搜索体验。3D模型库使用户可以花更少的时间在搜索上，并将更多的时间用于创造模型。

图 3-11-93　SketchUp 智能优化功能支持的三维建模

SketchUp在"大纲视图"中选择隐藏对象时，该对象将显示为透明网格。设计师可以对隐藏的物体轻松地进行更精确的编辑，而不是尝试调整看不见的对象（图3-11-94）。调整隐藏的物体将不再打乱设计师的建模工作流。

图 3-11-94　SketchUp 对隐藏物体进行精确的智能编辑

137

SketchUp在使用"旋转"工具时,有了更多的捕捉节点,就像"移动"工具一样,这在工具之间提供了更强大的一致性,为用户提供了更好的建模体验。单击并拖动鼠标以交叉窗口的方式选择对象时,设计师不会错误地移动任何东西。此外,当单击实际对象而不是对象的边框时,现在会进行选择和移动,从而加快了工作流程。

3.11.10 Qu+家装BIM云平台

科技的发展已经让空间环境艺术设计变得更简单。近年来,金螳螂、酷家乐、土巴兔等许多著名的大型空间环境艺术设计企业都大力推进以AIGC技术为核心的数字化设计、施工、管理和营销模式。这里以苏州金螳螂三维软件有限公司推出的"金螳螂·趣加(Qu+)"(图3-11-95)产品为例,介绍在室内环境设计中涵盖BIM(Building Information Modeling)云平台、VR平台及数字互动智能技术的综合运用。

图 3-11-95　Qu+ 家装 BIM 云平台界面

Qu+是针对建筑装饰行业创立的3D云设计平台,产品包含Qu+家装BIM云平台与Qu+VR系统。Qu+致力于向用户传递专业性、便捷性、高品质、高效率的产品设计理念,通过不断创新,带给用户丰富的体验和价值。Qu+涵盖BIM云平台、VR平台及数字互动技术等,致力于为企业提供设计、运营、营销展示的信息化解决方案,并以3D云设计工具为核心,以"内容+工具"的设计平台为载体,与众多国内外室内设计师共同打造生态化学习社区(图3-11-96)。

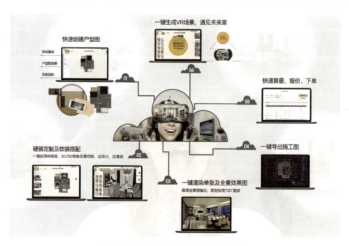

图 3-11-96　Qu+ 平台的功能示意图

Qu+家装生成设计BIM云平台的主要功能有：快速绘制3D户型、水电布线智能布局、全屋软硬装定制、一键导出施工图、一键渲染高清效果图、一键生成算量清单VR场景快速转换、协同管理提升效率等（图3-11-97和图3-11-98）。

图 3-11-97　Qu+ 家装 BIM 案例——远洋山水美式轻奢

图 3-11-98　Qu+ 家装 BIM 案例——课堂设计

1. 面向地产商的主要服务功能

（1）定制化服务：精美效果图、云设计平台内嵌企业官网，企业可以拥有自己的3D设计工具。

（2）多渠道营销：720°样板间展示，全景VR体验，更吸引眼球。

（3）精准对接施工：快速创建户型图、全屋硬装定制DIY、软装定制品精准下单、所见即所得渲染、一键生成施工图、一键导出工程量清单。

（4）体系化管理：大数据统计服务项目管理、设计方案管理、成本管理、CRM管理、协同服务等。

2. 面向装饰公司、家具品牌的主要服务功能

（1）体验式营销，提升订单转化率：3D样板间快速算量估价、720°全景体验VR、虚拟样板间、二维码扫码分享。

（2）快速制订方案，提升客户参与感：快速创建户型图、全屋硬装定制DIY、软装定制品精准下单、所见即所得渲染、一键生成施工图、一键导出工程量清单。

（3）家装业务系统，体系化管理：大数据统计精准营销、产品定位、市场布局设计方案管理、CRM管理、工程管理、产品素材与模型管理、协同服务、供应链管理等。

3. 使用Qu+进行设计的操作步骤（图3-11-99）

（1）首先了解快捷键。视角切换（Alt+W）、缩放滚动滚轮、撤回（Ctrl+Z）、复制（Ctrl+C）。自由视角下的快捷键：前（W）、后（S）、左（A）、右（D）、上（Q）、下（E）。

图3-11-99　Qu+实操入门界面

（2）Qu+实操界面如图3-11-100所示。

图 3-11-100　Qu+ 实操界面（1）

（3）创建方案：新建设计（图3-11-101）。

图 3-11-101　Qu+ 实操界面（2）

（4）搜索户型：导入CAD图纸、导入临摹图（图3-11-102）。

图 3-11-102　Qu+ 实操界面（3）

（5）户型绘制：设定描摹比例（图3-11-103），确认并开始描摹、动态演示、导入户型图、进行全局设置（图3-11-104至图3-11-108）。

图 3-11-103　Qu+ 实操界面（4）

图 3-11-104　Qu+ 实操全局设置（1）

图 3-11-105　Qu+ 实操全局设置（2）

第3章 AIGC国内外热门工具介绍

图 3-11-106　内线画墙

图 3-11-107　放柱子

图 3-11-108　开门

（6）地面定制：空间设定——地面空间命名（图3-11-109）、地面换材（图3-11-110），并进行地面定制（图3-11-111和图3-11-112），同时利用地面区域线进行分割（图3-11-113），最后生成门口入口地面图并保存（图3-11-114），地面动态演示如图3-11-115所示。

图 3-11-109　地面空间命名

图 3-11-110　地面换材

图 3-11-111　进入地面定制（1）

图 3-11-112　进入地面定制（2）

图 3-11-113　进入地面定制：地面区域线分割

图 3-11-114　进入地面定制：门口入口地面生成与保存

图 3-11-115　地面定制动态演示

（7）墙面定制（图3-11-116至图3-11-122）。

图 3-11-116　进入墙面定制

图 3-11-117　背景墙面定制

第3章　AIGC国内外热门工具介绍

图 3-11-118　背景墙面换材与凹进凸出的立体表现

图 3-11-119　背景墙面剖面设置

图 3-11-120　背景墙面角线设置与换材

147

图 3-11-121　Qu+ 背景墙面动态演示（1）

图 3-11-122　Qu+ 背景墙面动态演示（2）

（8）顶面定制（图3-11-123至图3-11-128）。

图 3-11-123　顶面空间设定

图 3-11-124　顶面空间区域划分

图 3-11-125　顶面灯带设置与编辑

图 3-11-126　顶面换材

图 3-11-127　顶面生成设计保存设置

图 3-11-128　顶面生成设计动态演示

（9）软装生成设计（图3-11-129至图3-11-132）。

图 3-11-129 选择、放置与排列家具

图 3-11-130 调整家具尺寸

图 3-11-131 软装配置效果图生成与演示（1）

图 3-11-132 软装配置效果图生成与演示（2）

（10）一键渲染（图3-11-133至图3-11-135）。

图 3-11-133 效果图制作——调整摄像机

图 3-11-134 软装配置效果图一键渲染

图 3-11-135 软装配置效果图渲染的动态演示与一键导出施工图

3.11.11　Qu+ VR平台

建筑装饰与VR设计：VR设计师与室内设计师协同合作，在投标中，制作专业的VR场景，打造精品VR样板间。这样可以为地产开发商缩短至少91%的时间成本，节省至少90%的资金成本，并将扩大100%的营销空间。

1. 全景图导览制作

步骤1：准备使用3ds Max与V-Ray插件渲染与输出全景图。设置自由摄像机（图3-11-136），摄像机目标为24毫米；摄像机的一般高度为1米～1.2米。

图 3-11-136　设置自由摄像机

步骤2：V-Ray渲染比例设置（图3-11-137），设置宽高比为2∶1（注意：这里的宽高比例一定要设为2∶1，否则无法直接使用）。一般来说，高清大图像素为8000×4000，大图像为6000×3000，小图像素为2000×1000。然后设置摄影机类型为球形，勾选"覆盖视野"复选框，设为360°（注意：这里的"覆盖视野"一定要设置成360°）。

图 3-11-137　设置比例与效果

2. 利用720云全景上传与发布全景图（图3-11-138至图3-11-140）

图 3-11-138　在 720 云全景上注册、登录与发布

图 3-11-139　在 720 云全景上将全景图上传

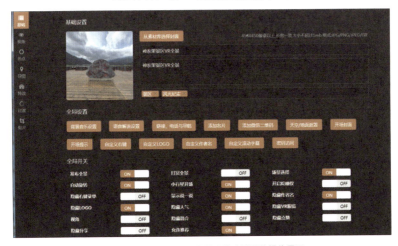

图 3-11-140　在 720 云全景上传全景图的操作界面

3. 建E网

步骤1：导入全景图（图3-11-141～图3-11-143）。

图 3-11-141　在建E网注册、登录与进入个人中心

图 3-11-142　选择功能、建E全景、场景与音频并上传

图 3-11-143　全景图导入完成

第3章 AIGC国内外热门工具介绍

步骤2：全景图合成（图3-11-144和图3-11-145）。

图 3-11-144　选择全景图合成功能、建 E 全景、合成全景

图 3-11-145　全景图导出分享

3.12 国内外主要AIGC工具比较

3.12.1 ChatGPT与Gemini的比较

ChatGPT 4.0与Gemini都是目前最先进的大型语言模型，两者在功能上存在很大程度的重叠。

ChatGPT 4.0的优势：训练数据规模更大，训练数据集规模为1.5万亿个单词，是Gemini的10倍；开放性测试结果更好，其在SuperGLUE、MLPerf等多个基准测试中取得了优异成绩。

ChatGPT 4.0的不足：参数规模较小，只有1.3万亿个参数，是Gemini Pro1.0的87%；推理和知识获取能力较弱，在推理和知识获取方面不如Gemini（图3-12-1）；代码生成能力较弱，在代码生成方面不如Gemini。

Gemini的优势：参数规模更大，拥有1.5万亿个参数，而ChatGPT 4.0拥有1.3万亿个参数；推理和知识获取能力更强，可以更好地理解常识和逻辑，并从文本中提取知识；代码生成能力更强；Gemini可以生成更高质量的代码，并支持更多编程语言。

Gemini的不足：训练数据规模较小，ChatGPT 4.0的训练数据集规模为1.5万亿个单词，虽然开放性测试结果尚未公布；Gemini尚未进行大规模的开放性测试，其真实性能还有待验证。

ChatGPT 4.0与Gemini的功能有着一定的关联性，未来两者在语言理解、生成推理以及知识获取代码生成方面竞争可能会更加激烈（见图3-12-1）。ChatGPT 4.0和Gemini未来发展的方向将会聚焦于持续提升语言理解和增强推理生成能力，以及知识获取、扩展代码生成能力，探索更多的应用场景，最终谁能赢得这场竞争，将取决于谁能提供更强大的功能和更好的用户体验。

图 3-12-1　ChatGPT 4.0 推理知识获取与 Gemini 语言理解基因的图像生成比较

3.12.2　DALL·E 3与Midjourney的比较

DALL·E 3与Midjourney是目前国际主流的绘图工具，两者相比，DALL·E 3拥有一些明显的优势，这些优势包括但不限于以下几点。

（1）DALL·E 3为用户提供了一个免费的平台，使用户能够以零成本创建出精美的AI图像。

（2）DALL·E 3可以通过浏览器轻松访问，与其他类似工具需要依赖Discord等应用程序不同，使更多的人能够无障碍地享受其功能。这简化了整个过程，为广大用户提供了更多的便利。这也意味着用户可以随时随地启动创作过程，而无须安装额外的应用程序。

（3）DALL·E 3的视觉生成效果偏向于未来主义风格，善于表现产品设计的效果图，并能生成产品的部分结构和三视图。

DALL·E 3与Midjourney生成效果对比

DALL·E 3	Midjourney
图3-12-2和图3-12-3提示词：Panel-style custom balcony storage laundry cabinet, Minimalist panel-style, clear material texture, on-site photography, realism, natural light, panel furniture home, HD viewing angle, sharp and clear, 8K image quality. 中文译文：面板风格定制阳台收纳洗衣柜、极简面板风格、材质质感清晰、现场摄影、真实感、自然光、面板家具家居、高清视角、锐利清晰、8K画质。	
 图 3-12-2　室内设计：正立面、易于生成尺寸图	 图 3-12-3　室内设计：侧立面、易于生成立轴图

图3-12-4和图3-12-5提示词：A dog run on the beach.
中文译文：一只狗在海滩上奔跑。

DALL·E 3	Midjourney
图 3-12-4　照片：平实、氛围有强化	图 3-12-5　照片：最接近真实

图3-12-6和图3-12-7提示词：Create a image in a style that resembles a realistic photograph, depicting a professional working swiftly in a non-traditional work environment, like a coffee shop, park bench, or home living room. The scene should have scattered sticky notes with quick sketches and notes around them, capturing the idea of seizing inspiration and making progress in brief moments. The atmosphere of the image should convey a sense of calm and serenity, moving away from a cartoonish style to one that is more lifelike and tranquil.

中文译文：以类似真实照片的风格创建图像，描绘专业人员在非传统工作环境中快速工作的情景，如咖啡店、公园长椅或家庭客厅。场景应该有零散的便签，上面有快速草图和笔记，捕捉到在短暂的瞬间抓住灵感并取得进展的想法。图像的氛围应该传达一种平静和宁静的感觉，从卡通风格转向更逼真和宁静的风格。

图 3-12-6　空间场景：可呈现提示词描述的内容，更适合呈现意象性的内容	图 3-12-7　空间场景：平实的画风，更接近提示词描述的内容，画风也更漂亮

DALL·E 3	Midjourney

图3-12-8和图3-12-9提示词：Minimalistic portrait of a 70s brunette woman, expressionless, 70s fashion, 70s hairstyle, sunrays, light teal and amber, soft hues, Cinestill 50D.
中文译文：70年代深色女性的极简主义肖像、无表情、70年代时尚、70年代发型、阳光、浅蓝绿色和琥珀色、柔和色调、Cinestill 50D。

图3-12-8　人像：秀丽、端庄、轻松、智慧

图3-12-9　人像：神态平和，生活气息浓郁

图3-12-10和图3-12-11提示词：box, monkey Logo, vector, color monkey, in the style of dark yellow, suprematism influence, Raymond Swanland, innovative page design, eye-catching tags, flat forms, Clint Cearley, happy, mono color.
中文译文：盒子、猴子标志、矢量彩色猴子、深黄色的风格、至上主义的影响、雷蒙德·斯万兰德、创新的页面设计、引人注目的标签、平面形式、克林特·切尔利、快乐、单色。

图3-12-10　LOGO：简约、概括、色彩单纯

图3-12-11　LOGO：丰富、繁杂、色彩多变

图3-12-12和图3-12-13提示词：movie poster in the style of lomography for 80s action blockbuster, starring famous actors, pretty actresses, collage of cast faces, car chase.
中文译文：80年代动作大片的电影海报、著名演员、美女演员、演员脸拼贴、汽车追逐。

DALL·E 3	Midjourney
图 3-12-12　海报：概括、平面化处理、视觉震撼力强	图 3-12-13　海报：细化、照片化处理、视觉真实感强

图3-12-14和图3-12-15提示词：Side view of a dynamic sports car in high-speed motion, natural light, realistic texture on the road and car surface, on-site photography style, HD clarity, and 8K image quality.
中文译文：高速运动中的动态跑车侧视图、自然光、道路和汽车表面的逼真纹理、现场摄影风格、高清清晰度、8K图像质量。

图 3-12-14　概念赛车：炫酷、未来感强烈	图 3-12-15　概念赛车：逼真、现实感突出

图3-12-16和图3-12-17提示词：Astronaut doodle rendered in Keith Haring's iconic style, featuring bold, simplistic lines, and shapes. Black and white color palette, while maintaining a doodle-like simplicity.
中文译文：航天员涂鸦以凯斯·哈林的标志性风格呈现，以大胆、简单的线条和形状为特色。黑白调色板，同时保持涂鸦般的简单风格。

DALL·E 3	Midjourney
图 3-12-16　插图：简练概括、设计感强烈	图 3-12-17　插图：夸张稚趣、卡通画特征

图3-12-18和图3-12-19提示词：Ultra-detailed closeup of a timer's eyes, showcasing intricate mechanics or digital elements. Captured in 8K image quality, with a focus on upscale realism, sharp and clear visibility of individual components, enhanced with natural light.
中文译文：计时器眼睛的超精细特写，展示复杂的机械或数字元素。以8K图像质量拍摄，注重高档逼真感，单个组件清晰可见，并通过自然光增强。

图 3-12-18　特写：意象、科技感强	图 3-12-19　特写：具象、真实感强

3.12.3 国内几款AIGC工具的比较

图3-12-20提示词：一个穿着汉服的人站在白色人造结构透视图附近、东方禅宗、流畅的山水画风格、宋代工笔山水画、电影渲染、有机流动的形式、中国北方的地形、浅蓝色和白色、地中海风景、超广角、波浪形树脂片。

图 3-12-20　文心一格、通义万象、科大讯飞星火、特赞分别的生成效果（1）

图3-12-21提示词：全身、超萌女孩、戴中国龙帽、舞动中国龙年、大眼睛、金币装饰、皮克斯动画设计、高像素、超精细细节、树脂、最佳质量的渲染、清晰明亮的背景、像素趋势。

图 3-12-21　文心一格、通义万象、科大讯飞星火、特赞分别的生成效果（2）

图3-12-22提示词：画出复古资生堂口红包装设计、玻璃钛材质、受到扎哈·哈迪德设计的影响、有机且符合人体工程学、浪漫的红色、黑色、白色、宝丽来风格。

图 3-12-22　文心一格、通义万象、科大讯飞星火、特赞分别的生成效果（3）

图3-12-23提示词：生成一个塑胶模型、浅灰色、药瓶设计、具有无线感应功能、有一个出药口、智能、白色背景。

图 3-12-23　文心一格、通义万象、科大讯飞星火、特赞分别的生成效果（4）

图3-12-24提示词：可爱的童鞋特写、塑料透明充气鞋底、可爱、布包鞋面、彩色鞋带、巴黎世家、街头服饰、收藏品玩具、辛烷值渲染、简单明亮的背景。

图 3-12-24　文心一格、通义万象、科大讯飞星火、特赞分别的生成效果（5）

图3-12-25提示词：穿着连衣裙走在T台上的女人、非传统的分层风格、解构剪裁、注重垂坠、流畅的轮廓和柔和的调色板、创造力、工艺和个性、宽松的姿势、改变了外面的衣服。

图 3-12-25　文心一格、通义万象、科大讯飞星火、特赞分别的生成效果（6）

图3-12-26提示词：现代中国产品摄影、银色透明珠宝、浮雕纹理、宝石上带有中国风图案。背景是宝石绿和深蓝色的、深色系、光影明显、色调柔和、奢华精致、写实细腻、细节复杂、专业的色彩分级、清晰的焦点、高品质、商业、超逼真、超高清。

图 3-12-26　文心一格、通义万象、科大讯飞星火、特赞分别的生成效果（7）

图3-12-27提示词：由锡罐制成的跑车、深焦、幻想、复杂、优雅、高度细致、数字绘画、艺术展、概念艺术、哑光、清晰的焦点、插图、炉石。

图 3-12-27　文心一格、通义万象、科大讯飞星火、特赞分别的生成效果（8）

图3-12-28提示词：未来产品设计、全身显示、科技感材料、简单仿生卡通智能扬声器、纯白特殊皮肤感材料、三维模型加渲染、对比和冲突的颜色、灰色背景。

图 3-12-28　文心一格、通义万象、科大讯飞星火、特赞分别的生成效果（9）

图3-12-29提示词：别墅、墙上壁炉里燃烧着木头、装书的木橱柜、白色地毯、木地板、金属吊灯、落地窗、冬林之窗、白雪、白墙、明亮的环境、自然光、极简风格、C4D、OC渲染、电影镜头、高清质量。

图 3-12-29　文心一格、通义万象、科大讯飞星火、特赞分别的生成效果（10）

图3-12-30提示词：一家酒店、超高清风格、水泥建造、扎哈·哈迪德设计风格、奢华质感、户外场景、置于沙漠中、现代建筑、现代极简主义设计。

图 3-12-30　文心一格、通义万象、科大讯飞星火、特赞分别的生成效果（11）

图3-12-31提示词：弗吉尼亚·弗朗西丝·斯特雷特（Virginia Frances Sterrett）著作插图，一位年轻女子斜靠在杂草丛生的池塘里，水面上有一团光。

图 3-12-31　文心一格、通义万象、科大讯飞星火、特赞分别的生成效果（12）

图3-12-32提示词：请生成《2050中国》书籍的装帧设计，带有未来中国风格。

图 3-12-32 文心一格、通义万象、科大讯飞星火、特赞分别的生成效果（13）

3.12.4　DeepSeek与ChatGTP比较

DeepSeek是由中国科技公司深度求索（DeepSeek Inc.）研发的人工智能大模型，2025年年初迅速成为全球开源AI领域的重要领跑者。该模型聚焦于实现AGI（通用人工智能）的长期目标，通过技术创新推动多领域智能化应用。DeepSeek在设计创意领域中的应用非常广泛，可直接向用户提供智能对话、文本生成、语义理解、计算推理、代码生成等应用场景的服务，支持联网搜索与深度思考模式，同时支持文件上传，能够扫描读取各类文件及图片的文字内容。

DeepSeek能力图谱、应用范畴与设计应用场景如图3-12-33～图3-12-35所示。

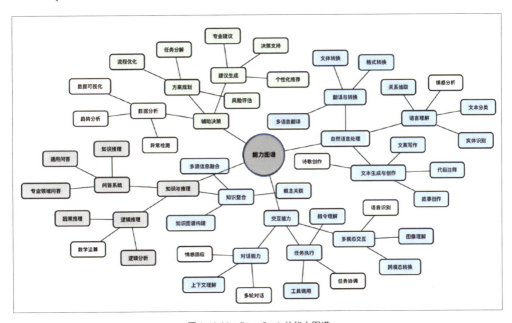

图 3-12-33　DeepSeek 的能力图谱

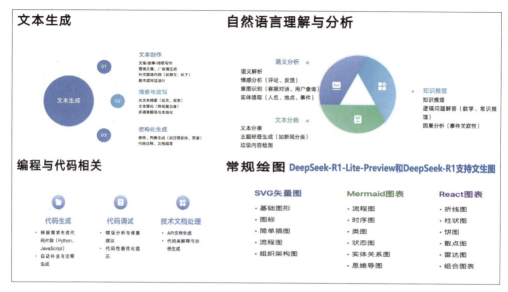

图 3-12-34　DeepSeek 的应用范畴

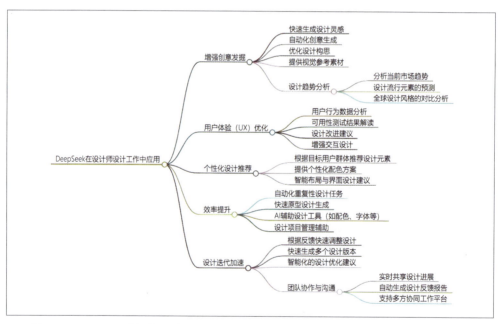

图 3-12-35　DeepSeek 在设计师设计工作中的应用场景（由 DeepSeek 生成内容、ChatGTP 生成思维导图）

（1）DeepSeek与ChatGPT模型规模对比。

DeepSeek采用混合专家（MoE）架构，参数规模覆盖7B到670B；旗舰模型DeepSeek-R1-67B使用动态路由机制，激活参数控制在20%以内；支持128k tokens长上下文窗口，显存占用较传统架构降低40%。

ChatGPT的GPT-3.5版本参数50亿，GPT-4采用MoE架构达1.8万亿参数；上下文窗口从4k

（GPT-3.5）扩展到128k（GPT-4 Turbo）；模型容量是DeepSeek最大开源模型的27倍。

DeepSeek与ChatGPT差异点在于ChatGPT通过超大规模参数实现知识广度，而DeepSeek通过架构创新在同等规模下提升效率。GPT-4的万亿级参数带来更强的泛化能力，但需要百倍于DeepSeek的计算资源。

（2）DeepSeek与ChatGPT核心技术对比。

DeepSeek核心技术是混合专家系统：动态分配计算资源，推理速度提升3倍；状态空间模型（State Space Model，简称SSM）的长文本处理能力超越传统Transformer 2.1倍；知识蒸馏技术是将670B模型能力压缩至7B，保持85%性能；中英双语预训练，采用1∶1语料配比，中文理解能力提升显著。

ChatGPT核心技术是强化学习（Renforcement learning with human feedback，简称RLHF）：人类反馈机制优化对话质量；多阶段训练是采用了预训练+监督微调+奖励建模相互集合的方式；多模态扩展上GPT-4 Vision支持图像输入；系统级优化上实现了DALL·E 3、代码解释器（Code Interpreter）生态整合。

DeepSeek与ChatGPT架构差异：DeepSeek专注架构轻量化，ChatGPT侧重系统整合。在长文本处理场景，DeepSeek的状态空间模型技术响应速度比GPT-4快40%；但在多模态支持方面，GPT-4目前领先。

（3）DeepSeek与ChatGPT性能指标对比。

数学推理方面GPT-4保持优势，但DeepSeek在代码生成领域反超；中文处理方面DeepSeek的提供线索（Clue）得分比GPT-4高8.3%；响应速度方面DeepSeek在同等硬件下推理速度是GPT-4的7倍。

（4）DeepSeek与ChatGPT成本效率分析。

在训练成本方面，DeepSeek-R1-67B的训练成本约120万美元（1024张A100训练21天）；GPT-4的训练成本预估6300亿美元至1亿美元（使用定制芯片集群）。在推理成本方面，DeepSeek的推理成本仅为ChatGPT的40%，在中文场景下单位成本效能比达GPT-4的2.3倍。其有效性量度（Measure of Effectiveness，简称MoE）架构可将显存占用降低至密集模型的30%。

（5）DeepSeek与ChatGPT应用场景对比。

DeepSeek优势领域是企业级部署，支持私有化部署，响应时间<2ms；中文场景应用中法律文书生成准确率92%，高于GPT-4的83%；长文本处理方面128k上下文保持93%信息提取准确率；开发者生态方面的支持，开源模型下载量超300万次。

ChatGPT优势领域是通用对话，在0+语言场景保持稳定性；创意生成方面，故事创作多样性得分比DeepSeek高18%；多模态交互方面图像理解准确率82%；品牌认知度方面，全球用户基数超2亿；行业渗透方面DeepSeek在金融、制造业渗透率达35%，而ChatGPT在教育、媒体行业占据60%的市场份额。

（6）DeepSeek与ChatGPT用户生态差异对比。

DeepSeek用户特征是开发者占比72%，企业用户占25%；开源社区贡献者超1.2万人；主要使用场景是代码辅助（41%）、数据分析（33%）。

ChatGPT用户构成是普通用户占比65%，开发者仅18%；日均活跃用户2800万；主要使用场景：内容创作（55%）、学习辅助（27%）。

DeepSeek的生态策略是通过开放模型权重吸引开发者，形成技术壁垒；ChatGPT通过应用商店构建商业生态，两者形成差异化竞争。

（7）DeepSeek与ChatGPT未来演进方向对比。

DeepSeek的发展路线，在2024 Q3推出千亿参数多模态模型。将训练能耗降低50%，建设百万级开发者社区。

ChatGPT发展方向，则是推进GPT-5多模态融合降低API成本至当前1/5，拓展企业级安全解决方案。

在技术追赶与差异化创新中，DeepSeek通过架构优化在中文场景、企业服务、成本控制等方面形成局部优势，而ChatGPT凭借先发优势和生态建设保持全球领先。对于中文企业用户，DeepSeek的性价比优势显著；对国际化和多模态需求场景，ChatGPT仍是首选。未来两者的竞争将推动大模型技术向更高效、更专业化方向发展（图3-12-36）。

图 3-12-36　ChatGPT 与 DeepSeek 对同一提示语的图文解读

3.12.5　国内外AIGC工具和智能体在实际应用方面的比较

DALL·E3、Gmini、文小言、智谱清言、豆包、MuseAI等国内外AIGC工具与智能体在实际应用中存在显著差异，图3-12-37是不同智能体对同一提示词的图文转译对比，图3-12-38是不同智能体对同一提示语的图文创意对比，而图3-12-39是不同智能体对"蛇年元宵节快乐的图像"这一提示语生成的不同图文创意。

（1）DALL·E3是OpenAI推出的一款图像生成模型，其能够根据用户提供的文本描述生成高质量的图像。DALL·E3在图像质量、细节表现和多样性方面都有显著提升，并且能够处理复杂的场景描述，生成具有高度创意和艺术感的图像。它支持多种艺术风格的图像生成，用户可以通过简单地描述指定图像的风格。DALL·E3在艺术创作、广告营销、游戏设计以及教育培训等领域具有广泛的应用潜力。

（2）Gmini的具体信息和应用场景可能因版本和开发者而异，但一般来说，它是一款侧重于某方面功能的AIGC工具，如文本生成、数据分析等。然而，由于信息有限，无法对其进行深入比较。

（3）文小言AI是一款免费的人工智能产品，它基于先进的自然语言处理技术，能够为用户提供丰富的AI服务。文小言AI拥有智能问答、文本分析、语音识别、文档处理以及情感分析等

多种应用场景。它可以帮助企业和个人解决各类问题,提高工作效率,并为企业和个人提供高效、便捷的智能化解决方案。

(4)智谱清言则集成了ChatGLM、AI搜索、AI画图等众多功能。其ChatGLM组件能够模拟人类的对话方式,与用户进行真实、自然地交流。智谱清言的AI搜索功能可以迅速查找并呈现相关资讯,AI画图功能可根据个人描述生成各式精美的图片。此外,它还具有数据分析、长文档解读等功能,成为各行业工作的得力助手。

(5)豆包AI是字节跳动推出的智能助手,具有智能对话、文字处理、知识问答以及图片理解等基础功能。豆包AI的多模态能力使其不仅能理解文字,还能看懂图片、处理音频。豆包AI平台提供了多种类型的智能体,用户还可以创建个性化智能体。豆包AI与字节系产品的深度整合大大提高了使用便利性,使其在学习、工作、生活和创作等多个场景中都能发挥重要作用。

(6)Midjourney是一个功能强大且操作简单的AI绘画工具,通过算法解析大量作品数据,用户可利用关键词生成各种风格的图像。它能快速生成画作,支持多种艺术风格,并提供中文界面。广泛应用于创意设计、插画、艺术创作和教学演示,为不同领域的专业人士和教育工作者提供创意和教学平台。用户通过在Discord上私聊Midjourney并输入描述词即可获得图像,同时Midjourney还提供多种指令和模式。

(7)Kimi智能助手是一款由北京月之暗面科技有限公司开发的高效人工智能软件,提供包括智能搜索、高效阅读、文件解读、资料整理、辅助创作和编程支持在内的多种功能。它支持多种文件格式,具备深入推理和超长文本处理能力,用户界面友好,适用学术研究者、互联网从业者等。用户评价其功能强大、操作便捷,是工作与学习中的得力助手。

(8)MuseDAM是一个智能数字资产管理平台,提供包括在线预览、云端编辑、智能搜索、AI辅助创意和团队协作分享等功能。它界面简洁、功能丰富,支持70多种文件格式的在线预览,用户可直接云端编辑,通过多维度智能搜索快速定位素材。此外,它还支持AI模型训练、辅助创意、智能作图、文本生成图像等功能,帮助他们高效管理设计素材、源文件、字体、图标、数字资产和3D源文件,并提供团队资产共享与协作的权限管理和高效转存功能。产品特色包括云端管理、灵感采集、数据安全,适用于多种场景。

图 3-12-37　部分主流 AIGC 工具和智能体对同一提示语的图文转译

图 3-12-38　部分主流 AIGC 工具和智能体对同一提示语的图文创意

图 3-12-39　国内外几款主流 AIGC 工具对请生成一款"蛇年元宵节快乐的图像"的不同图文创意

综合来看，这些 AIGC 工具和智能体在实际应用中各有千秋、互相竞争，技术更新迭代快速。同一提示语可能生成的文字和图像效果和风格不同，用户应根据自己的需求和场景，综合权衡选择合适的工具或智能体。

第4章
传统成熟的工具与AIGC工具的比较与融合应用

4.1 传统设计软件智能功能的发掘与应用

人工智能辅助设计工具的发展趋势，一是新开发的不断迭代的AI工具，二是传统成熟工具不断智能化的AI功能。在计算机和人工智能辅助设计方面，人工智能正在重塑人类社会的方方面面。在这个崭新的时代，AI也在不断地重塑传统成熟的设计工具。一方面，新的AI生成式专业工具在创意和想象方面有着极大的发展空间和优势；另一方面，成熟的传统工具也有着专业化、精细化和可落地实施的专长。在人机融合的图像识别和设计处理领域，传统的软件工程是通过设计规则（Rules），也就是使用硬编码来描述物体特征和研究计算机视觉问题的。因此，以人机融合的平面设计为例，了解Photoshop、CorelDRAW、Illustrator的图形创意智能工具、全新的创意选项和极快的性能，掌握这些软件最新的智能图像处理技术，使用全新、优雅的界面及多种开创性的设计工具，包括内容感知修补工具、新的虚化图库、更快速且更精确的裁剪工具、直观的视频制作工具等，特别是掌握三维建模与渲染软件的使用，能够实现从二维到三维、从静态到动态、从概念设计效果到工程实施施工制作图，以及具有正确比例和尺度识别零部件模型图像的转化，还是非常重要的。借助一些成熟、传统的设计软件工具，利用新增的智能功能进行润色，并使用全新和改良的工具和工作流程可以创建出优秀的设计和影片，还可以体验平面设计软件人工智能技术无与伦比的速度、功能和生产效率。

4.1.1 传统设计软件与AI软件的优势比较

1. AI软件的优势

（1）效率提升：AI能够快速分析大量数据，提供多种设计选项，显著缩短了设计周期。AI设计软件如boardmix AI可以自动生成流程图、PPT等，大大提高了人们的工作效率。

（2）精准建议：AI可以根据数据分析提供更准确的建议和指导，提高设计质量；其智能推荐功能可以帮助设计师做出更符合用户需求的决策。

（3）成本降低：AI通过自动化重复性劳动，减少了人工成本，尤其是在大规模生产中更为明显。

（4）优化设计：AI能够根据预设标准自动调整设计元素，产生更优秀的设计方案。

2. 传统设计软件的优势

（1）创意与审美：传统设计师依靠自己的审美和经验来设计作品，这为设计带来了独特的个性和创造性。

（2）质量控制：虽然传统设计过程可能耗时耗力，但最终产出的作品往往质量较高。

（3）与客户沟通：传统设计师能够更好地理解客户需求，进行个性化定制和调整。

结合两者的优势，设计师可以利用AI软件提高工作效率和准确性，同时依靠传统设计的创意和审美来保证作品的独特性和高质量。这种融合可以让设计师在保持创意自由的同时，也能享受到AI带来的便利和高效。

4.1.2 传统设计软件与AI软件融合使用的方法

（1）选择合适的AI软件：首先，需要选择一个与传统设计软件兼容的AI软件。既可以是一个独立的AI工具，也可以是一个插件或扩展。同时，确保所选AI软件能够满足设计需求，并提供与设计软件集成的功能。

（2）集成API：许多AI软件提供API（应用程序编程接口），允许设计师将AI功能集成到传统设计软件中。通过使用API，设计师可以在设计软件中直接调用AI功能，从而实现无缝集成。

（3）使用插件或扩展：某些AI软件可能提供插件或扩展，可以直接安装到传统设计软件中。这些插件或扩展通常提供一些预定义的AI功能，可以帮助设计师更轻松地将AI技术应用于自己的设计项目。

（4）数据交换：如果AI软件和设计软件之间没有直接的集成方式，仍然可以通过数据交换的方式实现融合。例如，将设计软件中的数据传输到AI软件中进行处理，然后将结果返回到设计软件中，从而实现两个软件之间的协同工作。

（5）自定义开发：如果有特定的需求，可以考虑自定义开发，以实现传统设计软件与AI软件的融合。这需要使用者有一定的编程技能和对两个软件的深入了解，以提供更灵活的解决方案。

（6）培训和实践：为了充分利用AI软件和传统设计软件，设计师需要花时间学习如何使用这些工具，包括阅读文档、观看教程视频或参加培训课程。通过不断实践，人们能够更好地掌握这些工具的使用方法，并在实际项目中发挥它们的潜力。

总之，将传统成熟设计软件与AI软件融合使用需要一定的技术知识和实践经验。通过选择合适的AI软件，使用API、插件或扩展，进行数据交换、自定义开发，以及培训和实践，设计师可以实现这两个软件的协同工作，从而提高设计效率和质量。

4.1.3 传统设计软件与AI融合使用案例

Adobe Photoshop：作为图像编辑和处理领域的佼佼者，Photoshop引入了AI驱动工具，如Select

and Mask和Content-Aware Fill，这些工具利用机器学习技术来改善用户的选择和填充体验。

Autodesk AutoCAD：这款广泛应用于建筑、工程和制造业的设计软件，通过AI插件可以优化设计流程。例如，使用Generative Design功能，它可以自动创建多种设计方案供设计师选择。

SketchUp：它是一款3D建模软件，通过集成AI技术，如使用AI辅助的推断引擎，可以帮助设计师更快地创建和修改复杂的3D模型。

CorelDRAW：这款图形设计软件利用AI技术来简化矢量图形的创作过程。例如，其LiveSketch工具能够实时将手绘草图转换为精确的矢量曲线。

InVision：它是一个原型设计和协作平台，结合了AI技术来帮助设计师更快地迭代和测试他们的设计，通过用户反馈来优化产品。

这些例子展示了AI如何帮助设计师提高设计效率、创造力和设计的精确度。通过这些先进的工具，设计师可以将更多的时间和精力投入到创意和策略上，而不是烦琐的技术细节上。

4.2　Adobe 2024全家桶主要软件新增的智能功能

Adobe 2024全家桶（图4-2-1）软件包含一系列AI功能更新，旨在提升创意工作的效率和质量。例如，Photoshop 2024 Beta版本新增了"创意填充"（Generative Fill）功能，这是由Adobe Firefly提供支持的生成式AI绘图技术。此功能可以帮助用户快速生成图像内容，例如替换背景或填补图像中的空白区域。Illustrator引入了一些新功能，这些功能将在2024版的更新中提供，包括将文本转换为矢量图形，以及从图像中识别字体。这些功能利用AI来简化复杂的设计任务，提高了设计师的工作效率。After Effects 2024的主要更新是Roto笔刷3.0，这个新的AI模型能够更快、更准确地从视频素材中提取对象，需要的校正也更少。这将极大地加速视频编辑中的关键帧动画制作过程。Premiere Pro 2024的更新重点在于提高软件的速度和可靠性，虽然没有具体提及AI功能的细节，但可以期待AI辅助的编辑功能，如智能剪辑建议或语音识别增强。

图 4-2-1　Adobe 2024 全家桶界面

171

除了上述提到的软件，Adobe全家桶中的其他软件如Audition、Dimension等也包含各自的AI功能更新，以进一步提升其音频处理和3D设计的能力。

由此可见，作为传统专业化的软件——Adobe全家桶2024版，已经高度地深化AI集成，通过智能化工具和功能，帮助创意专业人士更好地发挥他们的创造力，同时简化工作流程，提高工作效率。随着AI技术的不断进步，未来Adobe软件的AI功能将会更加强大和多样化。

4.2.1 Photoshop软件的人工智能功能与应用

Adobe公司会在每年10月左右发布新版本，核心产品Photoshop每次升级都会发出一个大招。Adobe Photoshop 最新的版本，不延续Adobe CC命名，并给人们带来了AIGC五大新的智能：一是启动界面的变化（图4-2-2）；二是预设面板的优化；三是快速操作；四是天空替换；五是AI滤镜。每次Photoshop版本升级都会替换一张新的启动界面图片，每张图片都极具特点又讨人喜欢。本次更新的启动界面图片是两只火烈鸟的图片。此外，首次采用了白色背景，可能这也代表了设计风格的转变。在启动界面上，可以看到Photoshop的智能功能：智能预设（图4-2-3）、智能作图、智能对象、智能填充、智能锐化、智能参考线、智能抠图、智能图层、神经网络滤镜、3D智能转换等。智能预设安装包由原来的1.75GB变成了3.0GB，接近原来两倍的大小，新的智能功能大大加强；新的智能对象选择工具使转换行为一致，并智能改进一些属性面板；还有智能对象到图层、智能增强转换变形、预设版面的优化、对象选择工具的优化、属性版面的优化、智能对象转图层、变形功能的优化、云文档的智能储存等。预设增强了智能设计，使用起来更简单、更直观，布局更加井然有序。它可以轻松地使用新的渐变色、调色板、模式、图层样式和形状，还可以转至Windows，进行渐变、图案、形状、式样、色板等操作。

图 4-2-2　Photoshop 启动界面的变化

图 4-2-3　Photoshop 的智能预设

在智能优化的自动抠天空和智能替换天空功能中（图4-2-4），将天空识别、智能替换功能进行了整合；增加了一个自动选择天空的快速选择工具，在处理天空类的图片时，通过它可一键智能选择天空或天空以外的主体。在对人像和风景图进行修图的过程中，因为天气不够好需要替换天空的时候，Photoshop新增的自动抠天空和替换天空功能，方便了用户。Photoshop自带众多天空素材，不需要用户再到网上找图，直接替换即可。设计师也可以将自己的天空素材导入Photoshop，随时使用。

第4章 传统成熟的工具与AIGC工具的比较与融合应用

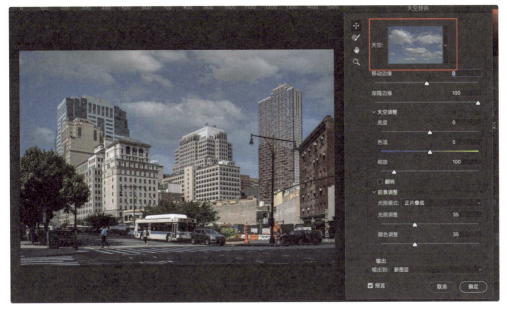

图 4-2-4　Photoshop 的自动抠天空和智能替换天空功能

　　自动抠天空和智能替换天空案例（图4-2-5）：找一张带有天空的图片。选择"编辑→天空→天空替换"命令，出现一个小面板，顶端包括3类预置天空，即蓝天、晚霞和壮丽，方便设计师替换想要的天空。

图 4-2-5　Photoshop 的自动抠天空和智能替换天空案例

　　内置的天空素材多达3类16种，基本涵盖摄影爱好者日常所需（图4-2-6）。被替换掉的不只是天空，画面中其他元素的色温、明暗等也能随天空一同变换。如果对自动处理效果不满意也没关系，软件自动对亮度、色温、蒙版分了图层，哪里不对改哪里。

　　智能选择对象工具（图4-2-7）案例：从官方给的效果图展示不难看出，新增对象选择工具（原"魔棒工具"位置），用法很简单，设计师只需框选想抠出形象的主体，Photoshop会自动载入选区，在复杂的背景下也能轻松选中对象。

173

图 4-2-6　Photoshop 的自动抠天空和智能替换天空素材与处理

图 4-2-7　Photoshop 智能选择对象工具

自由智能变换优化案例：Photoshop的"等比例自由变换"已经不用按住Shift键，但只针对单图层，而新增支持多图层操作，如果不习惯不按Shift操作自由变换，可以选择"编辑→首选项→常规"命令，勾选"使用旧版自由变换"复选框（图4-2-8），切换为旧版操作方式。

图 4-2-8　Photoshop 自由智能变换优化案例

智能切换旧版自由变换案例（图4-2-9）：Photoshop的文档属性面板整合了色彩通道、尺寸单位、图像大小等基本参数设置，这样用户可以更直观地修改图层文档设置，不用像之前那样一项项查找修改。关于属性面板优化的智能功能，算是很不错的人性化的新的智能功能。

第4章　传统成熟的工具与AIGC工具的比较与融合应用

图 4-2-9　Photoshop 智能切换旧版自由变换案例

　　智能对象转图层（图4-2-10）案例：新版的Photoshop可以直接在智能对象图层上单击鼠标右键，选择"转换为图层"命令，就可以完成图层与智能对象切换，这项优化大大提高了设计师的工作效率。

图 4-2-10　Photoshop 智能对象转图层

　　智能增强优化变形（图4-2-11）案例：Photoshop优化了抠图后的"变形"功能，用户可以自定义添加控制点。在定义的功能区域内置更多的控件，查找并自动选择一个对象，用户可以在各处增加控制点，或者使用可自定义网格分割图像，然后通过各个节点或较大的选区进行转换。应用时需要选择"编辑→转换→变形"命令。

图 4-2-11　Photoshop 智能增强优化变形

175

神经网络AI滤镜案例（图4-2-12至图4-2-14）：Photoshop的这个功能类似于美图秀秀中的"人像美容"功能，选择"滤镜→神经网络AI滤镜"命令，界面右边会出现一个长面板。这个功能可以改变人的年龄、表情、肤色、胖瘦等，还可以增发（头发）。在操作数秒过后，本例照片当中的4个人物就会被人工智能一个不漏地识别，想要对人物面部进行编辑，单击右侧的头像，在下拉列表中切换选择即可。而可供编辑的面部细节选项多达3组9种：①表情组：开心值、惊讶值、愤怒值；②主题组：年龄、发量、面部朝向；③实验组：个人特征、凝视方向、光线方向。除"保留独特细节"值取值范围为0～100，其他8种选项，调节区间都是-50～50，这就意味着，用户既可以让人物开心雀跃，也可以将人物的开心值"清零"。

图 4-2-12　Photoshop 神经网络 AI 滤镜应用案例——动态、视角、表情等

Adobe人工智能的优势似乎还"只不过"是将原本按"天"计算的工作量压缩到了按"秒"计算而已。但如果设计师打开"实验室"滤镜库，就会发现Adobe的智能功能远不止于此，还有更多、更加神奇的AI滤镜正排着队向设计师跑来。

图 4-2-13　Photoshop 神经网络 AI 滤镜应用案例——增发、材质、色彩等

智能上色案例（图4-2-14）：Photoshop的这项功能在神经网络AI滤镜中，通过侧边按钮切换即可。如果对所上的颜色不满意，随意单击任意位置着色，系统就会智能填充，简直完美。

图 4-2-14　Photoshop 智能上色

图像智能超级缩放案例（图4-2-15）：越是高清图片素材，价格就越高，以低价买入低清版本，将其放大后使用，清晰度又不够。打开Photoshop，单击"超级缩放"功能下的"加强图像细节"与"移除JPEG伪影"按钮，以前放大图片时总是莫名其妙出现的烦人噪点全部消失不见了，即使将人物放大两倍，皮肤依旧柔光水滑，发丝根根分明。

图 4-2-15　Photoshop 智能缩放

智能画肖像案例（图4-2-16）：使用神经网络AI滤镜，除了可以智能识别人脸并改变人物的表情、年龄、发型、面部朝向等细节，还有智能画漫画、智能画素描、智能画雕塑、智能蒙尘、智能除噪点与划痕等新功能，该功能感觉是模糊和液化功能的复合版。

Photoshop智能插件神器Nik Collection 3.3案例（图4-2-17）：调形、调色是后期处理不可或缺的重要环节，但是调形、调色的门槛相对较高，不仅需要掌握各种调形、调色技巧，还需要有较强的形态、色彩敏感度。Nik Collection 3.3是一套完整的图像处理插件，被称为最强大的图

像后期滤镜，主要专注于图像后期处理、调色，其核心是预设，具有超过250种风格的预设，只需轻轻单击，即可获得令人惊叹的效果。2023年11月更新的Nik Collection 3.3版本，完美支持最新版本的Photoshop，同时支持Windows系统和macOS系统。Nik Collection具有非常丰富的后期调色能力，主要有图像调色滤镜Color Efex Pro、黑白胶片滤镜Silver Efex Pro、选择性调节滤镜Viveza、色彩胶片滤镜Analog Efex Pro、HDR成像滤镜HDR Efex Pro、降噪滤镜Dfine、锐化滤镜Sharpener Pro、P透视矫正ERSPECTIVE EFEX等滤镜（图4-2-18）。

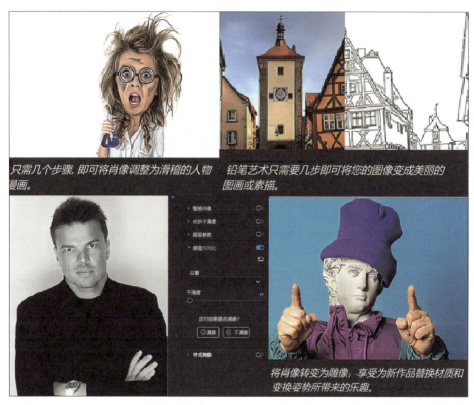

图 4-2-16　Photoshop 2024 智能画肖像

图 4-2-17　Photoshop 2024 Nik Collection3.3 智能插件制作的效果

第4章 传统成熟的工具与AIGC工具的比较与融合应用

图 4-2-18　Photoshop Nik Collection 3.3 智能插件的滤镜

Nik Collection 3.3集成了几乎所有设计师想要的功能。为设计师提供了强大的工具，可进行精确、自然的照片增强和校正，而无须复杂的选择或遮罩。

除了上述功能，Photoshop的用户界面（图4-2-19）也进行了重大改版，增加了新的特性和工具，以提高用户体验。这些更新使得Photoshop的AI应用在图像编辑领域更加广泛和深入。随着技术的不断进步，Photoshop带来了更多创新的AI功能，进一步提升用户的编辑体验。

图 4-2-19　Photoshop 的用户界面

Photoshop新增的有14个AI功能

（1）创意填充：这是由Adobe Firefly提供支持的生成式AI绘图技术。用户可以框选图像的某个部分，并输入描述性的文字，AI便会生成与描述相匹配的图像内容，如替换背景或填补图像中的空白区域。

179

（2）智能图片边缘无限扩展：AI能够帮助用户轻松删除图像中不想要的元素，使得图像编辑更加便捷。

（3）智能图片抠像替换背景：利用AI技术进行抠图，可以更精确地选取对象的边缘，实现更自然的背景替换。

（4）神经滤镜：新版Photoshop还增加了最新的神经滤镜，这些滤镜利用AI技术改善图像处理的效果和提高处理的效率。

（5）搭配颜色和色调，营造全新的氛围。

用户可以从内置预设中选择或使用自己的照片，单击一次，然后微调色调、饱和度和亮度。

（6）为值得分享的帖子创建风格化的文本（图4-2-20）。

图 4-2-20　利用 Photoshop 创建风格化文本

用户可以在添加文本后通过引导式编辑在水平、垂直方向或者在路径或形状上对齐文本，还可以使用渐变、纹理和图案对文本进行扭曲和样式的变换。

（7）一键选择天空或背景。

通过自动选择（图4-2-21），可以轻松增强或替换一个区域（由Adobe Sensei AI提供支持）。

图 4-2-21　Photoshop 自动选择对象

(8) 在一个地方实现一键式快速操作（图4-2-22）。

流行的一键式编辑现在触手可及，如即时模糊或去除背景、平滑皮肤、去雾或为照片着色等。

图 4-2-22　Photoshop 一键式快速操作

(9) 创建并共享可滚动的照片卷轴（图4-2-23）。

通过照片卷轴可以快速浏览喜爱的照片，每张照片都有自己的文本、效果和图形，用户可以将它们保存为MP4或GIF格式，以便轻松共享。

图 4-2-23　Photoshop 照片卷轴

(10) 访问免费的Adobe库存照片（图4-2-24）。

尝试一个新的背景，制作拼贴，或者创建一个鼓舞人心的报价图形，从Photoshop元素内访问数千张美丽的库存照片。

图 4-2-24　Adobe 库存照片

（11）更新，以全新的外观享受全新的编辑体验（图4-2-25）。

现代字体、图标、按钮和颜色让人眼前一亮。此外，用户可从亮模式和暗模式中进行选择。

图 4-2-25　Adobe 更新

（12）在网络配套应用程序中添加富有创意的覆盖（图4-2-26）。

添加有趣的图案覆盖物或透视覆盖物，勾勒出用户的主题，营造深度错觉。

图 4-2-26　Adobe 覆盖功能

（13）在移动配套应用程序中进行一键修复（图4-2-27）。

一键快速操作可自动改善色调、删除背景、修复白平衡等。此外，还可以在手机上从更广泛的文件和文件夹中获取照片。

图 4-2-27　Adobe 一键修复

（14）自动同步用户的照片和视频（图4-2-28）。

在元素管理器、网络和移动配套应用程序之间进行同步。

图 4-2-28　Adobe 自动同步

此外，Photoshop提升了性能和稳定性。如移除工具中新的交互，使用移除工具在要使其消失的对象周围绘制一个圆圈，而无须将该对象完全刷满。通过这种新的交互，用户甚至无须闭合圆圈，因为 Photoshop 将自动确定连接圆圈的距离并填充圆圈。这样一来，交互便不容易导致错误，并且有助于节省时间。如果在圈住对象时意外地建立其他选区，请将选项栏中的画笔笔触模式从"相加"更改为"相减"，以进行更正。

Photoshop的上下文任务栏中添加了一些新功能，以帮助用户完成蒙版和裁切工作。上下文任务栏中添加了更多内容（常用工具），可在用户处理蒙版和裁切工作时提供适当的帮助。在软件启动方面，禁用了预设同步，该功能将不再可用。用户通过按需初始化视图，即可体验Photoshop 中通过优化加载行为而提高的启动性能。

4.2.2　Illustrator软件的智能功能与应用

Illustrator对AI文本功能有了几点重要的升级，这几个升级对图像分辨率的提升和文字排版工作有着非常大的帮助。比如，全新的混色功能、可自定义的工具栏、可直观地浏览字体、实现全智能编辑功能等。新增的智能功能有：智能字形对齐、垂直对齐文本、字体高度变化、与字形边界对齐等。

1. 矢量图形转换制作功能

（1）输入文本生成矢量图形。

通过简单的文字描述就能快速生成高质量的矢量图形。用户只需输入文本提示词，它就能自动生成多个不同变体的矢量图形供选择。

首先，绘制一个矩形，按V键切换到选择工具，会在Illustrator底部出现AI面板。这是非常好用的AI超级功能，能够实现"位图"到"矢量图"的转换，从而帮助用户一键完成独一无二的矢量素材和图形绘制。

接下来，打开Adobe Illustrator，在菜单栏中选择"文件"→"新建"命令，新建一个空白文档，然后在菜单栏中选择"文件"→"置入"命令，将素材照片导入。

使用选择工具选中照片，在菜单栏中选择"窗口"→"图像描摹"命令。调出参数面板。需要注意的是，图像描摹功能通常适用于背景干净、主体单一、清晰的位图素材转换，例如常

见的动植物照片，复杂图像的转换效果可能不够理想。此外，图像描摹面板中提供了自动着色、高色、低色、灰度、黑白、轮廓共计6种预设，用户可以先选择对应模式，然后进行细节调整，常用"高色""低色""黑白"3种预设。

（2）高保真度和低保真度矢量图转换。

要想使转换的矢量图形看着更加真实，并且更加贴近原图，可以选择"高色"预设，然后根据实际预览效果对以下参数进行调整。边角：角的强度，数值越大，表示角越多；路径：路径拟合，数值越大，表示契合越紧密；颜色：用于描摹的最大颜色数，颜色数值越大，图形整体越逼真；杂色：通过忽略指定像素大小的区域来减少杂色，数值越大，杂色越小。如果按照系统自动设置的参数进行转换，则图形是高保真度的。

（3）剪影矢量图的转换。

剪影也是在设计图、流程图、进化树等图表中经常使用的素材类型，如果找不到合适的，也可以尝试自己绘制与制作。

通常来说，矢量图形和素材并不需要那么真实，风格偏扁平化更符合科研素材使用的需求。如果将"颜色"从100调整为40（图4-2-29），那么可以发现图形变得比较卡通化，是低保真度的（图4-2-30）。

图 4-2-29 剪影矢量图的转换

图 4-2-30 两个运用剪影矢量图制作的高分辨率图形的比较

2. 轻松测量和绘制尺寸

使用尺寸工具，用户可以轻松测量和绘制图稿中的尺寸，如距离、角度和半径。此外，用户还可以灵活地自定义尺寸的外观、单位和缩放比例等（图4-2-31）。

图 4-2-31　测量和绘制尺寸

3. 固定上下文任务栏，以便于上下文持续存在

用户可以将上下文任务栏固定到用户选择的位置，这样即使用户更改对象选区或文档，也能确保其仍在相同的位置。这种持久行为可让用户即时访问相关工具和操作，并加快用户的创意工作流程（图4-2-32）。

图 4-2-32　上下文任务栏

4. 借助可自定义的星形提升设计

使用星形工具创建的星形现在都是实时形状——用户可以调整其属性以满足独特的设计要求。使用直观形状上的构件或属性或变换面板，用户可以轻松调整星形的边数、内外半径及内外圆角半径（图4-2-33）。

图 4-2-33　可自定义的星形提升设计

5. 智能控制对象选择

使用新的封闭模式，用户可以只选择完全位于选框内的对象图。当拖动选框时，只需按E键一次即可切换到封闭模式（图4-2-34）。

图 4-2-34　智能控制对象选择

6. 使用键盘快捷键智能设置字体格式

使用新的键盘快捷键，用户可以快速将文本格式设置为粗体、斜体或加下划线（图4-2-35）。

图 4-2-35　使用键盘快捷键智能设置字体格式

7. 添加不使用默认连字的文本

默认情况下，当用户在Illustrator中创建新文档时，默认连字处于关闭状态（图4-2-36）。

图 4-2-36　添加不使用默认连字的文本

8. 轻松重新访问审阅者的注释

使用共享以供审阅，用户可以将审阅者的注释标记为未读，以便用户日后快速返回查看（图4-2-37）。

图 4-2-37　重新访问审阅者的注释

9. 字形智能对齐功能

字形智能对齐功能实现了设计师所画的图形可以智能捕捉并对齐文字中任意字母的顶端或者底端。另外，这个功能还允许设计师在使用钢笔工具时捕捉字形端点及字形边缘。根据具体需求，设计师也可以在"字符"面板中将上述捕捉功能关闭或者开启。如图4-2-38所示为Illustrator智能字形对齐功能及操作界面。

10. 体验增强的Retype工作流程

Retype 现在提供不同的匹配字体和编辑文本功能。匹配字体会自动识别图像和轮廓文本中的文本，并提供匹配字体。在无法识别文本的情况下，用户可以调整出现的选框并将其围绕文本适

应以获得匹配字体。编辑文本可让用户使用匹配字体编辑图像和轮廓文本中的文本（图4-2-39）。

图 4-2-38　Illustrator 智能字形对齐功能及操作界面

图 4-2-39　Retype 工作流程

11. 垂直文本智能对齐功能

垂直文本对齐工具让设计师可以在使用区域文本框的时候，选择文本内容是对齐文本框的顶部还是底部，抑或是居中于文本框，甚至从顶部到底部垂直平均分布。利用垂直平均分布，还可以进行快速对齐（图4-2-40）。

图 4-2-40　Illustrator 垂直文本智能对齐功能及操作界面

12. 字体高度智能变化

这个工具允许设计师按照不同的设置类型来变化字体大小，有以下4种。①全角字框：设置文本框的高度；②根据大写字母的大小设置字体大小和大写字母的高度；③根据小写字符的大小设置字高和字体大小；④按照表意字框设置字体大小，表意字框通常与中、日、韩文字字体有关（图4-2-41）。

图 4-2-41　Illustrator 2021 字体高度智能变化功能及操作界面

4.2.3　Dreamweaver软件的智能功能与应用

Dreamweaver是一款集网页制作和管理网站于一身的网页代码编辑器，有了它，设计师可以借助简化的智能编码引擎，轻松地创建、编码和管理动态网站，更能够利用对HTML、CSS、JavaScript等内容的支持，在任何地方都可以快速制作和进行网站建设。另外，该软件还可以构建自动调整以适应任何屏幕尺寸的响应式网站，并进行实时预览和编辑，可确保当用户使用手机、平板、电脑浏览器访问网站时，也能获得较好的使用体验。

Dreamweaver进行了很多的改进和优化，UI经过重新设计，界面精简且整洁，设计师可以在该界面上自定义工作区，使其仅显示进行编码时需要使用的工具，还支持Windows的多显示器方案，当用户拥有多个显示器的时候也可以多视图浏览，这样一来大大地扩大了工作区，以及拥有无缝实时视图编辑功能，只需一键即可预览、更改网页，致力于让设计师拥有最佳的编码体验。

Dreamweaver通过最新的智能编码引擎、无缝实时视图编辑功能、软件启动速度、软件界面等为人们写代码带来了更好的使用体验和效率，创建、编码和管理动态网站变得更加便捷。使用Dreamweaver，人们可以快速地组装粗剪文件，然后如同编辑文本文档一样对网页进行推敲和润色；通过受AI助力的增强语音（Beta）功能提高人声质量并消除产生干扰的背景噪声，旨在让音频达到录音棚的高品质；通过Lumetri Color面板加快颜色校正并美化视频。

Dreamweaver新增功能

（1）增强的AI辅助设计：利用先进的AI技术，Dreamweaver能够提供更高级的自动布局和

样式建议。通过自动分析和理解设计师的偏好,以及网页的目标和内容,AI将能生成更具吸引力的网页设计。

(2)实时协作和版本控制:为了支持团队工作,Dreamweaver引入了实时协作和版本控制功能。这将使多个设计师能够同时编辑同一个项目,而无需担心覆盖彼此的更改。同时,版本控制功能将允许设计师跟踪和管理项目的历史记录。

(3)更强大的代码编辑和调试工具:为了提高开发效率,Dreamweaver将提供更强大的代码编辑和调试工具,包括代码自动完成、代码片段管理和更详细的错误和警告信息。

4.2.4　Premiere软件的智能功能与应用

Adobe Premiere引入了一些基于人工智能的编辑功能,这些功能旨在简化视频剪辑流程并提高视频剪辑效率。

Premiere的新增功能

(1)自动生成文字稿:Premiere可以自动将视频中的对话转换成文字稿,这极大地方便了后续的编辑工作。

(2)高亮文本快速剪辑:用户可以通过高亮文字稿中的文本来选择视频中相应的片段,并将其添加到编辑时间轴上,这样可以实现快速的视频剪辑。

(3)批量删除尴尬停顿:AI功能还可以帮助用户一次性删除视频中的所有尴尬停顿,从而避免手动逐个编辑的烦琐过程。

(4)智能制定解决方案、选择视频对象或区域,轻松应用视频跟踪效果,使主体变亮或使背景模糊。

(5)制作超酷的双曝光视频,两次曝光使电影具有魔幻效果。

(6)实时查看效果:借助GPU加速性能,无须先渲染即可观看高质量的播放效果,更快地剪辑视频。

(7)从新音乐中选择配乐:使用全新的音乐曲目来创建自己想要的感觉。

(8)添加动画遮罩:通过使用动画遮罩使视频获得艺术效果,比如将不同的形状和动画样式应用于完整的视频,选择场景并用作转场。

(9)自动备份目录结构(相册、关键字标签、人物、地点、事件等)是组织照片和视频库的关键,所有这些信息都将自动备份,以便轻松恢复。

除了上述功能,Premiere还包括其他AI辅助功能,如自动平衡和匹配视频颜色、自动音量调节、去噪和语音增强、自动字幕、自动转场,以及自动更改长宽比等。这些功能都是为了提高视频编辑的速度和质量,同时减轻编辑者的工作负担。

Premiere(图4-2-42)的AI功能主要聚焦在自动化和智能化上,旨在通过技术手段提升视频编辑的效率和质量。随着AI技术的不断进步,未来可能会有更多创新的功能加入软件,进一步丰富视频编辑的可能性。

图 4-2-42　Premiere 2024 图标与界面

4.2.5　InDesign软件的智能功能与应用

InDesign（图4-2-43）是由Adobe公司发布的一款用于印刷和数字媒体排版和页面设计软件，提供了专业的布局和排版工具，支持创建多列页面，添加诸如表情符号、旗帜、路标、动物、人物、食物和地标等内容，将它们运用到设计师的页面设计中，使得页面设计更加时尚。同时，软件内还拥有超多预设模板、素材、图像等，供设计师选择使用，在设计页面的同时，设计师只需一键搜索即可找到所需要的素材，然后调用就可以了，并且它的适用范围也十分广泛，适用于宣传册、海报、书籍、数位杂志、电子书以及其他印刷或数字媒体制作完美的布局，满足更多用户的需求。

图 4-2-43　InDesign 图标与界面

与上一版本相比，全新的InDesign在智能功能上得到了一系列的增强和优化，比如打造了全新的无缝内容智能审核工具，支持使用反白标示文字、插入文字和删除文字等，从而为设计师提供更加流畅的创意智能审核体验。并且在使用颜色方面，软件可以在没有RGB转译的情况下使用HSB值，与以往相比更加方便，省去了转译这一过程。除此之外，如果设计师有一些重要的文件因为某些原因损坏的话，支持利用这款软件的检测复原功能，自动侦测损毁的文件，并尝试在Adobe服务器上进行智能修复。InDesign内置了许多智能的预设模板、素材、图像等，用户可以通过这款软件不用去网络上繁琐地搜索素材，快速创作出令人满意的设计作品，具备智能制作海报、书籍、数字杂志、电子书、交互式PDF等内容所需的智能功能，无论设计师是需要处理印刷媒体还是数字媒体，InDesign都可以帮助设计师创建引人入胜的版面。

SVG字体编码的使用，用户可以在排版过程中能够轻易地使用智能表情符号、旗帜、路标、动物、人物、食物和地标等，让版面更加丰富多彩。

4.2.6　After Effects软件的智能功能与应用

After Effects是一款非常不错的视频图像创作软件，支持音频和图像合成，用户可以随时一键快速制作专业的多媒体视频，操作十分简单。After Effects已经可以帮助用户制作出各种精彩又有创意的视频、动画、动态图等作品，还能智能地为设计师在自己的作品中添加特效、字幕、音乐、片头、标题等素材内容。除此之外，使用软件不仅能快速地智能导入和组织素材，而且还支持用户根据自己的制作需求来随意地在合成中进行智能创建、排列和组合图层，并能自由地在每个图层中进行属性修改，或者添加需要的效果。当然，也可以使用关键帧或表达式设置内容，或者使用预设帮助设计师获得独特的结果。

After Effects的新功能

After Effects包含多项AI功能，旨在提升视频后期制作的质量和效率。

（1）3D工作流程：After Effects支持导入多种格式的3D模型，如OBJ、GLTF及GLB，允许用户在软件中浏览3D空间，并搭配内置的摄像机、灯光和图层，这将为设计师提供一个更加真实和灵活的3D设计环境。

（2）基于图像的光照：使用360°的高动态范围图像（HDRI）文件作为光源，在After Effects中可以创建逼真的光影效果，使3D模型在合成中看起来更加自然和真实。

（3）高级3D渲染器：引入了一款GPU驱动的高性能引擎，用于渲染3D动态图形，该引擎能够实现高质量的锯齿消除效果和透明度处理。

（4）2D或3D互操作性：After Effects提供了2D与3D元素之间的互操作性，这意味着用户可以在2D和3D环境中无缝地工作，提高了创作的灵活性和创意表达的可能性。

After Effects的这些AI功能（图4-2-44）将极大地扩展视频设计师的创作边界，使得3D动画和视觉效果的制作变得更加高效和专业。随着技术的不断进步，未来可能还会有更多创新的功能加入，进一步丰富视频后期制作的工作流程。

图 4-2-44　After Effects 2024 的智能工具与案例

4.3　其他传统设计工具新增的智能功能

4.3.1　CorelDRAW软件的智能功能与应用

　　CorelDRAW是一个传统的矢量图形软件。备受瞩目的矢量制图及设计软件CorelDRAW 正式面向全球发布新版本。这一重大更新不仅是 CorelDRAW在36年创意服务历史中的又一重要里程碑，同时也展现了其在设计软件领域不断创新和卓越的领导地位。CorelDRAW为设计师带来了三大全新功能，并在软件的多个方面进行了优化。

CorelDRAW的核心亮点

　　（1）新增绘画笔刷（图4-3-1）。新版增加了100款逼真的笔刷效果，支持在现有矢量路径上应用笔触，添加纹理，或者在设计时使用笔触绘制，将用户的独特创意变为现实。

图 4-3-1　CorelDRAW 新增绘画笔刷效果

（2）新增远程字体（图4-3-2）。CorelDRAW提供了远程字体，让用户尽享自由创作。用户可以直接从CorelDRAW的字体列表中选择Google Font，无须下载和使用其他软件，节省安装本地字体的时间。

图 4-3-2　CorelDRAW 2024 的远程字体

（3）新增海量模板（订阅用户专享）。CorelDRAW增加了300多种智能模板（图4-3-3），新增自定义云模板选项，帮助用户快速制作精美的手册、标志、信息图表等。

图 4-3-3　CorelDRAW 2024 的新增模板

CorelDRAW新增功能还包括为Web和iPad打造的CorelDRAW App、全新的协作工具，以及基于云的资产管理、云文件共享和存储等功能，并对用户的常用功能做了改进和优化，比如重新设计了效果泊坞窗和检查器，让用户可以在CorelDRAW和Corel PHOTO-PAINT之间一站式控制所有效果与调整，无须打开多个对话框，减少对图像编辑干扰。

其实，CorelDRAW在工作界面、工具箱和智能作图与优化方面，根据人工智能发展趋势已经做了许多改进。如CorelDRAW新增的智能功能有：隐藏和智能显示对象、通过增强的刻刀工具智能拆分对象、智能选择相邻节点、高斯式智能模糊羽化的阴影、对 Real-Time Stylus（RTS）的智能支持、智能修复克隆、高斯式智能模糊透镜、软件启动智能加速、对象泊坞窗的智能功能、CorelDRAW智能填充工具、无损位图智能效果、完美像素智能工作流、CorelDRAW App智能转换、增强型模板智能生成工作流、PDF智能支持、智能排版生成和页面布局、Corel字

195

体智能管理器、非破坏性效果智能叠加、对称模式智能生成、矢量马赛克（Pointillizer）智能复制、钢笔草图（LiveSketch）智能生成、智能查找和替换、性能兼容和智能稳定等20多项。其主要有：

（1）智能透视图的制作（图4-3-4）。

以透视图的方式绘制对象或插图场景，比以往更快、更轻松。从1、2或3点透视图中进行选择，在共享透视图平面上绘制或添加现有对象组，并在不丢失透视图的情况下可任意智能自由移动和编辑对象。

图 4-3-4　CorelDRAW 智能透视图的制作效果

（2）灵活地设计空间的智能制作（图4-3-5）。

借助CorelDRAW新的工作流程，设计师可以控制页面和资产。如多页视图，在视图中查看、管理和编辑项目的所有数字资产，这是一个全新的创意领域，设计师可以流畅地在页面间移动对象，并比较设计。又如多资产导出，完成设计后，设计师可以创建自定义的页面和对象项目列表，一键导出。再如增强的"符号"工作流程，可以让设计师在大型库中快速搜索符号，并在其他对象中更容易地识别符号，从而节省时间。

图 4-3-5　CorelDRAW 2024 灵活的设计空间智能制作

（3）渐进式图像的智能编辑（图4-3-6）。

CorelDRAW强大的新照片编辑功能可减轻设计师的工作负担，它可以更少的步骤增强图像。如增强的颜色替换，全新的替换颜色工具可以更快、更简单地获得完美的照片；重新设想的调整工作流程，以Corel PHOTO-PAINT中完全转换的调整工作流程为例，可以在背景中非破坏性地实时应用关键图像调整；支持HEIF文件格式，如iPhone上使用的标准照片格式。

图 4-3-6　CorelDRAW 渐进式图像的智能编辑

（4）新一代的远程设计智能合作（图4-3-7）。

随着远程工作成为人们的新常态，人们可以与同事和客户保持联系，从而避免浪费时间。如在共享的CorelDRAW设计文件中收集来自一个或多个贡献者的实时注释；直观的新项目仪表板使存储、组织和共享云文件变得轻而易举；增强的评论工具泊坞窗简化了反馈过滤，并具有搜索审阅者评论的功能。

图 4-3-7　CorelDRAW 2024 远程设计智能合作

（5）CorelDRAW 2024无处不在的智能。

CorelDRAW 2024告别传统技术限制，人们可以享受跨Windows、Mac、Web、iPad和其他移动设备的真正跨平台体验（图4-3-8）。凭借针对触摸优化的新用户体验，CorelDRAW App扩展

了移动设备和平板电脑上的功能,而新的iPad应用程序使旅途中的设计变得更加轻松。

图 4-3-8　设计师在平板电脑 App 平台上进行 CorelDRAW 的智能设计体验

（6）颜色填充和透明胶片的智能处理（图4-3-9）。

CorelDRAW可以使用色板轻松将颜色用于填充和轮廓,或者基于颜色和声生成颜色。更改对象的透明度,并用图案、渐变、网格等填充对象。

图 4-3-9　CorelDRAW 2024 的智能填色处理

（7）智能无损编辑（图4-3-10）。

CorelDRAW可以指导设计师在不损害原始图像或对象的情况下编辑位图和矢量。无损创建块阴影、对称图和透视图,并在CorelDRAW和Corel PHOTO-PAINT中应用许多可逆的调整和效果。

图 4-3-10　CorelDRAW 的智能无损编辑

（8）位图的矢量跟踪（图4-3-11）。

CorelDRAW以令人印象深刻的AI辅助PowerTRACE享受出色的位图到矢量跟踪结果。受益于高级图像优化选项，设计师可以在跟踪位图时提高其质量。

图 4-3-11　CorelDRAW 位图的矢量跟踪

（9）广泛的文件兼容性。

由于CorelDRAW支持大量的智能图形，发布和图像文件格式，因此设计师可以根据客户提供的文件或需求轻松地智能导入和导出各种项目数据资产（图4-3-12）。

图4-3-12　CorelDRAW中10余种不同文件格式的智能导入

4.3.2　C4D软件的智能功能与应用

C4D是一款由德国Maxon Computer公司开发的专业三维绘图软件。它具备多种强大的功能，包括三维建模、动画制作、渲染和动力学模拟。C4D支持多种三维建模方式，如基本体、二维图形、NURBS曲线等，能够创建出复杂的几何体。此外，它还拥有丰富的动画制作工具，如时间轴、运动轨迹、骨骼系统等，能够轻松创建出复杂的动画效果。

C4D的渲染功能非常强大，支持多种渲染器，如物理渲染器、全局渲染器、FinalRender等，用户可以根据需要选择不同的渲染器以达到最佳的渲染效果。它还具备强大的动力学模拟功能，能够模拟真实的物理效果，如重力、碰撞、摩擦等，制作出更加逼真的动画效果。

C4D的应用领域非常广泛，包括影视特效、广告设计、游戏开发、建筑漫游等。它的高性能、多平台兼容性和活跃的社区使其成为市场上最受欢迎的3D动画制作软件之一。

C4D以其性能提升和功能增强脱颖而出。在新版本中，Maxon公司致力于提供更出色的用户体验，无须牺牲工作流程和功能。

C4D 2024的新功能

（1）C4D（图4-3-13）引入了刚体模拟，这一功能使用户能够轻松地添加实体物体，这些物体能够与现有的力量、火焰、布料和软体进行交互。这意味着用户可以更加精细地模拟物体之间的互动，提高了视觉效果的真实感。

第4章 传统成熟的工具与AIGC工具的比较与融合应用

图 4-3-13　C4D 2024 更新界面

（2）C4D的Pyro（图4-3-14）功能的改进也值得一提，用户现在可以从粒子和矩阵中发射火焰，为火焰特效的创作提供了更大的自由度。这对视觉特效的制作具有重要意义，为设计师提供了更多实验和创新的机会。

图 4-3-14　利用 C4D 的 Pyro 功能制作的效果

（3）C4D还引入了全新的顶点法线工具（图4-3-15），这有助于用户更精确地控制着色，提高表面效果的质量。新的选择和投影建模工具也为用户的工作流程带来了便利，使用户可以节省时间和精力。

201

图 4-3-15　C4D 2024 顶点法线工具的应用

（4）C4D引人注目的改进是注释和支架工具，它们为节点管理提供了更高的可视化智能整理性能，有助于创建一个更清晰、有序的工作环境，提高工作效率。C4D显著的性能提升和一系列令人兴奋的功能增强，为专业设计师和创意爱好者提供了更强大的工具，帮助他们更好地表现创意，提高工作效率。C4D确实开创了全新的性能标杆，值得广泛关注和尝试。

（5）C4D新增了一些智能工具，可以实现实时动态场景放置并进行检测。除此之外，C4D也对系统布局、场景管理和角色功能等方面进行了丰富和智能优化，参数的智能预设改善了用户体验，用户在建模过程中可以直观清晰地感受到场景的智能变化，为以后实现实时场景设计提供基础。C4D为用户提供了专业的3D建模、动画制作、模拟和渲染解决方案。它快速、强大、灵活和稳定的工具集使3D工作流程对于设计、运动图形、VFX、AR、MR、VR、游戏开发更加易于访问和高效。无论是单独工作还是团队合作，C4D都能产生惊人的效果。

（6）C4D的一大亮点是它为用户的项目带来的增强的逼真感。通过改进的渲染能力、高级灯光选项和逼真的物理模拟，用户的3D创作将焕发出前所未有的生机。无论用户是为一部大片设计令人惊叹的视觉效果，还是创建沉浸式的虚拟现实体验，C4D都能满足用户的需求。

① 新功能动图：如为矩阵对象绘制尺寸、造型、可中断建模命令、资产浏览器、鼠标悬停时资产动画预览等。

② 交换：GLTF导入或导出改进、GLTF导出角色动画、GLTF导出皮肤动画、GLTF USD导出PSR动画、Goz动态细分支持、Goz Matcap支持等。

③ 场景节点：改进了丢失资产的调试和几何属性获取及设置、获取最后一个元素节点和流行元素节点等。

④ 一般注意事项：使用"文件"菜单创建、打开、关闭和保存场景时删除了术语"项目"。

⑤ Bug修复：动画修复、资产浏览器修复、属性管理器修复、角色动画修复、色彩管理修复、动图修复、节点编辑器修复、对象管理器修复、图片浏览器修复、项目资产检查器修复、团队渲染服务器修复、时间线修复、UV工具修复等。

4.3.3　Rhino软件的智能功能与应用

使用Rhino，设计师可以建立有机形状，还可以使用强大的算法从几何图形或网格上建立美观的四边面网格。在此版本中，Rhino开启了全新的智能建模工作流程，并对许多稳定的功能进行了完善。新增的智能功能有：设计表达智能功能、显示智能功能、文件智能功能、授权与管理智能功能、Make2D智能功能、Serengeti社区智能功能、Grasshopper智能功能等。其中的截平面功能支持多种显示模式下的截平面视图，即使是在渲染等视觉效果丰富的显示模式下。Rhino拥有NURBS的优秀智能化的建模方式，也有网格建模插件T-Spline，使用户建模有了更多的选择，从而创建出更逼真、生动的造型。

1. Rhino的特点

（1）配备有多种行业的专业插件，只要熟练地掌握好常用工具的操作方法、技巧和理论，再学习这些插件就相对容易上手。然后根据自己从事的设计行业把其相应配备的专业插件加载至Rhino中，即可变成一个非常专业的软件，这就是它能立足于多个行业的主要因素，非常适合从事多行业设计和有意转行的设计人士使用。

（2）配备有多种渲染插件，弥补了自身在渲染方面的缺陷，从而方便用户制作出逼真的效果图。

（3）配备有动画插件，能轻松地为模型设置动作，从而通过动态完美地展示自己的作品。

（4）配备有模型参数及限制修改插件，为模型的后期修改带来了巨大的便利。

（5）能输入和输出几十种不同格式的文件，其中包括二维、三维文件格式。

（6）对建模数据的控制精度非常高，因此能通过各种数控成型机器加工或直接制造出来，这就是它在精工行业中的巨大优势。

（7）它是一个"扁平化"的高端软件，相对其他同类软件而言，它对计算机的操作系统没有特殊选择，对硬件配置要求也并不高，在安装上更不像其他软件那样动辄占用几百兆空间，它只需二十几兆即可，在操作上更是易学易懂。

（8）Rhino的插件主要有：建筑插件EasySite、机械插件Alibre Design、珠宝首饰插件TechGems、鞋业插件RhinoShoe、船舶插件Orca3D、牙科插件DentalShaper for Rhino、摄影量测插件Rhinophoto、逆向工程插件RhinoResurf、网格建模插件T-Spline、还有渲染插件Flamingo、Penguin、V-Ray、Brazil，动画插件Bongo、RhinoAssembly，以及参数和限制修改插件RhinoDirect等。

2. Rhino 9的特点

Rhino在人工智能方面的功能可以体现在以下几个方面。

（1）性能提升：Rhino在性能方面进行了优化，通过增加许多小功能和细节改进，整体性

能得到了提升。

（2）CAD&AI交互提升：Rhino开始重点强化CAD与AI的交互功能。这意味着用户可以更高效地利用AI技术进行设计工作。

（3）显示模式：虽然Rhino没有立即引入新的与AI相关的显示模式，但是随着技术的发展，AI技术在未来的版本更新中可能会被用于改善视觉表现和用户体验。

（4）约束功能：Rhino中提到了之前RhinoWIP中的约束功能，这可能涉及AI在帮助用户更精确地控制设计元素方面的应用。

（5）插件和工具：Rhino平台上有许多第三方插件和工具，其中一些可能集成了AI技术来辅助设计和建模过程。

（6）教学资源：Rhino社区中有许多专业人士和教育机构提供的教学资源，这些资源可能会涵盖如何利用AI功能来提高设计效率和质量。

（7）用户反馈：用户的反馈是软件更新和改进的重要来源，因此，用户对AI功能的需求和评价可能会影响未来Rhino版本中AI功能的发展方向。

注意，具体的AI功能和应用可能会随着软件版本的更新而有所变化，建议关注官方发布的最新信息，以获取准确的功能更新详情。

第 5 章
AIGC协同艺术创作与设计的流程与方法

5.1 AIGC协同艺术创作与设计的流程与方法

工业时代的设计多半采用文献研究与市场调研、苦思冥想与概念设计、草图模型与详细设计、样机制作与原型测试、生产制造与批量生产、市场营销与销售推广等传统模式，其特征是单打独斗、技艺分离、程序繁复、盲目开发、效率低下，如图5-1-1所示。

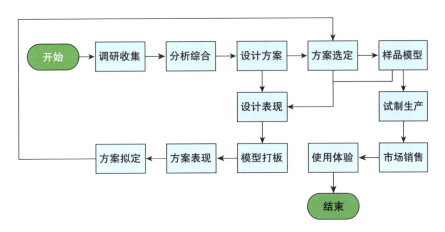

图 5-1-1 传统产品设计流程图（作者根据有关案例自绘）

自包豪斯时代以来，全球数以千计的个人和团队通过这种产品设计流程设计了无数工业产品，这种模式在过去一个世纪里产生了巨大的影响。然而，在当今这个以结果为导向的AI创新时代，这一模型正渐渐显得不合时宜。下面以平面设计中的生成式标志设计、产品设计中的生成式文创产品设计、环境设计中的生成式室内设计为例，诠释AIGC时代的设计流程（图5-1-2）。

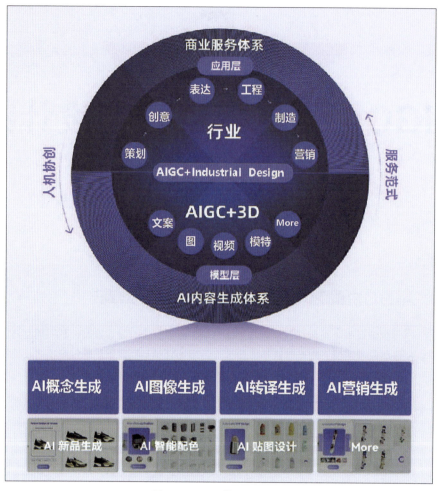

图 5-1-2　AIGC 时代的设计流程

5.1.1　AIGC标志设计流程

人工智能辅助的标志设计流程通常涉及创意生成、设计迭代及最终呈现的过程。这是一个简化的流程，展示了从初步需求分析到最终标志设计的步骤。

（1）需求和目标定义：包括用AI工具、网络、文献和实地等手段，调研收集品牌信息和公司背景、确定品牌价值观和市场定位、明确标志设计的目标和要求。

（2）数据输入与准备：包括输入品牌提示词、色彩偏好、设计元素等数据，准备训练AI模型所需的自定义数据集。

（3）AI模型选择与训练：包括选择合适的AI工具或平台（如DALL·E 3）、根据需求训练AI自定义模型。

（4）初始设计方案生成：包括使用AI生成多个标志草图和概念，进行初步筛选以挑选出符合要求的设计方案。

(5)方案评估与反馈：包括向客户展示初步设计方案，收集客户反馈和改进建议。

(6)设计迭代与人工二次元细节完善和优化：包括根据客户反馈调整和优化设计方案、使用AI进行多轮迭代直到达到满意的效果。

(7)最终呈现与交付：包括完善选定标志设计的细节，制作不同格式的设计文件满足不同的用途，将最终标志设计呈现给客户，交付源文件和使用权说明。

(8)后续跟踪与维护：包括跟踪标志使用情况和效果、提供必要的设计调整和更新服务。

5.1.2　AIGC产品设计流程

创建一个人工智能辅助工业产品设计的流程图，需要根据具体项目需求进一步细化。

(1)确定设计目标和需求：包括用爬虫工具（如Python）收集市场数据，定义产品功能和性能目标，识别用户需求和偏好。

(2)数据收集与处理：包括收集相关工业产品的数据，使用数据处理技术清洗和准备数据，创建训练数据集和测试数据集。

(3)工具选择与二次元开发：包括选择合适的AI工具（例如DALL·E 3、MuseAI等），以及开发AI自定义模型以预测设计参数或优化设计过程。

(4)AI辅助设计生成：包括输入提示词或设计参数到AI模型中，生成初步概念设计方案，进行仿真和性能评估。

(5)设计迭代与优化：包括分析AI生成的设计方案，提出改进措施，迭代和优化设计方案。

(6)原型制作与测试：包括制作虚拟仿真体验或进行产品原型打板的实物测试和验证，以及收集反馈信息用于进一步优化。

(7)最终设计与生产准备：包括完成最终设计细节，准备制造文件和工艺流程以及与制造商沟通以准备生产。

(8)生产和发布后的市场分析与反馈：包括启动量产过程，监控质量控制，发布最终产品到市场，收集用户反馈和市场表现数据，分析产品性能和用户满意度，将学习成果应用于未来项目的AI模型迭代中。

在实际操作中，以上流程可能会更加复杂，并涉及跨学科团队的紧密协作，包括设计师、工程师、数据科学家和市场营销专家等。此外，确保在整个设计过程中考虑可持续性和环境影响也是很重要的。

5.1.3　AIGC室内设计流程

人工智能辅助室内设计的流程通常包括以下步骤，这里将它们组织成一个流程图的形式。

(1)需求收集与分析：包括客户访谈和问卷调查，以确定需求和偏好，以及分析空间功能和使用目的。

(2)数据输入与空间扫描：包括使用3D扫描技术获取空间尺寸和结构信息，以及输入设计要求、风格偏好、预算限制等数据。

(3)AI模型应用与方案生成：包括选择合适的AI设计软件或工具（如Midjourney、MuseAI）、输入数据并运行模型生成设计方案、输出初步设计草图和概念。

(4)方案评估与二次优化：包括客户反馈收集和评估、根据反馈调整和优化设计方案、使

用AI进行多轮迭代直到满足客户需求。

（5）详细设计与文档制作：包括完成最终设计方案的详细设计工作、制作CAD施工图纸和技术文档、准备材料清单和家具采购计划。

（6）实施与监督：包括协助或监督施工过程以确保设计准确实现、使用AI进行进度管理和成本控制。

（7）根据实际项目的需求，进行可持续性分析、照明设计或者声学模拟等环节。

（8）完成、交付与维护：包括完成最终装修和装饰细节、交付给客户并进行验收后评估、进行后续维护和升级建议、更新AI模型以改进未来的设计服务。

5.1.4　AIGC汽车文创衍生品研发设计的流程案例

人工智能辅助汽车文创衍生品的设计流程主要包括以下步骤。

（1）数据收集：收集大量与想要设计的汽车文创衍生品相关的图像或设计数据。

（2）数据预处理：清洗和标准化数据，如调整图像大小，消除噪声等。

（3）选择模型：根据需求选择生成对抗网络、变分子编码器（VAE）等合适的模型。

（4）训练模型：使用收集的数据训练模型，直到模型能够生成满意的设计。

（5）生成设计：一旦模型训练完毕，可以使用它来生成新的汽车文创衍生品设计。

（6）评估和调整：根据生成的设计进行评估，然后对模型进行适当的调整和二次改进设计，以优化输出。

（7）原型制造：将生成的设计转化为真实的产品原型，进行实际测试。

（8）市场测试：在市场上测试原型，收集反馈，然后根据需要进一步优化产品。

5.2　AIGC设计提示词思维与训练

设计的灵魂在于创新，无论是局部的改进还是全新的发明创造，都是以新取胜的。人工智能思维可以拥有数以万计的人类设计师意想不到的创意思维成果，因为AIGC的算力是无限的。提示词思维是一种新设计思维，一种用于组织和引导信息检索、内容创作、数据分析等思维活动的标签体系。它能够将复杂的信息结构化为易于理解和管理的部分，帮助用户更有效地获取信息，以提高工作效率，同时优化搜索引擎和内容管理系统的性能。其核心思想是，利用预训练模型学习到的大量知识和语言规律，通过设计合适的文本形式和内容，将下游任务的输入输出转化为预训练模型期望和擅长的形式，从而达到最佳的效果。

AIGC本身就是以创新为基调的创意思维工具。现代设计师应掌握AIGC提示词创新思维方法，养成创新思维的习惯。AIGC构思中思维活动的关键是培养提示词思维。传统设计思维主要是教会学生怎样看、怎样画、怎样设计，而AIGC设计思维最重要的是要教会他们怎样想。

AIGC技术使设计思维可以表现文生图、文生视频等、可以训练自定义专业模型、可以反复延伸拓展、可以进化。

AIGC提示词思维的优点是显而易见的。不同的AIGC工具，由于模型和数据不同，具有不同的提示词风格和内容。只要找到合适的提示词，就可以利用一个预训练模型完成多种任务，

不需要对每个特定任务进行训练和微调。这样可以节省大量的时间、资源和数据，并且可以提升小样本学习甚至零样本学习的性能。

5.2.1 提示词的结构化思维

提示词思维是多元文化的体现，其中，结构化思维也称结构化关键词或主题标签思维，在当今信息爆炸的时代，结构化提示词的重要性愈发凸显，成为信息时代不可或缺的工具。结构化提示词作为信息时代的重要工具，对于提高信息检索效率和内容创作质量具有重要意义。随着技术的不断发展和应用场景的不断拓展，结构化提示词将面临更多机遇和挑战。未来，通过不断创新和优化，可以使结构化提示词在信息时代发挥更大的作用，为人们的生活和工作带来更多便利和效益。

1. 结构化提示词类型

（1）层级型提示词：按照信息的层级关系组织提示词，如主题—子主题—细分子主题等。

（2）关联型提示词：基于信息间的关联性组织提示词，如同义词、近义词、相关概念等。

（3）属性型提示词：根据信息的属性进行分类，如颜色、大小、形状等。

2. 设计与创作原则

（1）明确性：提示词应清晰明确，避免产生歧义。

（2）全面性：应涵盖相关领域的核心概念和重要信息。

（3）层次性：按照信息的重要性和逻辑关系进行层次划分。

（4）可扩展性：预留空间以适应未来信息的发展和变化。

3. 应用场景与案例

（1）信息检索：如图书馆目录系统、在线购物平台搜索等。

（2）内容创作：如博客文章标签、新闻报道分类等。

（3）数据分析：如用户行为分析、市场趋势预测等。

例如，某电商平台利用提示词对商品分类进行AIGC的结构化思维，如"老人产品—智能手机—简约设计—未来风格"，便于用户快速定位所需设计作品的功能、形式、用户。

4. 评估与优化方法

（1）用户反馈：通过用户调查和反馈了解提示词的实际应用效果。

（2）使用数据：分析提示词的使用频率、点击率等，评估其有效性和受欢迎程度。

（3）持续优化：根据评估结果对提示词进行调整和优化，以提高其性能和用户满意度。

5. 提示词相关工具与技术

（1）自动化标签生成工具：能够基于文本内容自动生成相关提示词。如ChatGPT、Midjourney、MuseDAM等AIGC工具都有自己的提示词生成器。

（2）语义分析技术：通过对文本进行语义分析，提取关键信息和概念，为结构化提示词设计提供支持。

（3）数据挖掘技术：通过对大量数据进行分析和挖掘，发现信息间的关联性和趋势，为优化结构化提示词提供依据。

5.2.2 结构化提示词的写作方法

使用AIGC工具生成高质量的内容，能够精准地传达任务需求是至关重要的。在日常的人际交流中，人们常借助金字塔原理和结构化思维来确保信息的清晰与准确。这些沟通原理与使用AIGC工具进行人机交互时同样适用。一旦掌握了这些方法，就能够轻松构建出高质量的提示词，而无须死记一些复杂的命令。创建提示词的结构化思维框架：RTF（角色、任务、格式）、CTF（背景、任务、格式）、TREF（任务、要求、期望、格式）、PECRA（目的、期望、背景、请求、行动）、GRADE（目标、请求、行动、细节、示例）、BRTR（背景、角色、任务、要求），并且ChatGPT做出了详细的回答（图5-2-1）。

通过这6个结构化思维框架，人们可以更有效地与ChatGPT沟通，编写出质量更高的提示词，以帮助ChatGPT更准确地理解需求，从而生成令人满意的结果。同时，这些框架也能帮助人们清晰地组织自己的思路，明确任务的目的和期望，提高工作效率。

图 5-2-1　结构化提示词问答案例

5.2.3 提示词思维的训练

提示词设计是一种创意、一种思维，使用好AIGC工具，让AIGC发挥出更大的威力，提示词是关键。这里提出提示词思维写作的6个策略（图5-2-2）。

（1）指令要清晰、详细：即清晰地表达你想要什么，不要让AIGC猜你想要什么。

（2）提供参考文本：命令模型根据参考文本回答问题。

（3）将复杂的任务拆分为更简单的子任务：把复杂的任务分解成许多小的、简单的任务，这样更方便操作。

（4）给AIGC工具时间"思考"：引导AIGC生成自己的答案，并明确地告诉模型，在得出结论之前，先按照基本原理进行推理，可能会得到更好的结果。

（5）使用外部工具（如嵌入、叠加等）：使用基于嵌入的搜索来实现高效的知识检索。

（6）系统地测试，进行评估验证：这种做法可以提高某些输入的性能和效果，验证其准确性。

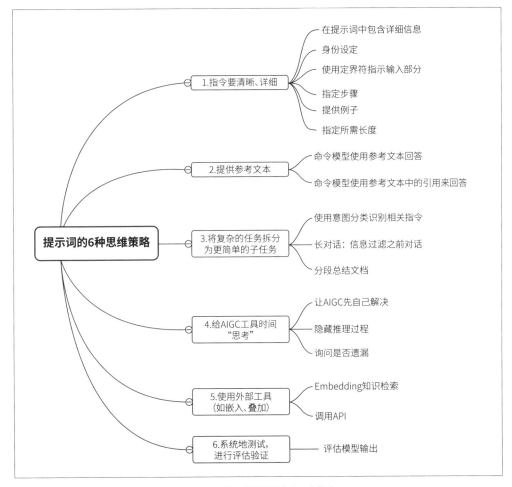

图 5-2-2　提示词思维写作的 6 个策略

5.2.4 提示词语法结构及案例分析

案例：生成一个民国风格镇江醋文化博物馆的展厅设计，面积20m×30m，层高5m，要求画出彩色效果图和标注尺寸的平面图和立轴图。

1. 提示词写作要求

提示词语法逻辑结构严谨，表达清晰；句子使用大量的名词和动词；句子的语序要符合汉语的表达习惯，易于理解；使用民国风格、镇江醋文化博物馆、展厅设计、彩色效果图、平面图、立轴图等专业术语，体现设计的专业性和规范性。

2. 整体结构分析

句子由一个主句和两个状语组成，以逗号分隔。
主句说明要做什么事情：生成一个民国风格镇江醋文化博物馆的展厅设计。
两个状语分别说明展厅的面积、层高和设计要求。

3. 主句语法结构分析

主语：我或我们（隐含）
谓语：生成
宾语：一个民国风格镇江醋文化博物馆的展厅设计
定语：民国风格
（1）第一个状语语法结构分析。
状语类型：面积状语
状语成分：面积20m×30m
状语连接词：无
（2）第二个状语语法结构分析。
状语类型：层高状语
状语成分：层高5m
状语连接词：无
（3）第三个状语语法结构分析。
状语类型：要求状语
状语成分：要求画出彩色效果图和标注尺寸的平面图和立轴图
状语连接词：要求

4. 提示词改进建议

将"生成"改为"设计"，使句子更加简洁；"民国风格"改为"民国时期的"，使句子更加明确；将"要求画出彩色效果图和标注尺寸的平面图和立轴图"改为"要求绘制彩色效果图、标注尺寸的平面图和立轴图"，使句子更加规范。

5. 改进后的提示语建议

设计一个民国时期的镇江醋文化博物馆展厅，面积20m×30m，层高5m，要求绘制彩色效果图、标注尺寸的平面图和立轴图。

如图5-2-3是设计类提示词思维写作的语法结构分析，图5-2-4是教学类提示词思维写作的语法结构分析，我们可参照此思维方式来写作符合自己需求的提示词。

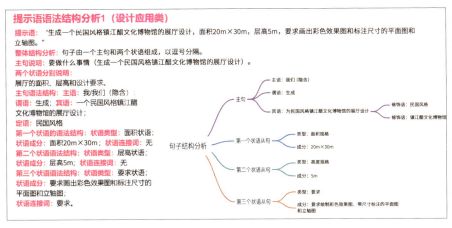

图 5-2-3　设计类提示词思维写作的语法结构分析

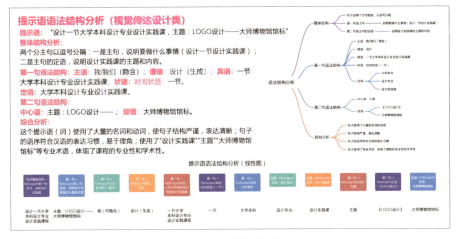

图 5-2-4　教学类提示词思维写作的语法结构分析

5.3　几种AIGC绘图工具的提示词写作案例

5.3.1　ChatGPT与DALL·E 3的提示词思维

人工智能提示词思维是一种利用自然语言来指导或激发人工智能思维模型完成特定任务的方法，也被称为"预训练—提示—预测"。

人工智能提示词的出现，受到了OpenAI公司开发的GPT模型的启发，它目前拥有1750亿个以上的数据参数，使用45TB的数据进行训练，具有惊人的泛化能力。DALL·E 3借助Transformer模型优秀的自然语言能力，可以精准地理解用户的设计需求，并近乎如实地反映在画面上。以下40个使用案例，几乎涵盖了所有类型的设计。掌握了这个工具，就拥有了一个免费的设计

师。无论用户从事什么行业，它总能在一些场景下帮助用户。

DALL·E 3目前有两个入口，一个是在浏览器中输入bing.com/create并进入（免费），另一个是ChatGPT Plus。两者最大的区别是，ChatGPT里面的DALL·E 3除了能生成方形的图片，还可以生成分辨率为1792×1024和1024×1792的图片。虽然它在生成文字上会出现一些小错误，但这些微小的问题可以通过人工借助其他工具来完善和修复。这里列举DALL·E 3的33个不同设计案例以示说明。

1. Logo设计

提示词模板：Design distinctive vector Logos for a "specific type of business e.g., coffee shop" with the name "specific name e.g., Cafe Aroma", incorporating elements that evoke "specific theme or feeling e.g., warmth and comfort".

中文译文：为名称为"具体名称，如Cafe Aroma"的"具体业务类型，如咖啡店"设计与众不同的矢量徽标，融入能唤起"具体主题或感觉，如温暖和舒适"的元素。

案例：Design distinctive vector Logos for a pet grooming salon with the name Paws and Whiskers, incorporating elements that evoke playfulness and care.

中文译文：为一个宠物美容沙龙设计独特的矢量标志，命名为爪子和胡须，融入了唤起乐趣和关心的元素（图5-3-1）。

图 5-3-1　宠物美容沙龙矢量标志

2. 电影海报设计

提示词模板：Craft captivating movie posters for a "specific genre e.g., sci-fi" film named "specific title e.g., Galactic Warriors", hinting at "specific key event or theme e.g., an interstellar battle".

中文译文：为一部名为"具体片名，如《银河战士》"的"具体类型，如科幻"电影制作吸引人的电影海报，暗示"具体关键事件或主题，如星际大战"。

案例：Craft captivating movie posters for a war film named Steel and Honor, hinting at the valor and sacrifice of soldiers on the battlefield.

中文译文：为一部名为《钢铁与荣誉》的战争电影制作迷人的电影海报，暗示士兵们在战场上的英勇和牺牲（图5-3-2）。

图 5-3-2　电影海报

3. 广告设计

提示词模板：Design impactful advertisement posters for a "specific product or service e.g, sneakers", emphasizing its "unique selling point or feature e.g., lightweight and durable design".

中文译文：为一个"特定的产品或服务，如运动鞋"设计有影响力的广告海报，强调其"独特的卖点或特色，如轻巧和耐用"。

案例：Design impactful advertisement posters for a luxury watch, emphasizing its precision and Swiss craftsmanship.

中文译文：为一种豪华手表设计有影响力的广告海报，强调其精密的瑞士工艺（图5-3-3）。

图 5-3-3　广告海报

4. 信息图设计

提示词模板：Create informative infographics on the topic of "specific topic e.g., solar energy", showcasing "specific data points or elements e.g., benefits, installation process, and cost savings".

中文译文：就"具体主题，如太阳能"制作内容丰富的信息图，展示"具体数据点或元素，如益处、安装过程和成本节约"。

案例：Create informative infographics on the topic of urban planning, showcasing smart cities, sustainable transportation, and green architecture.

中文译文：创建关于城市规划主题的信息图表，展示智慧城市、可持续交通和绿色建筑（图5-3-4）。

图 5-3-4　城市规划主题信息图表

5. 杂志封面设计

提示词模板：Design visually striking magazine covers for "specific genre or topic e.g., fashionor technology", featuring "specific main subject e.g., a model wearing a summer collectionor a futuristic gadget", complemented by headlines hinting at "specific main articles or features e.g., the top trends of the seasonor innovations shaping the future".

中文译文：为"特定类型或主题，如时尚或技术"设计具有视觉冲击力的杂志封面，以"特定主题，如身着夏季系列服装的模特或未来主义小工具"为特色，辅以暗示"特定主要文章或专题，如本季最流行的趋势或塑造未来的创新"的标题。

案例：Design visually striking magazine covers for science, featuring a breakthrough discovery in genetics, complemented by headlines hinting at revolutionizing healthcare with gene editing.

中文译文：为科学设计引人注目的杂志封面，以遗传学的突破性发现为特色，辅以暗示通过基因编辑彻底改变医疗保健的头条新闻（图5-3-5）。

图 5-3-5　杂志封面设计

6. 书籍封面设计

提示词模板：Design evocative book covers for a "specific genre e.g., mystery" novel titled "specific title e.g., Shadows in the Alley", capturing the essence of "specific setting or theme e.g., a foggy London street at midnight".

中文译文：为一本名为"具体书名，如《小巷里的阴影》"的"具体体裁，如悬疑小说"设计引起共鸣的封面，捕捉"具体场景或主题，如午夜雾朦胧的伦敦街道"的精髓。

案例：Design evocative book covers for a post-apocalyptic novel titled Dystopian Dreams, capturing the essence of a desolate, crumbling city skyline.

中文译文：为一部名为《后启示录》的小说设计令人回味的后世界末日的封面，捕捉荒凉、摇摇欲坠的城市天际线的精髓（图5-3-6）。

图 5-3-6　书籍封面设计

7. 儿童图书插图设计

提示词模板：Illustrate vibrant scenes for a children's book set in "specific setting e.g., a magical forest", featuring "specific characters e.g., a friendly dragon and a curious young girl", engaging in "specific activity or interaction e.g., sharing stories under a giant mushroom".

中文译文：为一本儿童读物绘制生动的场景，场景设定在"特定的环境，如神奇的森林"，主角是"特定的人物，如友好的小龙和好奇的小女孩"，他们正在进行"特定的活动或互动，如在巨大的蘑菇下分享故事"。

案例：Illustrate vibrant scenes for a children 's book set in a snowy wonderland, featuring a friendly snowman and a group of lively penguins, engaging in building an igloo village as the northern lights dance in the sky.

中文译文：一本为孩子们描绘充满活力的场景的书，以一个白雪皑皑的仙境为背景，以一个友好的雪人和一群活泼的企鹅为主角，当北极光在天空中飞舞时，他们正在建造一个冰屋村庄（图5-3-7）。

图 5-3-7　儿童图书插图设计

8. 连环画插图设计

提示词模板：Illustrate dynamic comic strips with "specific characters e.g., a detective with a brown hat and a mysterious stranger", depicting a scene or event where "e.g., they engaged in a thrilling chase across the rooftops".

中文译文：用"具体的人物，如一个戴棕色帽子的侦探和一个神秘的陌生人"描绘动态连环画，描绘"如他们在屋顶上展开了一场惊心动魄的追逐战"的场景或事件。

案例：Illustrate dynamic comic strips with stealthy ninja and a rival ninja clan member, depicting a scene or event where they engage in a high-stakes duel on moonlit rooftops.

中文译文：以潜行的忍者和敌对的忍者氏族成员为主题，描绘他们在月光下的屋顶上进行高风险决斗的场景或事件（图5-3-8）。

图 5-3-8　连环画插图设计

9. 龙形纹样设计

提示词模板：Design unique drawing tattoos symbolizing "specific meaning or theme e.g., strength and resilience" for "specific body part e.g., forearm", incorporating elements like "specific symbols or imagery e.g., a lion and a rose".

中文译文：为"特定身体部位，如前臂"设计象征"特定含义或主题，如力量和韧性"的独特绘画文身，融入"特定符号或意象，如狮子和玫瑰"等元素。

案例：Design unique drawing tattoos symbolizing transformation and rebirth on the chest, incorporating elements like a soaring Chinese dragon and a phoenix in flight.

中文译文：在胸部设计独特的文身图案，象征着蜕变和重生，融入了腾飞的中国龙和飞翔的凤凰等元素（图5-3-9）。

图 5-3-9　龙形纹样设计

10. 雕塑模型设计

提示词模板：Generate detailed 3D models of a "specific object or character e.g., futuristic car" with "specific features or characteristics e.g., sleek lines and neon lights".

中文译文：生成具有"具体特征或特点，如流线型线条和霓虹灯"的"具体物体或角色，如未来派汽车"的详细3D模型。

案例：Generate detailed 3D models of a medieval knight with shiny armor and a massive sword.

中文译文：生成一个中世纪骑士的详细3D雕塑模型，他有闪亮的盔甲和一把巨大的剑（图5-3-10）。

图 5-3-10　3D 雕塑模型设计

11. 产品包装设计

提示词模板：Design visually appealing product packaging for a "specific product e.g., organic tea" named "specific name e.g., Green Harmony", incorporating elements that represent "specific qualities or themes e.g., freshness and purity".

中文译文：为名为"具体名称，如绿色和谐"的"具体产品，如有机茶"设计具有视觉吸引力的产品包装，融入代表"具体品质或主题，如新鲜和纯净"的元素。

案例：Design visually appealing product packaging for a wine named "Vineyard Treasure", incorporating elements that represent elegance, luxury, and the rich heritage of vineyards.

中文译文：为一款名为"葡萄园之宝"的葡萄酒设计具有视觉吸引力的产品包装，融合了代表优雅、奢华和葡萄园丰富遗产的元素（图5-3-11）。

图 5-3-11　3D 产品包装设计

12. 产品模型设计

提示词模板：Create realistic product mockups for a "specific type of product e.g., smartphone" named "specific product name e.g., NexaPhone", showcasing its "specific features or design elements e.g., sleek design and dual camera setup", set against a "specific background or setting e.g., minimalistic white backdrop".

中文译文：为名为"具体产品名称，如NexaPhone"的"具体产品类型，如智能手机"创建逼真的产品模型，展示其"具体功能或设计元素，如流线型设计和双摄像头设置"，并以"具体背景或设置，如极简白色背景"为背景。

案例：Create realistic product mockups for a robotic vacuum cleaner named CleanBot X, showcasing its slim design and smart navigation technology, set against a clean and tidy living room.

中文译文：为名为CleanBot X的机器人吸尘器创建逼真的产品模型，展示其纤薄的设计和智能导航技术，背景是干净整洁的客厅（图5-3-12）。

图 5-3-12　产品模型设计

13. T恤服装图案设计

提示词模板：Design creative vector graphics for a T-shirt showcasing "specific theme or subject e.g., nature and wildlife", incorporating elements that resonate with "specific mood or feeling e.g., adventure and exploration", and featuring "specific elements or objects e.g., a soaring eagle and mountains". The design should be suitable for "specific color or style of T-shirt e.g., a black round-neck T-shirt".

中文译文：为展示"特定主题或题材，如自然和野生动物"的 T 恤设计创意矢量图形，融入能引起"特定情绪或感觉，如冒险和探索"共鸣的元素，并以"特定元素或物体，如翱翔的雄鹰和山脉"为特色。设计应适合"特定颜色或款式的 T 恤，如黑色圆领 T 恤"。

案例：Design creative vector graphics for a T-shirt showcasing a retro arcade, incorporating elements that resonate with nostalgia and fun, and featuring pixelated characters and neon lights. The design should be suitable for a black round-neck T-shirt.

中文译文：为T恤设计创意矢量图形，展示复古街机，融入怀旧和有趣的元素，并以像素化人物和霓虹灯为特色。这种设计应该适合黑色圆领T恤（图5-3-13）。

图 5-3-13　T 恤服装图案设计

14. 服装设计

提示词模板：Illustrations of unique apparel items for a "specific occasion e.g., summer beach party" inspired by "specific theme or pattern e.g., tropical flowers", tailored for "specific gender or age e.g., women in their 20s". The design should highlight features such as "specific elements or details e.g., ruffled sleeves and a tie-front".

中文译文：针对"特定场合，例如夏季沙滩派对"设计独特服装插图，受"特定主题或模式，例如热带花卉"的启发，针对"特定性别或年龄，例如20多岁的女性"设计，应突出特色"特定元素或细节，如褶皱袖子和领带"。

案例：Illustrations of unique apparel items for a romantic Valentine Day date inspired by elegant lace patterns, tailored for women in their 30s. The design should highlight features such as intricate lacework and a sweetheart neckline.

中文译文：浪漫情人节约会的独特服装设计的灵感来源于优雅的蕾丝图案，专为30多岁的女性量身定制。设计应该突出复杂的花边和甜美的领口等特点（图5-3-14）。

图 5-3-14　服装设计

15. 织物图案设计

提示词模板：Create seamless fabric design patterns inspired by a "specific theme or concept e.g., tropical paradise", incorporating elements such as "specific items or motifs e.g., palm trees, sunsets, and parrots", suitable for "specific type of fabric or use e.g., summer dresses".

中文译文："特定主题或概念，如热带天堂"为灵感，创造无缝的面料设计图案，结合"特定物品或图案，如棕榈树、日落和鹦鹉"等元素，适合"特定类型的面料或使用，如夏装"。

案例：Create seamless fabric design patterns inspired by nostalgic 80s video games, incorporating elements such as 8-bit characters, retro game consoles, and pixelated power-ups, suitable for gamers' hoodies.

中文译文：以怀旧的80年代视频游戏为灵感，结合8位字符、复古游戏机、像素化升级等元素，创造无缝的织物设计图案，适合玩家的卫衣（图5-3-15）。

图 5-3-15　织物图案设计

16. 马克杯印花设计

提示词模板：Design unique mug prints for "specific occasion or theme e.g., Christmas" featuring "specific elements or characters e.g., reindeer and snowflakes" with a touch of "specific color or style e.g., gold accents".

中文译文：为"特定场合或主题，如圣诞节"设计独特的马克杯印花，以"特定元素或人物，如驯鹿和雪花"为特色，并点缀"特定颜色或风格，如金色装饰"。

案例：Design whimsical mug prints for a child's birthday party featuring adorable animals and balloons with a touch of pastel rainbow accents.

中文译文：为孩子的生日派对设计异想天开的马克杯印花，有可爱的动物和气球，并有柔和彩虹点缀（图5-3-16）。

图 5-3-16　马克杯印花设计

17. 儿童吉祥物设计

提示词模板：Design 3D models of a mascot for a children's hospital, representing joy and comfort, with distinct features such as a teddy bear body or rainbow colors. The mascot should be set against a white background, ensuring it stands out prominently.

中文译文：为儿童医院设计吉祥物3D模型，代表着欢乐和舒适，有着泰迪熊的身体或彩虹色等独有的特征。吉祥物应设置在白色背景下，以确保其突出（图5-3-17）。

图 5-3-17　吉祥物设计

18. 文创产品设计

提示词模板：Create detailed 3D models of a "specific type of product e.g., smartphone" with "specific features or design elements e.g., a curved edge screen and dual rear cameras", reflecting a design aesthetic that embodies "specific theme or style e.g., minimalism and elegance".

中文译文：创建一个"特定类型的产品，如智能手机"的详细3D模型，该模型应具有"特定的功能或设计元素，如弧形边缘屏幕和后置双摄像头"，并体现"特定的主题或风格，如简约和优雅"的设计美学。

案例：Create detailed 3D models of a high-performance electric guitar with a unique body shape and custom inlay designs, reflecting a design aesthetic that embodies musical creativity and innovation.

中文译文：创建高性能电吉他的详细3D模型，该模型具有独特的机身形状和定制的镶嵌设计，体现了音乐的创意性和创新的设计美学（图5-3-18）。

图 5-3-18　文创产品设计

19. 文化用品设计

提示词模板：Top view of 4 cohesive sets of stationery for a "specific type of business or event e.g., wedding" with the theme of "specific theme or color scheme e.g., elegant gold and white", including elements such as "specific symbols or motifs e.g., floral patterns or monograms". The set should consist of a letterhead, envelope, and business card, reflecting the essence of "specific brand or event attributes e.g., luxury and sophistication".

中文译文：为"特定类型的企业或活动，如婚礼"设计四套具有凝聚力的文具的俯视图，主题为"特定主题或配色方案，如优雅的金色和白色"，包括"特定符号或图案，如花卉图案或字母"等元素。这套设计应包括信纸、信封和名片，反映"特定品牌或活动属性，如奢华和精致"的精髓。

案例：Top view of 2 cohesive sets of stationery for a tech startup with the theme of "futuristic minimalism, " including elements such as sleek geometric shapes and metallic accents. The set should consist of a letterhead, envelope, and business card, reflecting the essence of innovation and modernity.

中文译文：这是一家科技初创公司的两套有凝聚力的文具的俯视图，主题是"未来极简主义"，包括光滑的几何形状和金属等元素。套装应包括信笺、信封和名片，体现创新和现代的精髓（图5-3-19）。

图 5-3-19　文化用品设计

20. 吉祥物设计

提示词模板：Design 3D models of a mascot for "specific organization or event e.g., a sports team", representing "specific characteristics or theme e.g., strength and agility", with distinct features such as "specific attributes e.g., a lions mane or eagles talons". The mascot should be set against a white background, ensuring it stands out prominently.

中文译文：为"特定组织或活动，如运动队"设计一个吉祥物三维模型，代表"特定特色

或主题，如力量和敏捷"，并具有明显特征，如"特定属性，如狮子的鬃毛或鹰的爪子"。的背景应为白色，以确保吉祥物突出（图5-3-20）。

图 5-3-20　吉祥物设计

21. 卡通贴花设计

提示词模板：Vector stickers of "specific subject or character e.g., a playful cat", adorned with "specific elements or theme e.g., stars and moons", and conveying the emotion of "specific feeling or mood e.g., joy and mischief".

中文译文：以"特定元素或主题，如星星和月亮"装饰的"特定主题或人物，如一只顽皮的猫"矢量贴纸，传达"特定感觉或情绪，如欢乐和恶作剧"。

案例：Vector stickers of an adventurous astronaut, adorned with a rocket and distant galaxies, and conveying the emotion of wonder and exploration.

中文译文：一位富有冒险精神的航天员的矢量贴纸，装饰着火箭和遥远的星系，传递着好奇和探索的情感（图5-3-21）。

图 5-3-21　卡通贴花设计

22. 室内设计

提示词模板：Visualize cohesive interior designs for a "specific type of room e.g., living room" with a "specific style e.g., modern" aesthetic, incorporating elements that resonate with "specific theme or feeling e.g., tranquility and nature". Ensure the space includes "specific furniture or features e.g., a cozy couch, a coffee table, and large windows" and is adorned with "specific color palette e.g., shades of blue and white".

中文译文：为"特定类型的房间，如起居室"设计具有"特定风格，如现代"有美感的室内设计，融入与"特定主题或感觉，如宁静和自然"产生共鸣的元素。确保空间包括"特定的家具或特征，如舒适的沙发、茶几和大窗户"，并装饰有"特定的色调，如蓝色和白色的影响"。

案例：Visualize cohesive interior designs for a home office with a minimalist aesthetic, incorporating elements that resonate with efficiency and productivity. Ensure the space includes a sleek desk, ergonomic chair, and ample storage, and is adorned with tones of black and gray.

中文译文：以极简主义美学将家庭办公室的内部设计可视化，融入与效率和生产力产生共鸣的元素。确保空间包括一张线条流畅的桌子、符合人体工程学的椅子和充足的储物空间，并用黑色和灰色装饰（图5-3-22）。

图 5-3-22　室内设计

23. 室内环境设计

提示词模板：Design unique photo backdrops with stand for "specific event or theme e.g., a wedding reception", featuring "specific elements or motifs e.g., floral patterns and golden accents". Ensure the design evokes a feeling of "specific mood or emotion e.g., elegance and romance".

中文译文：为"特定活动或主题，如婚宴"设计独特的照片背景墙，采用"特定元素或图案，如花卉图案和金色装饰"。确保设计能唤起"特定的情绪或情感，如优雅和浪漫"的感觉。

案例：Design unique photo backdrops with stand for a formal corporate gala, featuring marble pillars and crystal chandeliers. Ensure the design evokes a feeling of sophistication and luxury.

中文译文：为正式的企业庆典设计独特的照片背景和展台，以大理石柱和水晶吊灯为特色。确保设计能唤起精致感和奢华感（图5-3-23）。

图 5-3-23　室内环境设计

24. UI界面设计

提示词模板：UI layouts photos for a "specific platform e.g., mobile app" focused on "specific function e.g., online shopping", incorporating elements that cater to "specific user needs or demographic e.g., teenagers looking for trendy fashion". Ensure the main color scheme revolves around "specific colors e.g., blue and white" and includes intuitive icons for "specific actions e.g., adding to cart and checking out".

中文译文：为专注于"特定功能，如在线购物"的"特定平台，如移动应用程序"设计UI布局照片，融入迎合"特定需求或人群，如追求时尚潮流的青少年"的元素。确保主配色方案围绕"特定颜色，如蓝色和白色"展开，并包含"特定操作，如添加到购物车和结账"的直观图标。

案例：UI layouts photos for a fitness tracking app focused on marathon training, incorporating elements that cater to avid runners. Ensure the main color scheme revolves around bright red and black and includes intuitive icons for tracking distance and setting pace goals.

中文译文：为专注于马拉松训练的健身追踪应用程序设计UI布局照片，融入了迎合狂热跑步者的元素。确保主配色方案围绕明亮的红色和黑色，并包括用于跟踪距离和设置配速目标的直观图标（图5-3-24）。

图 5-3-24　UI 界面设计

25. 壁画设计

提示词模板：Wide wall murals for a "specific location or surrounding e.g., cafe interior" depicting "specific theme or subject e.g., nature and wildlife", incorporating elements that convey "specific feeling or atmosphere e.g., serenity and peace". The mural should blend harmoniously with the surroundings.

中文译文：为"特定地点或环境，如咖啡馆内部"设计宽幅壁画，描绘"特定主题或题材，如自然与野生动物"，融入传达"特定感觉或氛围，如宁静与祥和"的元素。壁画应与周围的环境和谐地融为一体。

案例：Wide wall murals for a music classroom depicting composers and instruments, incorporating elements that convey harmony and creativity. The mural should blend harmoniously with the surroundings.

中文译文：音乐教室的宽墙壁画描绘了作曲家和乐器，融合了传达和谐和创造力的元素。壁画应与周围的环境和谐地融为一体（图5-3-25）。

图 5-3-25　壁画设计

26. 办公室品牌环境设计

提示词模板：Design a cohesive office branding set for a "specific type of business e.g., tech startup" named "specific name e.g., TechFlow", reflecting a "specific ambiance e.g., modern and innovative". The set should include "specific items e.g., wall murals, reception desk branding, and stationery items", emphasizing the company's core values and identity.

中文译文：为一家名为"具体名称，如TechFlow"的"具体企业类型，如科技创业公司"设计一套具有凝聚力的办公室品牌，反映"具体氛围，如现代和创新"。这套设计应包括"具体项目，如墙壁壁画、接待台品牌和文具用品"，强调公司的核心价值和形象。

案例：Design a cohesive office branding set for a tech startup named "TechFlow", reflecting a modern and innovative ambiance. The set should include wall murals, reception desk branding, and stationery items, emphasizing the company's core values and identity.

中文译文：为一家名为"TechFlow"的科技创业公司设计一个有凝聚力的办公室品牌，体现了现代和创新的氛围。这一套设计应该包括墙壁壁画、前台品牌和文具，强调公司的核心价值观和身份（图5-3-26）。

图 5-3-26　办公室品牌环境设计

27. 科技插图设计

提示词模板：Illustrate detailed technical diagrams of a "specific device or machinery e.g., jet engine", highlighting its "specific components or features e.g., combustion chamber and turbine blades", with annotations explaining "specific functions or processes e.g., air intake and thrust production". Ensure clarity and precision in the representation.

中文译文：说明"具体装置或机械，如喷气发动机"的详细技术图，突出其"具体组件或特征，如燃烧室和涡轮叶片"，并用注释解释"具体功能或过程，如进气和推力产生"。确保表述清晰准确。

案例：Illustrate "detailed technical diagrams of a space shuttle" highlighting its rocket boosters and main engines, with annotations explaining propulsion and liftoff processes. Ensure clarity and precision in the representation.

中文译文：绘制航天飞机的详细技术图，突出其火箭助推器和主发动机，并附有解释推进和发射过程的注释。确保表述的清晰度和准确性（图5-3-27）。

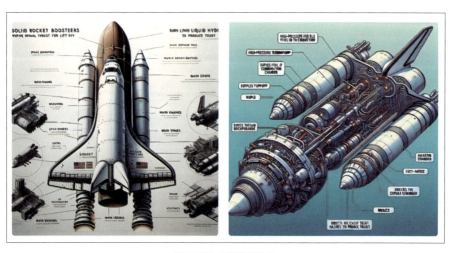

图 5-3-27　科技插图设计

28. 街景设计

提示词模板：Craft detailed illustrations that capture the essence of a "specific theme or concept e.g., the tranquility of nature", featuring elements like "specific objects or beings e.g., tall pine trees, a serene lake, and birds in flight", set in "specific setting or environment e.g., a peaceful forest during autumn".

中文译文：制作详细的插图，捕捉"特定主题或概念的本质，例如大自然的宁静"，将"特定对象或生物，例如高大的松树、宁静的湖面和飞翔的鸟儿"，绘制在"特定设置或环境中，例如秋天宁静的森林"。

案例：Craft detailed illustrations that capture the essence of a bustling Tokyo street market, featuring elements like neon signs, street food stalls, and a diverse crowd of shoppers, set in the heart of Shibuya.

中文译文：制作详细的插图，捕捉繁华的东京街头巷尾的精髓，以霓虹灯招牌、街头小吃摊和多样化的购物者为特色，设置在涩谷市中心（图5-3-28）。

图 5-3-28　街景设计

29. 橱窗展示设计

提示词模板：Eye-catching wide photos of window display for a "specific type of store e.g., boutique fashion store" with a "specific theme e.g., spring floral" motif, featuring "specific items or elements e.g., mannequins wearing pastel dresses" and evoking a feeling of "specific emotion or sensation e.g., freshness and renewal".

中文译文：为"特定类型的商店，例如精品时装店"拍摄的引人注目的橱窗展示照片，带有"特定主题，例如春花"主题，以"特定项目或元素为特征，例如穿着粉彩连衣裙的人体模型"为特色，唤起"特定的情绪或感觉，例如新鲜和更新"。

案例：Eye-catching wide photos of window displays for a gourmet bakery with a whimsical fairytale motif, featuring oversized cupcakes and candy canes and evoking a feeling of childlike wonder and delight.

中文译文：为一家美食面包店拍摄的引人注目的橱窗展示的宽照片，主题是异想天开的童话故事，以超大的纸杯蛋糕和糖果棒为特色，唤起孩子般的好奇和喜悦（图5-3-29）。

图 5-3-29　橱窗展示设计

30. 工艺美术品设计

提示词模板：Craft vector designs for a "specific type of craft item e.g., handmade necklace" using materials like "specific materials e.g., beads, leather, and metal charms", inspired by "specific theme or style e.g., vintage elegance." Ensure it reflects the essence of "specific occasion or purpose e.g., summer evening party".

中文译文：以"特定主题或风格，如复古优雅"为灵感，使用"特定材料，如珠子、皮革和金属吊饰"等材料，为"特定类型的手工艺品，如手工项链"制作矢量设计。确保体现"特定场合或目的，如夏季晚会"的精髓。

案例：Craft vector designs for a hand-embroidered silk fan using materials like silk fabric, silk threads, and delicate lace, inspired by Chinese silk artistry. Ensure it reflects the essence of a sultry summer soirée.

中文译文：受中国丝绸艺术的启发，使用丝绸面料、丝线和精致的蕾丝等材料，进行手工刺绣丝绸扇的矢量设计。确保它反映了闷热夏季晚会的精髓（图5-3-30）。

图 5-3-30　工艺美术品设计

5.3.2　Midjourney和MuseDAM的提示词思维

Midjourney和MuseDAM是两种基本相同的高级图像生成模型，能够根据用户提供的文本提示创建图像，其提示词思维基本相同。由于Midjourney提示词目前只支持英语，所以用户必须提供英文，而MuseDAM可以使用中文，并且会自动转译成英文，因为两者的提示词语法结构基本

相同。要有效使用Midjourney和MuseDAM，可以考虑以下类型的提示词。

（1）具体的物体或场景描述：如"一座坐落在山顶的古老城堡"或"一只在草地上跳跃的兔子"。

（2）颜色和纹理：如"蓝色波纹纹理的布料"或"带有金色花纹的瓷器"。

（3）艺术风格：如"印象派风格的风景画"或"像素艺术风格的角色"。

（4）情绪或氛围：如"神秘森林中的幽灵"或"快乐的家庭聚会场景"。

（5）历史或文化元素：如"古埃及风格的雕像"或"中世纪欧洲的市场"。

（6）虚构或想象中的元素：如"外星风景"或"未来城市"。

（7）组合不同的元素：将多个元素结合在一起，如"穿着宇航服的猫在月球上行走"。

这些提示词可引导MuseDAM创造出符合想象的图像，以下是MuseDAM在艺术创作设计领域的提示词案例。

1. 凯迪拉克汽车轮胎支架茶几设计（图5-3-31）

提示词：Masterpiece, Best quality, 8K, Highly detailed, Ultra-detailed, A modern style Cadillac car wheel bracket coffee table with a glass top, Cadillac Logo, Car wheel, Shiny metal, Reflective surface.

中文译文：杰作、最佳质量、8K、高清晰度、超细致、一张现代风格的凯迪拉克汽车轮胎支架咖啡桌、带有玻璃台面、凯迪拉克标志、汽车轮胎、闪亮的金属、反光表面。

图5-3-31　凯迪拉克汽车轮胎支架茶几设计

2. 白玉兰首饰设计（图5-3-32）

提示词：Masterpiece, Best quality, 8K, Highly detailed, Ultra-detailed, A collection of jewelry in the style of Shanghai School, Featuring bracelets, Earrings, necklaces, Rings, Gold and white diamonds, With a pattern of white magnolia, new Shanghai School style.

中文译文：杰作、最佳质量、8K、高清晰度、超细节、一系列以上海派风格为特色的珠宝收藏、金色和白色钻石、带有白玉兰图案、手环、耳坠、项链、戒指、新上海派风格。

<p align="center">图 5-3-32　白玉兰首饰设计</p>

3. 智能浴缸（图5-3-33）

提示词：Masterpiece, Best quality, 8K, Hhighly detailed, Ultra detailed, A future style mass surface intelligent battub, Mass surface, Renderings, Three views.

中文译文：杰作、最佳质量、8K、高清晰度、超细节、一个未来风格的质量表面智能浴缸、质量表面、渲染效果图、三视图。

<p align="center">图 5-3-33　智能浴缸</p>

4. 多功能一体机（图5-3-34）

提示词：Design, print, cut, fold, package, and print an all-in-one machine with exterior and interior design, Marker style, Renderings and three views, 8K, Ultra fine details, Resin, Best quality OC rendering, Strong light effect, Super details, 3D rendering, high-Definition.

中文译文：设计、打印、剪切、折叠、包装和打印一体机、具有内外设计、标记风格、渲染和三视图、8K、超精细细节、树脂、最佳质量的OC渲染、强光效果、超级细节、3D渲染、高清。

图 5-3-34　多功能一体机

艺术创作设计类作品的提示词需要清晰、富有想象力，并且准确传达设计师对最终作品的期望。良好的提示词结构通常包括以下几个方面。

（1）主题和创意：明确表述想要创作的主题或概念，如梦幻般的海底世界、未来城市生活等，提供具体的视觉元素或场景，如鲸在水中优雅地游动、飞行的汽车在天际线上空穿梭等。

（2）风格和技法：指定所需的绘画风格，如写实主义、抽象表现主义、像素艺术、未来主义等；提及特定的绘画技法，如细腻的光影渲染、大胆的笔触、鲜艳的色彩对比等。

（3）媒体和材质：对于数字绘画，可以指定数字画、3D渲染等；对于传统艺术，可以指定油画、水彩、版画等。

（4）构图和视角：指导作品的构图方式，如纵向构图、从鸟瞰视角等；体现设计师对作品视角和焦点的要求，如主体居中、特写局部细节等。

（5）氛围和情绪：描述作品传达的氛围和情绪，如充满神秘感、轻松愉悦、哀伤忧郁等。

提示词写作案例（图5-3-35）：

以写实风格绘制一幅数字油画，描绘一个梦幻般的海底世界。呈现丰富多彩的珊瑚礁，栩栩如生的鱼群在清澈见底的海水中游弋。从一个偏侧的低视角捕捉这片生机盎然的深海风光，传达出生命的绚丽多姿与大自然的和谐之美。

图 5-3-35　Muse AI 生成的数字油画《海底世界》的提示词与作品

5.4　AIGC 专属（自定义）模型的构建

5.4.1　专属模型的功能

专属模型，又称自定义模型，通常是指用户根据自己的需求构建的特定类型的神经网络模型，即为自己或特定行业或场景定制化的大模型。它通常指的是在通用大模型的基础上，针对某一个体用户或特定行业的应用场景积累的专业知识和能力。这样的模型不局限于通用知识的掌握，还能更好地支持垂直领域的应用和服务。例如，一个为自己熟悉和常用的设计领域（如紫砂壶产品设计）定制的模型可能会包含更多与紫砂陶瓷相关的作品数据和规则，以实现更符合该领域需求的服务。设计企业和设计师选择构建专属大模型是为了避免设计的同质化，以及确保设计数据的安全性和可控性，同时可以根据自身的业务需求进行个性化和风格化设计，以达到更高效的设计处理和更精准的设计效果输出。

专属模型的概念在深度学习领域非常普遍，它允许用户根据特定的问题定义和设计自己的网络架构。使用如PyTorch等框架，用户可以通过继承现有的模块类来创建自定义的专属网络层、块或完整的模型。Keras也提供了类似的灵活性模型，允许用户通过函数式API来构建几乎任意形式的模型。这样做的好处是可以针对具体任务进行优化，比如创建一个自定义的语义分割模型，可以有针对性地解决图像处理中的特定问题。因此，当预置模型无法满足设计师的个性化设计需求时，可以创建自己的专属模型。专属模型强调了模型的个性化和适配性，侧重于满足个人和特定机构或行业的需求，自定义适合自己和自己感兴趣的设计风格模型，以便生成具有自己独特风格的作品。

5.4.2　使用MuseAI生成专属模型的办法

MuseAI中的专属模型是一个AI自定义模型工具，可让用户直接在自己的计算机上轻松设置和运行大型语言模型。使用MuseAI，用户可以预置自己个人或机构非常强大的专属模型，可以通过复制已有预置模型生成。生成专属模型后，会复制原预置模型的模板，但需要调试后才能使用。因此几乎任何人都可以预置它，方法如下。

进入"专属模型"栏目，选择"风格训练"选项，使用方形的清晰图像，风格尽量统一，可包含人、景色、动物等；或者选择"人物训练"选项，使用方形的清晰人物面部图像，不同角度、不同背景效果更佳；或者选择"主体训练"选项，使用方形的各角度高清主体图像，可

用于动物或物体训练。

当然，MuseAI需要注册再登录，登录后界面左侧是功能区域。

（1）文生图：就是根据输入的文字，生成图片。

（2）图生图：就是根据上传图片+文字描述，生成图片。

（3）风格定制：用户可以上传同一种类的照片，至少10～1000张，MuseAI会训练出此照片的风格，然后用户可以使用此模型生成和上传的图片风格相同的照片或文案，约半个小时即可生成自己或机构的专属模型。

（4）仓库：网站内置或者其他用户分享的图片，大家可以浏览看看，也很精致。

（5）配置区：选择每种功能后，右侧的配置区会跟着变化，是更细致的自定义配置。

5.4.3 专属模型设置的案例

这里以MuseAI的专用模型设置为例，说明生成专用模型的设置过程与方法。

（1）文生图：在底部文本框中可以输入文字，比如输入：一只小鸟，在右侧配置区选择"写实"模型，其他保持默认就行。

（2）单击左侧栏中的图生图，再单击正中间的上传图片按钮，上传一张自己的图片，然后在底部输入描述语句，就能生成和自己上传的照片风格相近的图片了。

步骤1：打开MuseAI页面，单击"专属模型"按钮（图5-4-1）。

图 5-4-1 进入专属模型设置页面

步骤2：选择训练模式（有风格训练、人物训练、主题训练三种），选中后单击"确定"按钮（图5-4-2）。

图 5-4-2　专属模型按钮

步骤3：添加数据集（图5-4-3），从本地或外联图库中选择图片素材（3～1000张），然后标注训练模式（如风格训练）、模型名称（如包装设计或紫砂壶设计等）、触发词（简单的英文提示词）。

图 5-4-3　添加数据集

确认后大概要等30分钟，训练完成后（图5-4-4），在"文生图""图生图"功能的定制风格里就会多出"紫砂壶"这个专用定制风格。

用户在"文生图"界面，输入"头戴京剧花旦头饰凤冠、身着锦缎服饰的女子拿了一把紫砂壶，定制风格选择刚刚训练的模型"即可。

238

图 5-4-4　模型训练

由于每个专用模型只有数十张训练样本，所以部分图片不够相似，上传的训练图片越多，生成的图片会越相似。

在"模型管理"选项卡中（图5-4-5），还可以用专用模型进行"图生图"，单击"立即体验"按钮即可。

图 5-4-5　管理模型

建议使用低频英文单词，用于触发模型效果（图5-4-6），如输入3～30个字母，如京剧元素、高长型紫砂壶（Peking Opera elements, High length of zisha teapot）等。

图 5-4-6　触发模型效果

注意不要用政治敏感图片和明星图片,以及具有知识产权的图片生成非法图片,具有知识产权的图片需要注明出处并声明仅作为教程,无其他用途。

5.5　设计内容与形态的转译

5.5.1　设计元素的内容分析

设计要借助大量的内容,绝非只有视觉图像,语言、声音、动作、网页等都是可转译成视觉图像的内容。在数字时代,内容是可计算的。在DesignNET的概念框架下,为了计算设计的内容,必须将内容转换为数据。

设计转译是将设计概念、信息或传统元素转化为新的设计形式和内容的过程。设计转译涉及对原始信息的重新解释和应用,包括文化元素、形态元素,甚至某个特定的设计元素。它不仅是简单地复制、粘贴和发散想象,而是一种抽象和再利用的过程。例如,在苏东坡文创产品设计中,苏东坡思想观念的转译可能涉及文学、美学、生活甚至是政治等方方面面在时间与空间内移动的速度——历史与现实的慢速移动或者跨越。

设计内容与形式的转译程序和方法

(1) 设计元素与研究:这是设计的初步阶段,设计师需要深入了解设计背景,包括历史、文化和社会环境等因素。这一过程有助于设计师更好地理解场所精神,为后续的设计提供依据。

(2) 提取原型:在传统设计中,选择一个具有代表性的视觉空间或形态作为转译的原型。东坡服设计就是一个很好的例子,它将传统东坡服、东坡帽等作为转译原型。

(3) 形译与意译:在转译过程中,设计师会从"形"和"意"两个方面进行探索。形译关注物质形态的转化,而意译则更侧重于内在意义和精神层面的传承。

(4) 创新设计:设计师基于对传统元素的深刻理解和现代设计手法的应用,提出设计创新

点。这些创新点不仅延续了传统的设计文化，而且推动了当代设计的发展。

5.5.2 设计内容转译的思维过程

设计转译是一个复杂而深入的过程，它要求设计师具备深厚的文化底蕴和敏锐的设计洞察力，以确保传统元素能够在现代设计中获得新生。通过这样的转译，设计不仅仅是视觉上的享受，更是文化和思想的传递。

案例1：世界文化遗产（以下简称"世遗"）泉州文化元素内容转译的思维导图（图5-5-1）。

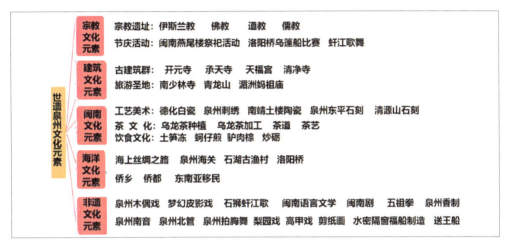

图 5-5-1 世遗泉州文化元素内容转译的思维导图

案例2：苏东坡文化符号与内容转译的发散思维导图（图5-5-2）。

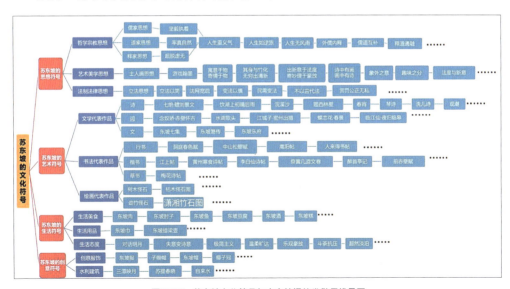

图 5-5-2 苏东坡文化符号与内容转译的发散思维导图

5.5.3　设计大数据与文化基因传承的模因

约翰·霍金斯（John Howkins）说："有人曾告诉《自私的基因》（*The Selfish Gene*）一书的作者理查德·道金斯，他发明了'模因'（meme）一词来描述这种人类行为在被分析和理解之前被传播的现象。"在《牛津英语词典》中，模因被定义为："文化的基本单位，通过非遗传的方式，特别是模仿而得到传播。"❶即模因是中国传统文化首要的传承方式，因为模仿往往是从物质的高度模仿开始的。模因是基因传承的基础。

设计大数据是文化传承的主要依据。设计文化的传承主要是文化基因的传承与转译。比如京剧，它的文化基因有行当、唱腔、剧本、韵白方言、音乐、身段、脸谱、头面服饰、道具、砌末甚至检场等艺术形式的丰富文化内涵。如刺绣，尽管在中国有许多地方风格的刺绣艺术，但是各自的刺绣作品必然遵循着各自的文化基因传承规律。最早的学习，就是模仿师父的针法，或者叫手法。这种严格的模仿过程，也有规律，叫传承"模因"。又如，将京剧文化元素转译为紫砂壶设计，就是将京剧文化元素的基因转译为立体视觉和材料叠加的大数据生成紫砂壶造型的"模因"过程。当然，这些文化基因也需要创新、发展，但应该是在文化基因大数据收录基础上的传承、创新和发展。过去学戏的人，必须一招一式、一勾一画、一腔一调，严格按照师父的教导，模仿到位。现在依托设计大数据可以自然而然、天马行空般地创造和生成。

5.5.4　建立设计文化基因库的创新思维和路径

建立基因库可以存储丰富的文化基因，是保护文化元素的重要手段，人们可以对库中基因进行选择、适配、修改和存储，并且不断丰富基因库。针对图谱中的二维图形，可以采取抠图、变形、拉伸、边缘等设计的跟踪处理，提取轮廓，再结合平面构成、立体构成和语义构成等方法，对元素进行变换，如图5-5-4所示，为设计文化基因符号关联数据的元素分析。

对于设计因子的创新设计方法，主要有简化法、抽象法和解构重组法。

（1）简化概括法：化繁为简、概括原型。

（2）抽象几何法：几何处理、凝练原型。

（3）解构重组法：分解、自由重组。

以上海市历史博物馆的衍生品设计为例，对该馆大楼的元素进行提取和再设计图（图5-5-3）。

图 5-5-3　上海市历史博物馆的衍生品设计

❶ 关于 meme 的几个问题 . 中国社会科学网 . 2014-01-8 [引用日期 2014-09-17].

5.6 AIGC设计大数据的构建

人工智能设计建模的关键问题是如何建立一种对设计功能、设计尺度、设计形态、时尚消费品色彩、设计材质、设计工艺等进行判断的算法。不同的建模方式依赖不同的技术高度。

维特根斯坦式似乎更适合当前的大数据式人工智能，而康德式更适合通用式人工智能。

除了算法美学，设计还需要对美学数据进行梳理，如设计算法美学依据案例，利用深度学习技术对设计形态、色彩、比例、面积进行评分的算法依据。

5.6.1 设计大数据的建构

设计大数据并不是指对大数据进行设计，而是指那些在设计过程中产生或使用的数据，这些数据具有大数据的特征，即规模庞大、复杂多样，难以通过传统的数据处理技术进行分析。这些数据可能包括用户行为数据、设计反馈数据、设计元素数据等，它们在设计流程中起到了重要的作用。

1. 设计大数据的作用

（1）提供设计决策依据：通过对设计大数据的分析，设计师可以了解用户的喜好、行为模式以及设计元素的使用效果，从而做出更科学、更精准的设计决策。

（2）优化设计流程：设计大数据可以帮助设计师发现设计流程中的瓶颈和问题，进而对流程进行优化，提高设计效率和质量。

（3）预测设计趋势：通过对大量设计数据的分析，可以揭示出设计趋势和流行元素，为未来的设计提供参考和启示。

2. 建立和应用设计大数据应遵循的步骤（图5-6-1）

（1）明确目标和需求：即需要明确希望通过设计大数据解决什么问题或达到什么目标。

（2）数据收集：根据目标和需求，收集相关的设计数据。这可能涉及用户调研、设计过程记录、设计作品反馈等多个方面。

（3）数据存储和处理：将收集到的数据存储在合适的数据仓库中，并使用大数据处理工具和技术进行清洗、整合和转换，以便进行后续的分析。

（4）数据分析：使用数据分析工具和方法，对设计数据进行深入挖掘和分析，寻找有价值的信息和洞察。

（5）结果应用：将分析结果应用于实际的设计工作中，指导设计决策、优化设计流程或预测设计趋势。

需要注意的是，设计大数据的应用需要与其他设计方法和工具相结合，不能单纯依赖数据结果。同时，也需要遵守相关的数据隐私和安全规定，确保数据的合法性和安全性。

设计大数据是设计过程中产生的重要资源，通过合理地收集、处理和应用这些资源，可以为设计师提供有力的支持和指导，推动设计工作的创新和发展。今天，各种语言、图像、文本等，所有这些内容都是叙事的体现，并且在数字化的趋势下，叙事的方式在不断变革，叙事的内容在不断进化，用嘴做设计已经成为现实，如图5-6-2为MuseDAM的设计大数据原理。

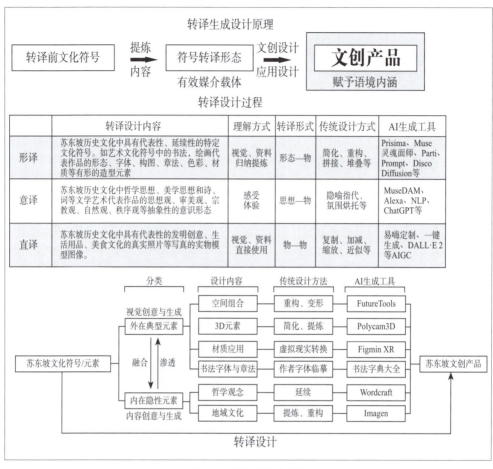

图 5-6-1 设计大数据的建构

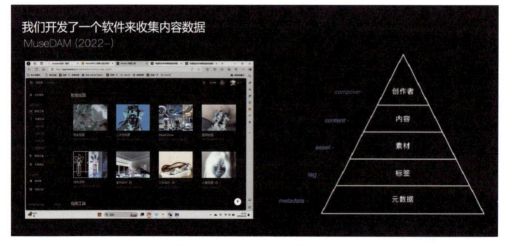

图 5-6-2 MuseDAM 的设计大数据原理

以中国传统文化基因数据库（图5-6-3）建设为例。

中国传统文化如非遗传承的模因，就是高仿真地模仿非遗作品的原材料、工艺、色彩、图案的样式、配色方法等，在师父手把手地指导下，原封不动地模仿，100%的形似，尽可能的神似。

图 5-6-3　西安启承研究院"中国非物质文化遗产基因数据库"的网页界面

中国非物质文化遗产基因数据库的建设，是基于中国非遗大数据的知识共享平台，它建立在运用海量多模态非遗工艺数据的基础上，借助文本分析算法、图像分析算法等技术，深入挖掘了中国文化基因及其演化路径，搭建了本体知识和大数据文本的专业术语，绘制了基于知识图谱技术的知识共享网络，打造了非遗领域的知识生产平台和线上系统，提供面向非遗生产管理应用的智能解决方案，探索了非遗在大数据及AI时代的传承新模式，推进了非遗的数字化保护与创造性再生。

5.6.2　设计大数据在视觉传播设计中的应用

算法美学的核心原理是将数学、计算机科学和美学理论相结合，来创造具有美感的图形、图像和视觉效果。通过编写计算机程序，实现对平面设计元素的自动生成和控制，以实现更高效、有趣和具有创新性的设计。

1. 编写计算机程序来实现设计的方法

（1）分形：通过分形几何生成具有自相似性和无限复杂性的图形，如纹理、背景、图案等。

（2）递归：通过重复应用相同的规则来生成具有多层次和规律的复杂图形。

（3）随机生成：利用计算机生成随机数，可以实现对平面设计元素的随机化处理，如随机颜色、形状和位置等，这有助于实现更具有个性和创意的设计效果。

（4）代数和几何变换：通过对平面设计元素进行代数和几何变换，可以实现形状、颜色、尺寸等方面的创新。这些变换可以是线性或非线性的，用于实现不同程度的复杂性和变化性。

（5）优化设计元素：利用算法对设计元素进行智能调整和优化，提高设计效率。

（6）个性化定制：根据用户的喜好和需求，利用算法为用户生成独特的作品。

（7）数据可视化：将复杂的数据以更具美感和易于理解的方式呈现出来。

（8）动态图形设计：添加动态元素，如动画、交互效果等，使设计更具吸引力。

2. 用算法生成平面设计数据源代码（图5-6-4）

（1）Python中的Pillow库用来读取苹果公司的标志图像文件。

（2）转换图像为灰度图像，计算图像的平均灰度值。平均灰度值是图像中所有像素的灰度值之和除以像素总数得到的结果。

（3）将彩色图像转换为灰度图像，减少计算量并简化图像分析。

（4）转换图像的源代码。

（5）计算平均灰度值的源代码。

（6）计算图像的熵和对比度。熵是衡量图像中信息量的指标，而对比度是衡量图像中明暗区域差异程度的指标。

（7）计算熵和对比度的源代码。

图5-6-4　用算法生成平面设计数据源代码

5.6.3　设计大数据在产品设计中的应用

简单地使用Python、Scikit-learn和ChatGPT等工具进行面料分类在实际中的应用（图5-6-5）

（1）需要一个面料数据集，包含面料的各种特性（如纹理、厚度、颜色等），以及对应的标签。

（2）需要进一步的数据预处理、特征选择、模型调优等步骤。

图 5-6-5　面料分类的基本示例

CLO 3D服装设计工具是专门用来可视化时尚产品的工具，有强大的模拟技术，能够创建多层和细节复杂的服装，从简单的上衣到含有复杂配饰和结构的外套。

用ChatGPT 4为Midjourney生成的作品命名，并用源代码写出其设计理念（图5-6-6和图5-6-7）

（1）生成作品名称："梦幻岛屿"。

（2）设计理念源代码：Python Copy code。

（3）概念：将传统童话元素与现代设计风格相结合，打造一座充满活力与想象力的梦幻城堡。

（4）特点：包括色彩、结构、环绕、基座。

（5）色彩：使用饱和度高的色彩，营造出温馨、梦幻的氛围。

结构：城堡融合了经典与抽象的设计元素，如尖塔、城墙与不规则形状的建筑；彩色的云朵和心形符号环绕城堡，增加了作品的幻想感；城堡被置于柔软的云朵之上，强调了非现实的梦境特质。

（6）目标：触发观者的想象力，引导他们进入一个充满乐趣和色彩的奇妙世界；创造一个适合所有年龄层的设计，让人们回忆起童年的梦想和无忧无虑的时光。

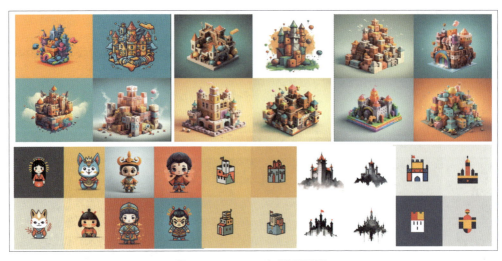

图 5-6-6　Midjourney 生成的图形设计

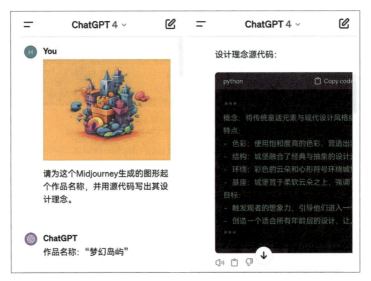

图 5-6-7　Midjourney 生成图形设计概念的数据分析及源代码转译（ChatGPT 用 Python 生成）

如果想为这个图形创作一个设计理念的"源代码"，虽然设计理念本身并不是实际的编程代码，可以用注释的形式来模拟它的结构，假想它像一段代码一样去描述创作这个图形的理念（图5-6-8）。

创意表达的"源代码"使用了编程语言的形式来描述设计概念。实际上，它不是一个可执行的程序，而是一个比喻，将设计理念想象成可以被编码和实例化的对象。

图 5-6-8 ChatGPT 源代码示例

5.7 AIGC作品后期的二次元三次元优化

5.7.1 AIGC设计作品的生成分析

设计师对优化后的AIGC设计要进行反馈和迭代。由于AIGC作品不受用途、工具、材料、工艺和成本的限制,天马行空式的设计需要设计师根据实际情况进行优化调整。设计师可以邀请目标用户群体进行体验,收集他们的反馈意见,然后根据这些意见对设计进行有针对性的调整和优化。这一过程可能需要反复进行,直到获得满意的效果。

对AIGC生成的设计作品进行人机融合的二次元优化设计,可以遵循以下步骤和策略。

首先是灵感生成与初步设计,用户利用AI技术,根据给定的关键词和图片参考,生成一系列具有风格、造型和色彩多样性的灵感图。这些图像可以作为设计的基础素材,为后续的创作提供灵感来源。

接着需要对AIGC生成的设计作品进行深度分析。包括理解其主题、风格、色彩搭配及整体构图等。同时,也需要明确二次元优化设计的目标,例如提升作品的视觉冲击力、增加互动性等。人机融合的二次元优化设计是一个复杂而有趣的过程,需要设计师在理解原设计的基础上,运用二次元设计的元素和技巧,通过反馈和迭代来不断优化作品,最终打造出既符合二次元审美,又具有实用价值的设计作品。

5.7.2 人机融合的二次元优化

在保留原AIGC精髓的基础上,可以运用二次元设计的元素和技巧,如文字的替换和修正、构图的取舍、尺寸比例的调整、独特的线条风格、色彩搭配和角色造型等。人机协作的二次元优化设计要对生成的作品进行选择与细化,设计师应从众多AI生成的灵感图中挑选出最符合品牌形象和主题要求的图片,然后对这些图片进行细致的调整。在这个过程中,设计师会保留角

色原有的特点，同时融入新的元素，如龙鳞、龙角等，以突出特定的主题。设计师可以使用AI工具对线条、色彩和细节进行进一步的优化，使整个形象更加生动和精致。AIGC技术可以帮助设计师在颜色设计、形状建模、图案设计和布局设计等方面节省时间和精力，同时生成更具创意和个性化的设计方案。

在人机融合的过程中，对作品二次元优化需要注意保持设计的统一性和协调性，既要体现二次元的特色，又要确保设计作品的整体风格和主题一致，避免出现风格混乱或主题偏离的情况。

对作品进行二次元优化可以采用专业的设计工具，如Photoshop、C4D等。因为在这一阶段，传统设计工具可能需要借助专业的二次元设计师或团队来完成。如产品设计、建筑设计、室内设计、动画设计、游戏设计等还要进行AIGC作品3D化处理、施工制作图和三视图处理，使用专业的软件将2D的设计草图转化为3D模型。通过调整角度、添加光影效果和纹理细节，使设计作品更加立体和生动。

5.7.3　人机融合的三次元迭代与优化

人机融合的三次元迭代与优化侧重一致性与风格化，如UI设计强调界面元素的一致性，包括颜色、字体、布局等。AIGC可以生成与应用风格一致的图像或文本，确保设计的整体协调性和风格统一性。

在三次元优化设计过程和实际应用场景中，收集用户反馈，根据用户的使用体验和用户反馈意见进一步调整和优化设计。不断地评估和调整设计方案，进行迭代改进，确保最终的设计作品能够满足用户的需求和市场趋势。

与此同时，用户还需要关注技术的实现和限制。虽然AIGC技术为设计作品提供了更多的可能性，但其本身也存在一定的限制。因此，在进行人机融合的二次元优化设计时，设计师需要充分考虑技术的可行性和实现难度，避免设计出过于复杂或难以实现的作品。

最后，设计师要持续地学习与更新。随着AI技术的不断进步，设计师需要不断学习和掌握新的工具和技术，以保持设计作品的创新性和竞争力，还要进行AI法律伦理考量，在使用AIGC技术时，还需要考虑相关的版权和伦理问题，确保设计作品的合法性和道德性。

通过上述步骤，设计师可以在保证设计质量的同时，提高设计效率，创造出既符合品牌形象又具有创新特色的二次元、三次元设计作品。

第6章
AIGC协同艺术创作与设计的问题和解决方案

6.1 AIGC协同艺术创作与设计的主要问题与解决问题的原则

6.1.1 AIGC协同艺术创作与设计的主要问题与解决方案

近年来，AIGC作为自动生成文本、图像、音频、视频等内容的AI技术发展迅速，在艺术创作设计领域得到了广泛应用，为艺术家和设计师提供了新的创作工具和手段。

然而，AIGC协同艺术创作与设计也存在一些问题，主要包括以下几点。

1. 缺乏原创性

AIGC模型通常是基于大量数据进行训练的，因此生成的创作结果可能存在同质化现象，缺乏原创性和艺术表现力，具体表现在以下方面。

（1）在绘画领域，AIGC可以用于生成草图、绘制背景等，帮助艺术家提高创作效率。然而，AIGC生成的绘画作品往往缺乏原创性，难以体现艺术家的个人风格。

（2）在音乐和视频创作领域，AIGC可以用于生成旋律、编排节奏、生成动态图像等，为艺术家提供新的创作灵感。然而，目前AIGC生成的音乐、视频作品有时过于简单或机械，缺乏情感和感染力。

（3）在设计领域，AIGC可以用于生成Logo、海报、广告、产品、包装建筑、环境、交互设计等设计素材，帮助设计师提高工作效率。然而，AIGC生成的素材有时过于程式化，缺乏创意和美感。

2. 难以控制

AIGC技术在艺术创作设计领域虽然带来了高效率和前所未有的便捷，但同时也引发了一系列难以控制的问题。具体表现如下。

首先，由于AIGC技术是根据已有的数据进行学习和创造的，它可能缺乏真正的原创性，有时甚至会复制或模仿现有的艺术作品，这在一定程度上削弱了艺术创作的独创精神。

其次，AI生成的结果很难精准控制，设计师或艺术家可能会发现最终产出与预期有较大偏差，这对于追求精细和深度的艺术表达来说是一个挑战。

随着AIGC作品数量的增加，版权归属问题也变得越发复杂，尤其是在作品涉及多个AI生成元素时，确定权利所有人变得困难重重。由于AIGC模型的运作方式较为复杂，艺术家和设计师难以完全控制创作过程，导致最终结果可能偏离预期。

为了克服这些问题并解决AIGC在艺术创作与设计中的控制难题，可以采取不断学习新技术、深入理解AI工具逻辑、明确版权法规、增强人机协作等措施，具体方法如下。

（1）不断学习新技术：设计师需要持续关注和学习新的AI创意工具，通过不断地尝试和实践来掌握这些工具的应用方法。

（2）深入理解AI工具逻辑：了解AIGC技术的工作原理和潜在的影响，可以帮助艺术家和设计师更好地利用这些工具，从而减少对创作过程的不必要干预。

（3）明确版权法规：随着技术的发展，相关的法律法规也需要更新以保护创作者的版权，同时也要为AIGC产生的艺术作品提供合理的法律框架。

（4）增强人机协作：艺术家和设计师应将AI作为辅助工具，通过人机协作的方式发挥人类的创造力与机器的效率双重优势。

综上所述，尽管AIGC在艺术创作与设计领域中存在一些难以控制的问题，但通过持续学习、深入理解和合理应用，设计师可以最大限度地发挥其积极作用，同时规避其潜在的风险。

3. 加强人机交互

开发更加友好的AIGC工具，使艺术家和设计师能够更好地控制创作过程，并加入更多的人为创作元素。

AIGC是一项具有巨大潜力的技术，可以为艺术创作与设计领域带来新的变革。然而，AIGC也存在一些问题需要解决，随着技术的不断进步，AIGC将与人类艺术家和设计师更好地合作，共同创作出更加精彩的作品。

6.1.2　AIGC协同设计方案的优化选择

随着AIGC技术的发展，市场上出现了越来越多的AIGC工具辅助生成的设计方案。这些方案可以帮助艺术家和设计师提高创作效率，并为他们提供新的创作灵感。然而，并非所有由AIGC生成的方案都值得选择。

为了选择理想且无同质化和违反知识产权的方案，需要考虑以下因素。

（1）方案的功能和性能：首先要考虑方案的功能是否能够满足创作或设计需求。AIGC方案可以千差万别，例如有的方案可以生成图像，有的方案可以生成文本，有的方案可以生成音乐。设计师需要根据自己的创作需求选择合适的方案。此外，还要考虑方案的性能表现，例如生成速度、生成质量等。

（2）方案的原创性：AIGC方案的原创性非常重要。如果使用所选方案生成的创作结果缺乏原创性，那么就失去了使用AIGC的意义。因此，在选择方案时，设计师要仔细评估方案生成结果的原创性，可以通过查看方案的示例作品，或者试用方案自行生成作品来判断其原创性。

（3）方案的版权问题：AIGC方案可能会涉及版权问题。例如，有些方案可能会使用受版

权保护的素材进行训练,因此生成的创作结果可能存在侵权风险。在选择方案时,要仔细阅读方案的版权条款,确保方案的合法合规。

6.1.3　选择AIGC协同设计方案的建议

（1）货比三家择优选择：不要只选择一家AIGC方案,而是要多尝试几种方案,进行比较,这样更容易找到最适合自己的方案。

（2）关注新兴工具生成的方案：AIGC领域发展迅速,不断涌现和迭代出新的工具和新的设计方案。因此,要关注AIGC领域的最新动态,及时了解新兴工具和新兴方案。

（3）积极反馈：如果对使用的AIGC方案感到满意,可以积极向其他用户推荐,如果对该方案有任何意见或建议,也可以反馈给方案的开发人员。

假设一名平面设计师需要设计一张海报,可以使用以下步骤来选择AIGC协同设计方案。

① 确定需求：确定海报设计的具体需求,例如海报的主题、风格、尺寸等。

② 筛选方案：根据需求筛选出功能符合的AIGC方案。

③ 评估原创性：通过查看方案的示例作品或试用方案,评估方案生成结果的原创性。

④ 了解版权问题：仔细阅读方案的版权条款,确保方案的合法合规。

⑤ 选择方案：根据以上评估结果,选择最适合自己的AIGC方案。

6.1.4　AIGC协同设计规避同质化的实战案例

以下是AIGC协同京剧元素紫砂壶的设计规避同质化案例,AIGC生成的京剧元素紫砂壶概念设计与设计说明如图6-1-1所示,制作的实体如图6-1-2所示。

工艺美术设计是一种将美学性与实用性相结合的传统艺术形式,而AIGC作为一种新兴技术,正在改变传统的设计流程,为工艺美术设计师提供新的工具和可能性,推动设计行业的创新和发展。AIGC助力工艺美术产品设计的方式主要包括创意概念生成、初步设计与草图、提高设计与生产效率。

AIGC助力产品设计的步骤

（1）创意概念生成：AIGC能够根据设计师的需求提供新颖的设计灵感,帮助形成初步的创意概念。

（2）初步设计与草图：利用AIGC技术,设计师可以根据设计要求快速生成初步设计和草图,为后续的设计开发奠定基础。

（3）提高设计与生产效率：AIGC可以在保证美术风格一致性的前提下,根据项目需求快速大量出图,从而降低人工成本并提高解决需求的效率。

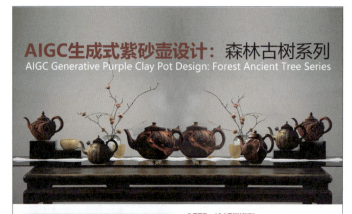

图 6-1-1　AIGC 生成的京剧元素紫砂壶概念设计与设计说明

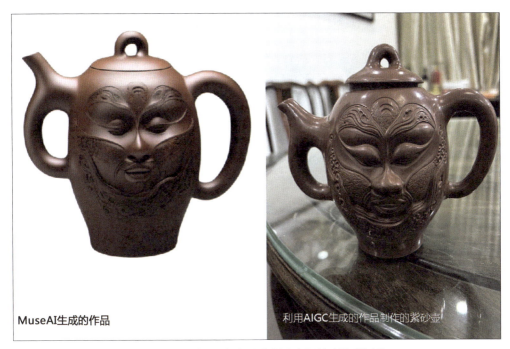

图 6-1-2　AIGC 生成的京剧元素紫砂壶概念设计与制作后的实体

AIGC在标准化设计工作流程中的应用

关于AIGC在工艺美术产品设计中的实战案例，以虚拟演播厅的概念设计为例，设计师通过使用Midjourney+MuseAI工具进行前期框架搭建，通过关键词生成符合需求方想要的风格元素的概念图。此外，还有AIGC在标准化设计工作流程中的应用，以及在不同设计领域中的实际运用。

（1）市场调研：设计师需要先了解市场需求和用户偏好，这一步通常需要大量的数据收集和分析。

（2）初步设计：基于调研结果，设计师会构思紫砂壶的初步设计方案。这一阶段可以利用AIGC技术生成大量的设计草图，帮助设计师快速迭代和选择最佳设计方案。

（3）细节优化：在确定了初步设计方案后，设计师会对紫砂壶的细节进行深入打磨。AIGC可以在这个阶段提供高精度的渲染图，帮助设计师更好地把握产品的最终效果。

（4）模型制作：设计师根据最终设计方案制作紫砂壶的三维模型。AIGC技术可以在这个阶段提供精确的模型参数，确保模型的准确性和可行性。

（5）样品制作与测试：在模型制作完成后，需要进行样品制作和实际测试。AIGC技术可以帮助设计师预测可能的问题，并提前进行优化。

（6）最终修正：根据样品测试的结果，设计师会对产品进行最后的修正。AIGC技术可以在这个阶段快速地提供修改建议，帮助设计师提高工作效率。

（7）生产与推广：在产品设计完成并通过测试后，就可以进入生产阶段。同时，利用AIGC技术生成的宣传材料可以用于产品推广，提高产品的市场认知度。

6.2 AIGC伦理和知识产权的规避与合理解决方案

关于AI的伦理讨论一直在进行，从AI研究开始，重点主要集中在讨论未来的可能性和对未来的影响等的理论上，但对AI实际应用中的研究讨论较少。尽管学术界对AI伦理与道德的关系进行探讨已经持续了几十年，但并没有得出普遍的AI伦理是什么，甚至应该如何定义也没有统一规范。近年来，随着社会科学技术的不断发展，AI的发展取得重大突破。AI相关伦理研究和讨论日益广泛，影响着人们的生活。

2018年3月18日晚上10点左右，伊莱恩·赫兹伯格（Elaine Herzberg）骑着自行车穿过亚利桑那州坦佩市的一条街道，突然间被一辆自动驾驶汽车撞翻，最后不幸身亡。这是一辆无人自动驾驶汽车，尽管车上还有一位驾驶员，但车子由一个完全的自动驾驶系统（AI）所控制。与其他涉及人和AI技术二者之间交互的事件一样，此事件也引发了人们对AI道德和法律问题的思考。系统的程序员必须履行什么道德义务来阻止其研发产品导致人类的生命受到威胁？谁对赫兹伯格的死负责？是该自动驾驶汽车公司测试部门、AI系统的设计者，还是机载传感设备制造商？

6.2.1 AI及其案例讨论分析

AI被设计为一种从环境中获取因素的系统，并基于这些外界的输入来解决问题、评估风险，同时做出预测并采取行动。在功能强大的计算机和大数据时代之前，这种系统是由人类通过一定的编程及结合特定规则实现的，随着科学技术的不断进步，新的方法不断出现。其中之一是机器学习，这是目前AI最活跃、最热门的领域。应用统计学的方法，允许系统从数据中"学习"并做出决策。人们在关注技术进步的同时，也要关注在极端情况下的伦理问题。例如，在一些致命的军事无人机中使用AI技术，或者是AI技术可能导致全球金融体系崩溃的风险等。

人们通过对大量的数据进行汇总分析，可以利用AI技术帮助分析贷款申请人的信誉，决定是否给予贷款及额度，同时也可以对应聘者进行评估，决定是否录取，还可以预测犯罪分子再次犯罪的概率等。这些技术变革已经深刻影响着社会，改变着人们的生活。但是，此类技术应用也会引发一些令人困扰的道德伦理问题，由于AI系统会增强他们从现实世界数据中学到的知识，甚至会放大种族歧视和性别偏见。因此，当遇到不熟悉的场景时，系统也会做出错误的判断。而且，由于许多这样的系统都是"黑匣子"，人们往往很难理解系统做出判断的内在原因，因此难以质疑或探究，给人们的决策带来风险。下面举几个具体的例子。2014年，亚马逊开发了一种招聘工具，用于识别招聘的软件艺术创作与设计师，结果该系统却表现出对妇女的歧视，最后该公司不得不放弃了该系统。2016年，ProPublica对一套商业开发的系统进行了分析，该系统可预测罪犯再次犯罪的可能性，旨在帮助法官做出更好的量刑决定，结果发现该系统对黑人有歧视。在过去的两年中，自动驾驶汽车依靠制订的规则和训练数据进行学习，然而在面对陌生的场景或系统无法识别的输入时，无法做出正确判断，从而导致致命事故。

由于这些系统被视为专有知识产权，因此该私人商业开发人员通常拒绝提供其代码以供审查。同时，技术的进步本身并不能解决AI核心的根本问题——经过深思熟虑设计的算法也必须根据特定的现实世界的输入做出决策，然而这些输入会有缺陷，并且不完善，具有不可预测性。计算机科学家比其他人更快地意识到，在设计了系统之后，不可能总是事后解决这些问题。越来越多的人认识到道德伦理问题应该作为在部署系统前要考虑的一个问题。

6.2.2 对失业、不平衡问题的思考

AI重要的道德和伦理问题，既是社会风险的前沿，又是社会进步的前沿。这里讨论两个突出问题：失业和不平衡问题。

1. 失业

几十年来，为了释放人类劳动，人们一直在制造模仿人类的机器，让机器替代人类更有效的执行日常任务。随着经济的飞速发展，自动化程度越来越高，大量新发明出现在人们生活中，使人们的生活变得更快、更轻松。当人们使用机器人替代人类完成任务，让手工完成的工作变得自动化时，人们就释放了资源来创建与认知而非体力劳动有关的更复杂的角色。这就是为什么劳动力等级取决于工作是否可以自动化，这就是为什么大学教授的收入比水管工的收入多的原因。麦肯锡公司最近的一份报告被测，到2030年，随着全球的自动化加速，接近8亿个工作岗位将会消失。例如，随着自动驾驶系统兴起，AI技术引发了人们对失业的忧虑，大量的卡车司机工作岗位可能受到威胁，人类将有史以来第一次开始在认知水平上与机器竞争。最可怕的是，它们比人类拥有更强大的能力。也有一些经济学家担心，人类将无法适应这种社会，最终将会落后于机器。

2. 不平衡

设想没有工作的未来会发生什么？目前社会的经济结构很简单：以补偿换取贡献。公司依据员工一定量的工作来支付其薪水。但是，如果借助AI技术，公司可以大大减少其人力资源的使用。因此，其总收入将流向更少的人。那些大规模使用新技术的公司，极少部分人将获得更高比例的工资，这将导致贫富差距不断扩大。2008年，微软是唯一一家跻身全球十大最有价值公司的科技公司。然而，到2018年，全球十大最有价值公司前5名均是美国科技公司。当今世界，硅谷助长了"赢者通吃"的经济，一家独大的公司往往占据大部分市场份额。因此，由于难以访问数据，初创企业和规模较小的公司难以与Alphabet和Facebook之类的公司竞争，这意味着更多用户等于更多数据，更多数据等于更好的服务，更好的服务等于更多的用户。我们还发现一个现象，就是这些科技巨头创造的就业机会相比市场上其他公司往往少很多。例如，1990年，底特律三大公司的市值达到650亿美元，拥有120万工人。而在2016年，硅谷三大公司的价值为1.5万亿美元，但只有19万名员工。那么不具备高新科技创造技能的普通人如何生存？这种趋势发展下去会不会引发社会不稳定现象？科技巨头应不应该承担更多的社会责任？这些都是值得人们思考的问题。

6.2.3 AI伦理问题建议

1. 明确定义道德行为

AI研究人员和伦理学家需要将伦理价值表述为可量化的参数。换句话说，他们需要为机器提供明确的答案和决策规则，以应对其可能遇到的任何潜在的道德困境。这将要求人类在任何给定的情况下就道德的行动方针达成共识，这是一项具有挑战性但并非不可能的任务。例如，德国自动驾驶和互联驾驶道德委员会提出建议将道德价值观编程到自动驾驶汽车中，以优先保护人类生命。

2. 众包人类道德伦理

艺术创作与设计师需要收集足够的关于明确道德伦理标准的数据，以适当地训练AI算法。即使在为道德价值观定义了特定的指标之后，如果没有足够的公正数据来训练模型，那么AI系统可能仍会难以取舍。获得适当的数据具有挑战性，因为道德伦理规范不能始终清晰地标准化。不同的情况需要采取不同的方针，在某些情况下可能根本没有单一的道德伦理行动方针。解决此问题的一种方法是收集数百万人道德伦理困境的潜在解决方案并将其打包。例如，麻省理工学院的一个项目展示了如何在自动驾驶汽车的背景下使用众包数据来有效地训练机器，以做出更好的道德决策。但研究结果还表明，全球道德价值观可能存在强烈的跨文化差异，在设计面向人的AI系统时也要注意考虑这一因素。

3. 使AI系统更聪明、更透明和更可靠

政策制定者需要实施指导方针，使关于伦理的AI决策，尤其是关于道德伦理指标和结果的决策更加透明。如果AI系统犯了错误或产生了不良后果，不能以"算法做到了"作为借口。艺术创作与设计师在对道德价值进行编程之前应该考虑如何量化指标，以及考虑运用这些AI技术产生的结果。例如，对于自动驾驶汽车，这可能意味着始终保留所有自动决策的详细日志，以确保其道德伦理责任。

伦理问题的出现是艺术创作与设计活动发展的必然要求。以AI技术为基础的现代艺术创作与设计活动日益复杂，对自然和社会的影响越来越深刻。同时，作为艺术创作与设计活动中的关键角色，艺术创作与设计师这一群体在一定意义上具有改变世界的力量。正所谓"力量越大，责任也就越大"。艺术创作与设计师在一般的法律责任之外，还负有更重要的道德责任。作为AI领域的艺术创作与设计技术人员，不断创新AI技术的同时也要关注实际应用中的伦理道德，相信AI技术可以让世界变得更加美好！

6.3 艺术AIGC明天的展望和今天的对策

6.3.1 AIGC在艺术创作与设计行业发展预测

艺术设计行业下行带来的压力，使发展AI在艺术设计行业的应用成为共识，AIGC+从思维变成了行动。其发展趋势如下。

1. 以文生图、以图生图应用

Stable Diffusion以开源的形式发布大模型，给了艺术设计行业这个垂直领域一个"炼丹"的可能性，Stable Diffusion在方案设计阶段可以激发设计师的灵感，发挥其天马行空的想象力，在项目不确定性剧增的背景下，无疑是降低成本的有力工具。目前，小团队的"炼丹"行为无法满足行业的细化要求，而大模型的发展正在往产业化、垂直化方向发展，因此未来会出现很多真正的垂直大模型，用大模型解决垂直问题。Sora、Stable Diffusion 3.0的发布无疑是令人兴奋的，可能解决以下几个问题：艺术设计多角度一致性问题得以解决；百万级的行业图片训练集，增加了数据的多样性，使得Prompt的控制力更强；艺术设计的体量尺度问题通过数据标注的方式得以解决；更大规模的数据训练集及标注数据，让生成图片的效果更加惊人。

2. 大语言模型的应用趋势

在设计机构中，存在大量的文本、表格类数据，私有化部署的大语言模型可以用于处理大量政策法规、设计说明、审图意见、技术规格等文档，提供智能检索、解释和咨询服务。通过本地部署的私有化大语言模型构建专属的知识图谱，辅助制定决策。

初始大型语言模型的效果不好，包括之前的大模型再训练、大模型微调、大模型系统增强，且对专有、快速、更新数据的解决方法并不完美，而检索增强生成（RAG）的出现，弥补了LLM常识和专有数据之间的差距。以下应用场景未来将广泛出现。

（1）基于多项目设计说明的学习，提供设计定性问题的决策。

（2）基于历史审图数据的学习，提供常见错误的检索及提示。

（3）基于技术规格文档的学习，提供各种设计举措的建议。

（4）基于数据指标的学习，如面积、净高等呈现分布的形态。

（5）RAG的信息检索步骤，图片来自网络。

3. 设计制图大模型与小模型的发展趋势

目前，已经出现设计制图垂直领域的小模型，如生成紫砂壶、玻璃等工艺美术垂直领域的小模型和专用模型已经出现，集成化的一键式系统设计模型是最后才会出现的。大语言模型及生图模型都以开源的行业大模型为基础进行微调及开发应用。设计制图是相对小众的应用，短时间内头部企业不愿意投入大量资本，因此一段时间内不会出现这种设计模型。

CAD图纸的数据学习不太现实，没有企业会去训练这样的基础模型，而且成本极高。如产品设计属于工业工程领域，对数据的精确性、正确性要求极高，不能接受大模型的随机性、离散性。

如果不是从CAD的矢量图开始学习，算法及算力不是问题，缺的是数据，BIM正向设计是数据的油田。基于以上现状，目前有一些具体的应用可以去做。通过BIM收集到的数据，可以进行机器学习、深度学习开始训练小模型，比如通过房间名称（词向量），判断房间的设计属性，如防火要求等；在设计早期，通过机器学习房间属性自动搭建机电的点位模型；设计模型图纸的标注自动化；各种BIM正向设计的AI审图工作。

4. AIGC改变3D模型创建方式

在快速发展的技术世界中，人工智能已经改变了游戏规则，尤其是在3D对象生成领域。无论是游戏开发人员、图形设计师还是只是技术爱好者，这些工具都可以帮助人们在三维空间中将想法变为现实。

Spline是一款通过AI实现可用的文本转3D工具，使用Spline设计师无须使用传统建模软件就可以将文字转换为3D模型。同时，Spline开发的AI Style Transfe功能可以使用基于3D场景模型快速生成多风格渲染图像。

5. 大模型的开源将迅速淘汰一批模型开发者和镜像工具

美国开放人工智能研究中心OpenAI发布了视频生成模型Sora。该模型通过接收文本指令，生成60秒的短视频。Sora不仅能够根据文字指令创造出既逼真又充满想象力的场景，而且可以生成长达1分钟的一镜到底超长视频。类似的AI视频工具Runway Gen-2、Pika等都还在突破几秒内

的连贯性，而OpenAI已经达到了一个新的高度。

AIGC工具在视频制作领域的应用为制作人员带来了更高效、创新和专业的工作体验。无论是自动化视频生成和编辑、智能视频修复和增强，还是文生视频的应用，AIGC工具的功能和技术都推动着视频制作的发展和进步。

AIGC工具的应用不仅丰富了设计师的工具箱，也提升了设计效率和品质，推动了设计行业向更智能化、创新化的方向发展。AIGC工具在设计领域的应用也为设计师和制作人员带来了更高效、创新和专业的工作体验。无论是平面设计、3D模型创建还是视频制作，AIGC工具的自动化生成、智能编辑和优化功能，大幅提升了设计效率和品质。设计行业正朝着更智能化、创新化的方向发展，AIGC工具在其中发挥着重要的推动作用。

对于AIGC的发展前景，Gartner2023年10月发布的《2024年十大战略技术趋势》中，全民化生成式AI（Democratized Generative AI）和AI增强开发（AI-Augmented Development）上榜，它预测到2026年，超过80%的企业将在生产环境中使用生成式AI模型和支持生成式AI的应用程序，而2023年这一比例还不到5%。

生成式AI成为主要技术趋势的原因如下。

（1）在整个组织中推广生成式AI的使用，将极大提升自动化范围，有效提升生产力、降低成本、拉动新的业务增长机会。

（2）生成式AI有能力改变几乎所有企业的竞争方式和工作方式。

（3）生成式AI有助于信息和技能的民主化，将在广泛的角色和业务中得到推广应用。

（4）通过生成式AI的自然文本模式，可使员工、用户高效利用企业内部、外部海量数据。

那么，如何开始应用生成式AI？

（1）基于技术和商业价值，创建一个优先的生成式AI应用案例矩阵。

（2）采用一种变革管理方式，优先使用生成式AI工具的知识，将其融入员工的日常工作中，成为业务自动化的助手。

（3）构建一个快速获利、差异化和变革性的生成式AI用例组合，并用硬性投资回报率对企业的财务收益打造竞争优势。

6.3.2　AIGC时代创意设计师期待与需求的10个思考

（1）AIGC如何训练模型使其具有更高的生成创意和设计能力？

（2）AIGC如何保证生成的创意和设计符合实际需求和标准？

（3）AIGC训练模型可能遇到的难点和解决方法有哪些？

（4）AIGC如何进一步提高设计师的设计效率？

（5）AIGC如何协助设计师完成复杂的设计任务？

（6）AIGC如何设计一个简洁、直观的用户界面，使设计师容易上手并高效地使用？

（7）AIGC如何允许设计师根据自己的喜好和需求进行参数设定和个性化配置，以满足设计要求？

（8）AIGC如何为设计师提供多种行业和领域的预设模板，为设计师在不同项目中提供灵活性？

（9）AIGC如何帮助设计师实现实时预览、即时修改、实时反馈并看到机器设计的新结果？

（10）AIGC如何为设计师提供学习与培训资源，包括丰富的教程、文档和案例并持续学习？

6.3.3　AIGC协同艺术设计的10种研发需求

（1）一体化整合生成：具有创意+效果表现+建模开模+虚拟体验等综合应用的一键生成功能。

（2）高效的响应时间：用户在使用工具时希望得到快速响应，无论是加载、预览还是生成设计。

（3）多平台支持：确保工具可以在各种设备和操作系统上流畅运行，如桌面、移动设备和Web平台等。

（4）可扩展性：用户可能希望将工具与其他应用或系统集成，因此API和插件的支持是很有必要的。

（5）私密与安全性：确保用户的设计数据安全，提供备份和加密功能，防止数据丢失或被盗。

（6）持续研究与更新：随着技术的进步和设计趋势的变化，工具也需要持续更新，以满足最新的需求。

（7）用户反馈循环：定期收集用户和设计师的反馈，进行功能优化和升级。

（8）合作与伙伴关系：与设计界的领军人物和机构建立合作关系，了解行业动态，引入最新的设计理念和技术。

（9）开放性和开源性：考虑开源，允许第三方开发者开发插件或扩展功能。

（10）共享与合作功能：允许设计师与客户共享设计稿，进行协作和评论。

6.3.4　AIGC协同艺术设计开发的重点与难点

1. 重点

（1）创意灵感来源开发：深度学习算法在AIGC中的可持续应用。通过机器学习技术，从互联网上的大量设计案例中学习设计灵感。

（2）速度与效率的提升：缩短设计周期，提升数据预处理和复杂设计效率。

（3）设计智能化与个性化研发：分析大量用户数据，为用户提供独特且个性化的设计方案，研发自定义模型调优的技巧和方法。

（4）跨界融合尝试：跨越领域，关注AIGC在多模态数据处理中的发展动向。

2. 难点

（1）机器难以达到的设计主观性与情感化：虽然AIGC可以快速生成设计，但设计往往需要体现人的情感和审美。

（2）创意的原创性与不重叠性：AIGC可能会过于依赖现有数据，导致生成的设计缺乏原创性和创新性。

（3）复杂设计的深度理解：对于某些复杂的设计任务，机器可能难以理解其深层次的意义和背后的哲学思想。

（4）用户反馈的实时性：设计的迭代过程，不断根据用户的反馈进行修改和实时学习和调整，这在技术上可能是一个新的挑战。

6.3.5 展望AIGC艺术创作设计的明天

当AIGC逐渐改变人们日常生活的画面时，艺术成为人们探索自己是谁，以及想要成为谁的方式。这让人们对艺术定义的整个观念有所改变，因为它可以帮助人们更深入地理解自己想要交流的东西；它可以通过人们如何创造及与谁一起来创造来改变交流的内容。

人们需要艺术来帮助回答问题，需要艺术来想象AIGC可能成为什么，并理解它对人们未来的影响。比如，人们可以有这样一些思考：艺术和AIGC的关系是怎样的？这种关系对人们意味着什么？知识因为AIGC而变得触手可及，这将会改变艺术的传播方式吗？人们与AIGC的合作是否可以带来从未想象过的新艺术？AIGC可以改变人们之间相互理解的方式吗？AIGC是否正在改变人类的文化？AIGC是在创造自己的东西吗？诸如此类的问题，正是需要人们认真探讨的。

人们需要艺术来帮助自己拓宽知识理解的广度。不可否认的是，通过赋予计算机同样的人类能力（记忆、语言、表达、理解、推理、学习）来激发人们创造艺术的同时，计算机可能有一天会创作出自己的艺术作品。我们开启了一个新的方向，开始去探索一个很大的命题：机器、AIGC能不能模拟并拥有人类的创造力。人类的创造力到底是什么？当我们反过来观测并且思考这件事情的时候，我们才有可能让自己变得更加强大，进化得更加迅速。

当下，AIGC的洪流势不可挡，也被炒作得惊天动地。不断地听到有人在问："科技日新月异，今天是AI，明天是不是会出现BI或CI？"确实，当AI由弱人工智能的模板式设计向强人工智能进化后，未来超人工智能的植入式设计是什么？还有它之后的"未来"设计又是什么？这是设计师非常关注的问题。就近期的发展趋势而言，Gartner预测：到2025—2026年，生成式人工智能将增强和加速许多领域的设计，它还有可能发明人类可能错过的新颖设计。2019年5月19日，IEEE和MIT在美国国家艺术与科学院召开的研讨会认为，AI后面是EI（Extended intelligence，即延展智能或扩展智能）。这个由MIT媒体实验室和国际电子电气工程师学会（IEEE）组织的，有MIT媒体实验室主任伊藤穰一（Joi ito）、桑迪·彭特兰德（Sandy Pentland）、IEEE主席Jose M. F. Moura和中国同济大学设计人工智能实验室主任范凌等参加的延展智能委员会会议，带来了两个信息。

（1）人工智能研究将用延展智能对抗技术解决问题主义，希望把人文、伦理的视角引入数据智能。

（2）此会的学术成果在于：EI的概念将以人类为中心的情感智能整合到设计工具中，使设计师与工具之间的"对话"更像是和另一位设计师的对话，而不只是围绕几何图元的互动。在"人类—计算机"系统中提供情感智能，尤其是支持社会情感状态，如动机、积极情感、兴趣和参与。❶

目前，延展智能还是一个比较宽泛的术语，没有一个单一的、被普遍接受的定义。它通常被用来描述人类和机器智能的结合，以增强彼此的能力。在某些情况下，EI被用来指代AI系统，这些系统能够从人类用户那里学习和适应。例如，一个扩展智能的聊天机器人可以随着时间的推移而提高其与用户的对话能力。又如，一个扩展智能的医疗系统可以将医生的专业知识与人工智能的诊断能力相结合，为患者提供更好的护理。再如，一个EI智能教室环境系统，可

❶ 范凌. 设计人工智能应用 [M]. 上海：上海交通大学出版社，2019（9）.

以学习用户的偏好并自动调整照明、温度和其他设置；一个EI可穿戴设备，可以跟踪学生的学习状况并提供个性化的建议；一个EI虚拟助手，可以帮助学生完成预约、听课和学习导航任务等。EI的发展潜力是巨大的，随着AI技术的不断发展，我们可以期待看到越来越多的产品和服务将人类和机器智能相结合，以改善我们的教育。

EI的潜在好处是它可以提高学习力，帮助人们更有效地完成任务，从而节省时间和精力；它可以提高决策能力，帮助学生分析数据并做出更好的抉择；它可以增强创造力，帮助学生激发新的想法并解决问题；它可以改善沟通，帮助师生之间跨越语言、基础和文化障碍进行交流。

延展智能追求人机协作，利用AI扩展人类的记忆力、计算能力和推理能力，同时保留人类的洞见力、创造力和情景化判断力。这种范式认为人工智能最有价值的用途是增强而非替代人类。

延展智能的核心思想包括：充分利用人工智能等技术作为人类智力的延伸和增强，而非完全替代人类；人类保留决策权和指导权，发挥自身的创造力、洞见力和情景判断力；机器提供海量信息处理、模式识别、智能计算等支持人类认知和决策；人机通过友好的交互界面紧密协作，相互补充，发挥各自的优势，整合人类智力和人工智能，实现1+1＞2的效果，超越单一系统的局限。延展智能的研究领域涵盖了多个方面，包括人机交互、增强现实、协作机器学习等。在人机交互方面，研究人员致力于开发更智能、更自然的界面，以促进人类与人工智能系统之间的有效沟通和合作。在增强现实领域，延展智能的概念被用于设计和开发能够扩展人类感知和认知能力的技术，如Vision Pro智能VR眼镜、三星智能手机等。而在协作机器学习方面，研究人员探索如何将人类专业知识与机器学习算法相结合，以实现更有效的问题解决和决策支持。

在研究趋势方面，延展智能的发展将更加注重人机协作的深度和广度，以实现更高水平的任务完成能力。这可能涉及更智能的自然语言处理技术、更智能的感知和推理能力、更复杂的人机界面设计等方面的技术创新。同时，随着人工智能技术的不断发展，延展智能还可能涉及更多新兴技术的整合，如边缘计算、物联网、区块链等，以实现更全面、更智能的人机协作体验。

当然，未来的EI也存在一些潜在风险，例如学生学习状态的混乱，随着扩展智能系统变得更加复杂，它们可能会取代一些目前由教师完成的工作。如果EI延展智能系统没有经过仔细设计，它们可能会反映和放大现有的社会偏见。此外EI延展智能系统可以收集大量有关人们个人生活的数据，这些数据可能会出现滥用的风险。

总的来说，无论是AI还是EI，都代表了利用技术来增强人类智能不断发展的领域。随着新技术的发展，我们可以预期AI和EI的未来，将对人们的生活和工作产生越来越深远的影响。

主要参考文献

尤洋. 实战AI大模型[M]. 北京：机械工业出版社，2023(1).
李彦宏. 智能经济[M]. 北京：中信出版社，2020(9).
杜雨，张孜铭. AIGC：智能创作时代[M]. 北京：中译出版社，2023(2).
丁磊. 生成式人工智能[M]. 北京：中信出版社，2023(5).
李寅. 从ChatGPT到AIGC：智能创作与应用赋能[M]. 北京：电子工业出版社，2023(5).
范凌. 设计人工智能应用[M]. 上海：上海交通大学出版社，2019(9).
范凌. 从无限运算力到无限想象力：设计人工智能概览[M]. 上海：同济大学出版社，2017(8).
范凌等. 人工智能赋能传统工艺美术传承研究：以金山农民画为例[J]. 装饰. 2022(7).
范凌. 艺术设计与人工智能的跨界融合[J]. 人民日报，2019-09-15(08).
范凌. 设计和人工智能报告. 世界经济论坛. 哈佛中国论坛. 2020—2021.
范凌. 神奇的模仿[M]. 上海：上海教育出版社，2019(9).
范凌. 小智的诞生[M]. 上海：上海教育出版社，2019(9).
范凌. 小智的难题[M]. 上海：上海教育出版社，2019(9).
郭全中，张金熠. AI + 人文：AIGC的发展与趋势[J]. 新闻爱好者，2023(3): 8-14.
李白杨，白云，詹希旎，等. 人工智能生成内容（AIGC）的技术特征与形态演进[J]. 图书情报知识，2023，40(1): 66-74.
郑凯，王蒴. 人工智能在图像生成领域的应用——以Stable Diffusion和ERNIE-ViLG为例[J]. 科技视界，2022(35): 50-54.
黄贤强. 交互设计在工业设计中的应用研究[D]. 济南：齐鲁工业大学. 2014.
赵荀. 基于UGC的实时互动绘画平台[J]. 工业设计. 2017(11): 69-70.
Russell S., & Norvig P. Artificial Intelligence: A Modern Approach. Pearson Education. 2016.
McCormack J., & d'Inverno M. (Eds.). computers and Creativity. Springer Berlin Heidelberg. 2012.
Arnheim R. Art and Visual Perception: A Psychology of the Creative Eye. University of California Press. 1974.
Cross N. Design Thinking: Understanding How Designers Think and Work. Berg. 2011.
Goodfellow I., Bengio Y. Courville A. Deep Learning. MIT Press. Case studies on DALL·E and Midjourney platforms from their official blogs and documentation. 2016.
Tariq S. Python for Data Science and Machine Learning Bootcamp. Udemy course. 2020.
Chollet F. Deep Learning with Python. Manning Publications.
"The Next Rembrandt" project by Microsoft and ING, exploring how data and AI can mimic the style of Rembrandt. 2017.
Bostrom N., Yudkowsky E. The Ethics of Artificial Intelligence. Cambridge Handbook of Artificial Intelligence. 2014.
Crawford K., Calo R. There is a blind spot in AI research. Nature. 2016.